當代建築的母型

柯比意
薩伏伊別墅

徐純一 ———— 著

VILLA
SAVOYE
of LE CORBUSIER

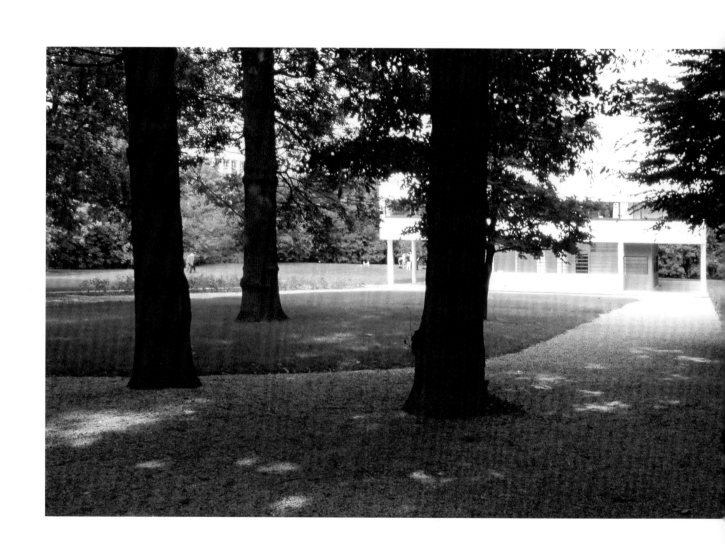

前言

柯比意：
現代性的新建築語言

國際情境主義創始者居伊‧德波（GUY DEBORD）死後，法國文化部將他的手稿聲稱為「國家寶藏」；生前，他唯獨不願與當時代的知識份子共處，沒有固定工作，也不想工作，選擇一種充實而快樂的貧困生活，是二十世紀少見的遊蕩式「有機知識份子」。他崇尚皮拉內西式（PIRANESIAN）的迷宮城市，喜愛隱藏黃昏的角落與間隙，接納偶然相遇的寂靜廣場，擦肩行走的擁擠社區，以及坐在公園長椅上帶著貝雷帽的老派人等等。他認為走向整合齊一的秩序所帶來的舒適感是虛假的，因此十足地反對柯比意的機械美學，甚至痛恨他所代表的一切。

誠如德波所言，柯比意的都市理論確實有其爭議的一面，但是他所提出的新建築語言並非如德波所理解的那樣，奠基於唯一的功能論之下，也無意掏空城市內在的印記，或是威脅人類精神和真正的自由。而是，柯比意嗅到了無人能阻擋必然降臨的「現代性」，他與古典世界的關係一半是「不在那裡」，另一半是「不是那樣」，一種永遠無法抹消的巨大差異即將來臨，它將成為無法被拋棄，難以再次全面性解構，只能學會了之後試圖與之對抗的建築語言構成的基底。

這種語言的「現代性」幾乎無從將之消解或將之毀滅，而總是向它屈服。而且，這種語言與人類語言及思維共享兩種重要的特徵——即生成性及結構性，並且與機械複製的進程共生。它呈現出可被大量複製、增生與實踐的表徵，最重要的在於它是可被平民化實踐的語言。而且，它並沒有宣稱它是永恆不變的。它的出現讓我們知道在時間的長河中，有用的或有效的語言形式將存活下來，而過時的語言形式終將腐朽。

後柯比意：
擴延至未來的薩伏伊別墅新建築系譜

自1979年設立相當於建築界諾貝爾獎的普立茲克建築獎以來，眾多得獎者的空間構成都得自柯比意新語言母體的滋養，並各自朝向尚未探索的不同疆域。日本第一位普立茲克建築獎得主，已逝建築家丹下健三（1913-2005）的一生都走在柯比意開啟的康莊大道之上，同時也逃不掉柯比意所投下四處瀰漫的巨大陰影。得到相同建築獎的巴西建築家奧斯卡‧尼邁耶（OSCAR NIEMEYER）早年即熟悉柯比意的語言，之後發現鋼筋混凝土另一種令人迷醉的狂野而開啟薄殼建築的魅力。青年時期的美國建築家理查‧邁爾（RICHARD MEIER）就看清自己必須在柯比意的語言中產製他異性，聰明的他從義大利理性主義的語言

與荷蘭風格派的語言中獲得異種而產生了嫁接後混成移置的語言形式。挪威建築家SVERRE FEHN與澳大利亞建築家格蘭‧穆卡特（GLENN MURCUTT）兩人都將柯比意與密斯（LUDWIG MIES VAN DER ROHE）的語言形式融合，不進行解構也不是尋找與兩位宗師的相似性，而是將之重寫之後再銘刻入各自棲息的生活大地之間，雖然仍舊存留著兩位現代主義宗師的痕跡，但是已很清楚地被辨識為挪威大地與澳洲土地上具有批判力的現代性地方建築。巴西建築家PAULO MENDES DA ROCHA繼續柯比意後期對大跨距空間型態可能的探討，他走進柯比意尚未大力開展之地，顯露出這種語言現代性仍有其無限開放的可能。義大利籍的英國建築家理查‧羅傑（RICHARD ROGERS）雖然將結構元件以鋼材替換，但其語言型態仍然與柯比意維持著明顯關係，只是更加強化空間量體的形象化力量。至於JEAN NOUVEL則讓巨大的空間量體如同失去重量般呈現無比的輕盈感，甚至連同大面積的屋頂板都宛如流雲那樣飄懸在天空中。另一種輕盈性則是如妹島和世（KAZUYO SEJIMA）這類語言的專屬，將自由平面與自由立面的結合導向一種無差異、去感知、去環境與去時間的同質化與抽象化。葡萄牙的EDUARDO SOUTO DE MOURA從其建築生涯的開始就盡力抹除與柯比意新語言的親緣性，同時抹除所有自由立面開啟的無表情可能性，只留下現代主義標

記的方盒體型態，試圖建立一種與環境維持中立關係、卻可被銘寫於任何地方的語言形式。建築的現代性的涓滴源頭雖然可推至十九世紀的中期，其完形與大量散播的開始則非柯比意的新語言莫屬，而薩伏伊別墅是唯一的完形。當代建築明顯地朝向「抹除」柯比意新語言的方向前進，探究如何消除與之相似性並製造差異的不同道路，試圖不斷地批判人們所必須居住的建築空間，並不斷地對多種多樣的價值進行開拓書寫。這將是一路擴延至未來的建築系譜。

薩伏伊別墅呈現出我們在棲息居住的歷史進程中尋求繼續我們的想望所根植其中的土壤，通過這已然是當代建築基本構成的語言母型，試圖建構一種永恆存在的關係，企圖為後代保住我們建築的現代性誕生的條件，並帶來比它本身大得多的價值。

關於薩伏伊別墅

1931年之前的柯比意
薩伏伊別墅小檔案

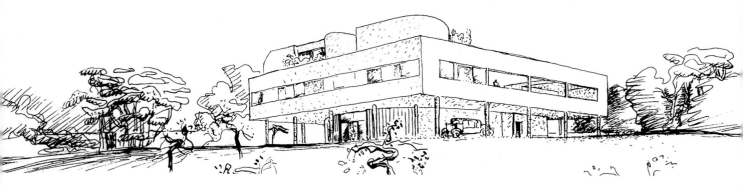

薩伏伊別墅的透視圖手稿（© F.L.C. / ADAGP. Paris, 2012）

薩伏伊別墅簡史

此棟別墅的別名為「Les Heures Claires」，位於巴黎西邊伊夫林（Yvelines）區的普瓦西（Poissy）小城，大約距離巴黎市三十公里。基地位於城邊小丘頂上，佔地近七公頃，周鄰住屋稀少，附近較大的建物就是位於東邊的中學校園。此中學在二十世紀六〇年代的校園興建計畫中原本預計要將現代世界建築里程碑的薩伏伊別墅夷為平地；而諷刺的是，當別墅建物被列為法國國家歷史建物之後，學校的名字不知何時也悄悄改名為勒·柯比意中學。

1928年，正當四十一歲壯年的柯比意接下了友人皮埃·薩伏伊夫婦（Pierre and Emilie Savoye）渡假暨舉辦宴會之用的別墅委託案，業主也羅列了自己的需求，包括：入口門廳、大衣櫃間、餐廳、廚房、客廳、客房、小孩房、兩間傭人房、管家套房、主臥房、三車位的車庫、工具間、垃圾間、酒窖、儲藏室，同時要裝設中央暖氣、瓦斯爐以及其他現代化電器設備。這對夫妻除了表明整個別墅總經費必須控制在基本預算內之外，對於建築需求的內容尚不篤定，至於別墅最後是什麼樣子則並沒有清楚確定的預設。

設計委託案大概在1928年9月，柯比意與姪子皮埃·江耐瑞（Pierre Jeanneret）在10月6日至14日之間提出最初方案，之後陸續提出四個方案；然而最後的第四與第五提案又回到最初的空間構成關係，最初提案與最終定案最明顯的差別在於：

（1）室外地面層連通二樓樓梯的剔除。

（2）室內直通梯轉成與坡道垂直向，並將端處收成半圓形。

（3）室內隔間區劃做了大幅更動，使得列柱間距在立面懸凸的方位上適切地移動以順應隔間單元的需要，列柱的模矩不再是一成不變。

（4）頂樓的小房間被減掉以降低經費。

由於1929年動工當時的地方營造廠對於鋼筋混凝土工程的施作並不熟悉，模板工程、鋼筋組立與混凝土澆灌掌握不夠精確，不僅造成結構體費用增加了原先估

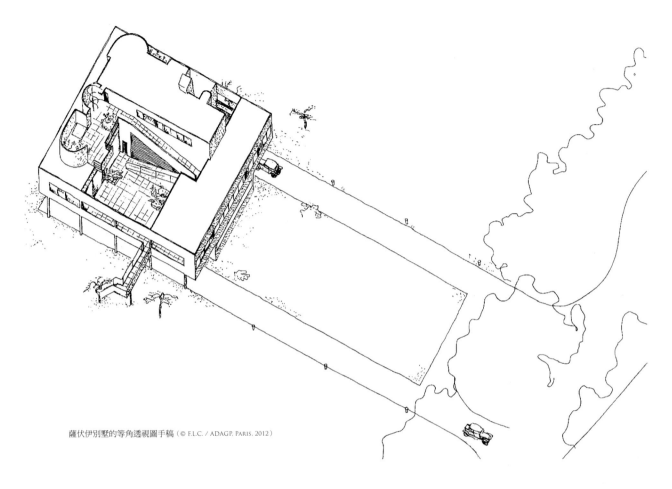

薩伏伊別墅的等角透視圖手稿（© F.L.C. / ADAGP, Paris, 2012）

計的0.5倍，更糟的是在局部的屋頂平台、天窗部分及植栽槽等處防水工程的失敗，使得業主使用之時飽受漏水問題困擾；另一個同樣擾人的問題就是冬季的暖氣供應與相應的隔熱構造，依據巴黎所在緯度的天氣，厚度不足45公分以上的R.C.牆並不足以阻絕室內的熱流失，加上單層的玻璃窗，更使得冬日的陰天窗邊成為一個酷冷的地方。薩伏伊夫婦於1930年的夏季搬入之後的八年期間，柯比意也與業主維持交往並試圖修補上述問題，但是並沒有得到完滿的解決，這令雙方的關係陷於無止盡的爭論，直至二次大戰時期，薩伏伊夫婦終於將此別墅棄置。

別墅被棄置之後，被作為儲放乾草秣之用；隨著巴黎在戰爭中淪陷，德軍即接管使用，接著聯軍收復巴黎，美軍繼之接管，直至1958年普瓦西城的市府提出將別墅夷平建校的計劃，並經由薩伏伊夫人（MME SAVOYE）與她年屆五十歲的兒子羅傑（ROGER）告知柯比意此一計劃。柯比意旋即發函給在美國哈佛大學任教的摯友基狄恩（S. GIEDION），並輾轉將消息傳遞至當任的法國文化部長安德烈·馬爾羅（ANDRÉ MALRAUX）手中。當時知名的現代建築歷史學者、同時也是哈佛大學教授的基狄恩不但促動紐約現代美術館與法國文化部接觸，亦在時代雜誌中撰

文評述薩伏伊別墅，同時建議柯比意弄清楚市府欲賣別墅的價錢、修復費用與未來用途，才有可能在美國募款籌建基金。

隨之而來的建議是——將別墅挪作中學的教職員辦公室，或是成為校方的行政辦公室。經由持續不斷的努力，政府單位首肯保留建物不予拆除，但是僅止於此並無法滿足柯比意，他決定尋求能實際解決問題的方案。接著他於1959年3月寫信給基狄恩，內容提及的要點簡列如下：

● 別墅的地產值約一億法郎。

● 柯比意基金會已成立，本人是唯一的產權繼承者。

● 基金會的財產包括數千張圖繪、兩百多張的繪畫作品、從1922年至今的建築與都市規劃原始資料，以及被翻譯成四至五種譯本的五十本著作，上述財產的變賣可作為基金會的收入來源。

● 我身無分文，因為全數的收入都花在事務所，其中的百分之二十五用在真實業主的設計上，另外的百分之七十五則消耗在無止盡的假想業主上，你或許會認為這是愚笨的經營方式，也可能認為這是最聰明的，但對我（柯比意）而言，這就是我的生活，實際上也是如此。

● 在巴黎市的公寓頂樓住所可作為基金會的一部份，另外布朗斯醫生（SQUARE DU DOCTEUR BLANCHE）的洛奇（LA ROCHE）住宅願意捐贈為基金會的總部。

直至1959年6月，來自全球各地關心現代建築專

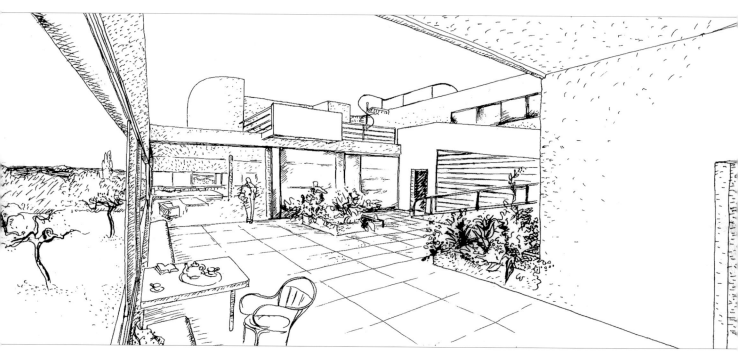

主臥室旁有頂蓋的半開放處朝向二樓開放中庭的透視圖景，以及左側框住戶外長向風景的水平長窗景

家與學者們的兩百五十封電報與書信匯集到法國文化部，形成全球連署運動的骨幹，其中包括當時美國最著名的建築家李查‧努拉特（RICHARD NEUTRA）、哈佛建築學院院長荷西‧路易斯瑟特（JOSE LUIS SERT）、基狄恩、蘇黎士理工大學建築系、C.I.A.M.、捷克建築公會等等，都分別闡釋薩伏伊別墅所獨具的歷史價值。例如布拉格建築師哈夫利切克（HAVLICEK）寫道：「薩伏伊別墅的摧毀是一項違反法國藝術傳統的罪行」。都市規劃暨建築師米歇爾‧艾柯卡（MICHEL ECOCHARD）的信中則言明：「柯比意的貢獻不僅豐富了法國的文化內涵並將其藝術性的影響傳至國外……，而這間別墅更標記了邁向二十世紀新建築極其重要的一步」；蘇黎士理工大學的羅斯（A. ROTH）講得更具體：「這棟別墅不僅是柯比意全球知名經典作品之一，同時也是二十世紀建築的里程碑。」

柯比意強調：「薩伏伊別墅作為西方世界從古代至現代世界、非學術界研究建築發展的分歧點，是一個客觀事實」，最後更附帶言及「薩伏伊別墅所處基地最迷魅之處就是周鄰環伺的自然性；就是孤寂沉靜的單純特質感染出內心喜悅。」此時年屆七十二歲的柯比意正在印度為其一生最大的建築案——旁遮（PUNJAB）省新行政中心低造價的建築群耗盡心力的同時，仍透過書信施行心理戰，試圖說服文化部長關切別墅保存與地塊完整維持的重要性。

即使身困印度案的執行，柯比意仍然致力於別墅鄰旁的中學體育館興建位置的重新配置，以移除對原有建物視野景觀的干擾，並提議將別墅作為C.I.A.M的總部，同時籌備海外募資以為修復整建之用，並寫了一封信給文化部建設處處長伯納德（B. ANTHONIOZ），建議主持修建工程的事務應由他本人來擔當。在1963年11月文化部確定委任當時羅馬獎得主的尚‧都布森（JEAN DUBUISSON）為修復計劃的執行建築師，柯比意（因年過七十歲已失去公務員的資格）被指定為計劃顧問。柯比意還致信給都布森提及自己願意「免顧問費的全力服務，並建議至現場會勘訂定工作事項時程」。

1964年1月薩伏伊別墅被官方指定為歷史紀念建物，事實上於柯比意去逝的1965年12月16日之後，這棟別墅才正式被列為官方的歷史紀念建築。這時的薩伏伊別墅的門窗已皆被盜走，玻璃被遍地搗碎，只剩如同遭廢棄的牆體空殼，柯比意早已將所有的別墅建築圖說資料與剛完工當時的紀錄相片給予官方，並於1965年5月12日去信給都布森，不只羅列所有的材料色彩表，也譴責他的沉寂與開工修復的無盡拖延。1965年夏季，柯比意又發了一封信給文化部長，提及「在遙遙無期的等待中，一棟歷史建築將散成碎片」。在柯比意至去逝前的七年時間的持續奮鬥下，起碼確定能留給後代子孫一道人類住所的曙光。

時代背景

從笛卡爾的「我思故我在」奠基西方現代唯心主義並同時創始了唯物主義之後，這形而上的哲學思想之道經由斯賓諾沙（BARUCH DE SPINOZA）、康德（IMMANUEL KANT）、黑格爾（G. W. F. HEGEL）、馬克思（KARL MARX）、尼采（FRIEDRICH NIETZSCHE）、佛洛伊德（SIGMUND FREUD）、索緒爾（FERDINAND DE SAUSSURE）、胡塞爾（EDMUND HUSSERL）、柏格森（HENRI BERGSON）、海德格（MARTIN HEIDEGER）等等

匯聚成巨大潛流，隱在地滲入每個想探究自主個體性者的心靈深處，同時形成現代思想的主幹；另一波顯在的洪流就是工業革命併流而來的官僚暨資本主義、及其背後的科學與技術革命，帶來對事物的合理化需求與平均效用最大化的展望，開啟了人類對物質資源的大規模開發利用，讓生活世界填進數不盡的物質用品。

「1980年勛柏格（亦有譯為荀白克）確立了無調音樂的可能性，也是在這個世紀之初，詹姆斯和康拉德的小說出版了，還有聲名更顯赫的普魯斯特代表著作《追憶似水年華》和喬依斯嫻熟的《尤利西斯》也在這一時期面世了。在1912年前後，畢卡索和布拉克（GEORGES BRAQUE）觸發了繪畫邏輯的革命。電影這個時候只是剛剛被發明出來，但已經湧現了像梅里埃（GEORGES MELIES）、格里菲斯（D. W. GRIFFITH）、卓別林這樣的天才。在這樣一個短暫的時代，對於這些奇人異事的列舉是無窮無盡的。」[1]

現代主義與現代性的差異必須釐清，現代性所描述的是在技術、經濟與社會變動的影響之下人們用以了解快速變遷世界的方式，雖然所有的社會都在發展中變遷，但是二十世紀的社會轉變與以往任何時期都大不相同。從此面相而言，所謂「現代」的意涵與「當代」其實相去甚微。至於現代主義則是對現代性的一種藝術性回應。另一波對現代居家生活造成無可避免與無法回頭的改變，是家庭電器、自來熱水與衛浴設備的引入，跟隨其後的隔熱材料與防潮技術的推進，使得現代性的住屋朝向相應於居住物理環境的可控制性，而演繹出元件構成關係的邏輯性。與此相似的是——現代性住屋試圖呈現鋼筋混凝土與鋼構材料的結構潛在力與其力學邏輯的適切表現形式，這些特性能夠開拓出來關於人構空間的新疆界皆非傳統磚或石構造所能及。

對現代性的建築設計者而言，現代生活空間應該是簡樸且比較積極正向的，應儘量降低空間的消極性。在他們看來，對經濟條件不佳的人以及貧困者對住屋的想望來看，舒適度並非是優先考量的需要與需求，這也是現代性建築師想要表達的議題。在整個現代性建築的理論與實踐上最堅實的理念根基在於結構構成的理性邏輯。因此，在鋼筋混凝土與鋼構材料形成主結構件，由此發展出來的系統促成了自由柱列、自由平面的產生，接著主結構件與玻璃牆及窗分離，不僅引入大量的自然光同時帶來了立面表現的自由。在大量自然光照之下，現代性的住屋室內驅除了陰暗的角落，或許也隨之減少了一些親密性，至少雜亂與混淆不清是要排除掉的。在住屋的設計中，依循結構的理性並尋求空間與幾何形構的關係在自然光的涵攝中邁向秩序性的統合，這是現代性建築師與大時代共同形塑的新時代空間氛圍。

1.《世紀》，ALAIN BADIOU著，藍江譯，南京大學出版社2011，2-8頁

1931年之前的柯比意

高中教育結束的前二年，十四歲的柯比意放棄繼續學習，轉學至一所專業性的藝術學校（L'ECOLE D'ART），去學父親的老本行——錶殼雕刻。前三年的學程令他興致勃勃，到了第四年轉向建築，藝術學院的學業於1907年結束。當時對柯比意影響最深的是約翰·拉斯金（JOHN RUSKIN）的文章與書籍，其方法「教會人們如何去找尋客觀世界中抽象的幾何模式以及有韻律的結構」，這也正是柯比意本人所一貫奉行的法則[1]。同年初秋，他與同班同學花了三百六十五日遊走在北義大利的城鎮間，尤其是加魯佐（GALLUZZO）小鎮的埃瑪修道院（CHARTREUSE D'EMA）給了柯比意立下對居住問題解決方式的認知原型。

1907年11月至1908年3月，在四個月的維也納逗留期內，柯比意大部分的時間都用在設計家鄉的兩棟私人住宅，它們分別是施托策（STOTZER）住宅和雅克美特（JAQUEMET）住宅，明顯地吐露地方主義的色彩。之後即前往巴黎，在現代主義第一代建築師奧古斯·佩雷（AUGUSTE PERRET）建築事務所待了十八個月，在此柯比意學習了鋼筋混凝土的專業知識，填補了在拉夏德方（LA-CHAUX-DE-FONDS）建築教育的空白處，此時他也在巴黎美術學院選修歷史課程。1909年底結束巴黎的停留返回拉夏德方的隔年春天，柯比意又踏上旅程，這次轉向德國柏林，專職於另一位現代主義第一代建築師彼得·貝倫斯（PETER BEHRENS）事務所，卻發現柏林和維也納一樣枯燥無味。冬季，他離群獨居在侏羅山（JURA MOUTAINS）中的一間農舍，伴隨以建築技術方面的書籍，他心中卻一直夢想著地中海。1911年5月時，他終於踏上了南歐之旅，在七個月的時間裡，與德國作家朋友奧古斯·克里波斯坦（AUGUST

KLIPSTEIN），一同遊歷了巴爾幹半島地區、君士坦丁堡（CONSTANTINOPLE）、希臘、雅典和義大利中部，這就是柯比意筆記上的「東方之旅」。同年底返回拉夏德方，三年後結束在本地藝術學院的教職，並積極籌組自己的事務所。為尋求客戶，柯比意在1914年加入由猶太人社區組成的「新文化圈」（NOUVEAU CIRCLE）成為其中一員，並因此接獲俱樂部、帶提海妞家族（DITISHEIM）、斯沃家族（SCHWOB）住宅設計案，斯沃住宅也成了他古典住宅的終結篇。

自1913年至1915年底前，柯比意與巴黎工程師馬克斯·杜·波以思（MAX DU BOIS）共同研究一種新的空間構造體系，即多米諾（DOMINO）體系——由鋼筋混凝土澆灌一矩形體的「骨架」體系，框架體系採取鋼筋混凝土澆灌而成，六根標準尺寸的柱子，稍稍抬離地面，底板水平光滑，沒有用來支撐的地樑。柱子位於結構體的周邊，但並未達到最外邊緣。這樣，立面、牆體、窗與門的開啟方式都不依賴於結構體，創造一個可作為普世人構空間的原型來整合所有因應戰後巨大需求而開創的建築類型，它是一個代表著更廣泛原則和價值的理性構造。[2]

1907年至1917年之間，柯比意作為一個旅遊者和學徒累積了大量的世界背景信息與專業知識，1917年兩手空空到巴黎至1927年間，是他自己所說的「潛心專研」的十年。新建築的五項要點在1925年寫下，遲至1927年才正式出版。

1. 《機器與隱喻的詩學》，勒·柯比意著，金秋野、王又佳譯，中國建築工業出版社，2004。頁21-22。

2. 同上，頁33。

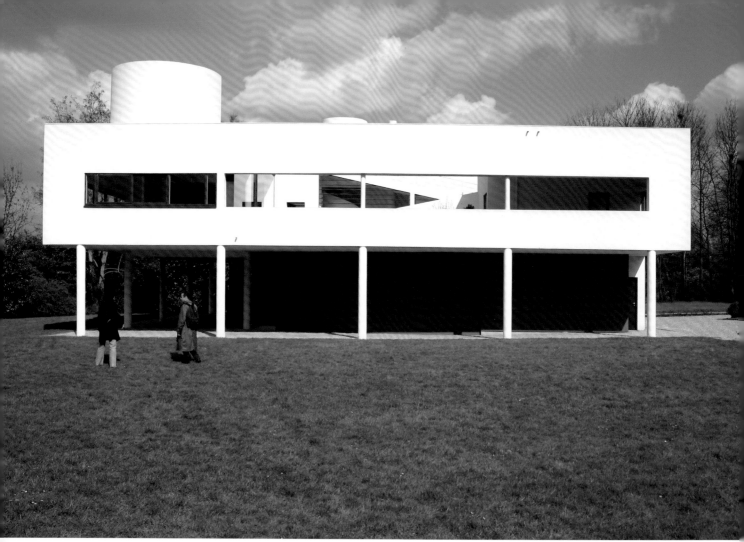

朝向柯比意中學方向的西南立面

薩伏伊別墅小檔案

業主
皮埃‧薩伏伊夫婦
（Pierre and Emilie Savoye）

地點
法國巴黎西邊伊夫林區（Yvelines）普瓦西
82, Rue de Villiers 78300 Poissy, France

設計時間
1928.10-1931.04

施工時間
1929.03-1930.06

翻修時間
1963年、1985-1997年

總樓層數
兩層樓＋屋頂花園平台

基地面積
7公頃（103652平方米）

一樓面積（包括車庫）
205平方米

二樓面積
室內 270平方米，
開放平台 138平方米

屋頂花園面積
70平方米

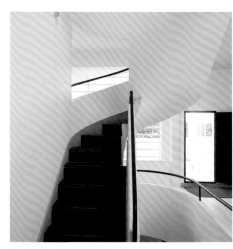

由二樓攀升向屋頂的螺旋梯空間

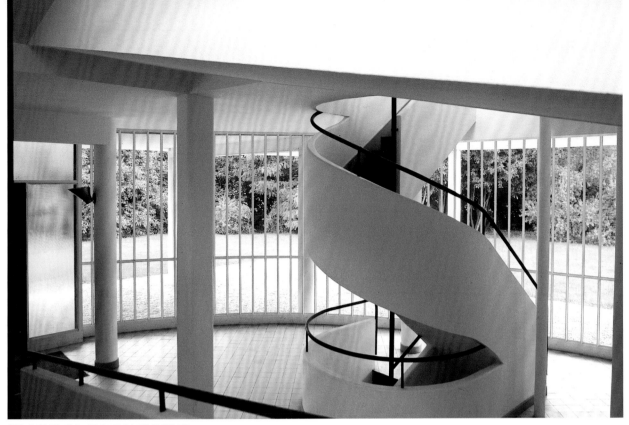

從地面層坡道起點處回頭看入門廳旁暨螺旋梯的景象

- ● 尺寸　圓柱直徑30公分
- ● 尺寸　板至板的樓層高度287公分
- ● 尺寸　二樓房間的淨高為213公分
- ● 材質 顏色　地面層室內地坪以14×14公分白色瓷磚鋪設。放置方向與柱列格子成45度角排列
- ● 材質　地面層備人房及管家房間內的地板鋪設以橡木拼集地板
- ● 顏色　地面層弧形鋼框玻璃牆的鋼框漆以黑色。除此之外的室內窗框皆漆白色
- ● 材質　地面層主入口是兩扇黑色烤漆鋼板門，側門是相同材質的單扇門。以鉸鏈固定在手工捶打的鋼框上
- ● 顏色　地面層車庫外牆塗裝以盛夏樹葉的濃綠
- ● 材質　坡道鋪面使用黑灰色橡膠材料
- ● 材質　坡道側面護欄機能用的實牆體由磚塊砌成，表面塗白灰泥（原有灰泥進口自瑞士），牆體上緣附著以懸空的烤漆鋼管扶手
- ● 材質 顏色　螺旋梯的階梯踏板與級高部分皆為黑色15×15公分瓷磚
- ● 顏色　主臥室的獨立圓形柱，表面塗以淺灰色漆料
- ● 材質 顏色　主臥室浴室及衣櫃間地板是7×22公分的白瓷磚
- ● 材質 顏色　主臥室浴室牆面鋪蓋以1：3長條型的象牙白瓷磚，地面則鋪以較壁面磚長邊稍小的方形象牙白瓷磚
- ● 材質 顏色　主臥室的鋼筋混凝土浴池，表面披露5×5公分天藍色瓷磚

- ● 材質 顏色　主臥室牀頭牆與浴缸旁R.C.躺椅下方牆面用灰色漆料，躺椅下方牆面用灰色塗料，躺椅表面鋪以5×5公分灰色瓷磚
- ● 材質 顏色　主臥室的女主人化妝間牆面施以淺灰藍色塗料，牆面鑲嵌著通往花園平台的黑色門
- ● 材質 顏色　通往小孩房的走道牆面塗成藍色，地板是15×15公分象牙白瓷磚，與走道直線呈45度角鋪設
- ● 顏色　小孩房的牆面則施以赭色，廁所外牆面對比以灰藍色
- ● 顏色　客廳的西南面牆與主臥室浴室旁走道牆則使用粉橘色
- ● 顏色　分隔餐具室與客廳的牆體朝客廳面是發白的藍色塗料，相對面則是淺粉紅色
- ● 材質 顏色　餐具室與廚房地板面的瓷磚接近發白的黃色，大小為15×15公分
- ● 材質 顏色　廚房工作檯面的白色鋪面瓷磚尺寸為7×22公分
- ● 材質　廚房櫥櫃的門板表面覆蓋金屬鋁板
- ● 材質　所有二樓室內臥房地板皆採用長條狀橡木地板
- ● 尺寸　室內門的尺寸只有兩種，標準門寬75公分，另外不能搬運較大尺寸家具的相對窄寬55的公分門
- ● 材質　原始設計的固定窗框為木製，外推的窗則是鋼製，以金屬鉸鏈固定於木窗框之上
- ● 材質　二樓花園平台靠牆邊的桌子是由鋼筋混凝土澆灌成
- ● 材質　屋頂花園的底板是由黏土燒製的空心磚，加強以鋼筋之後一體澆灌而成

一樓（地面層）平面圖

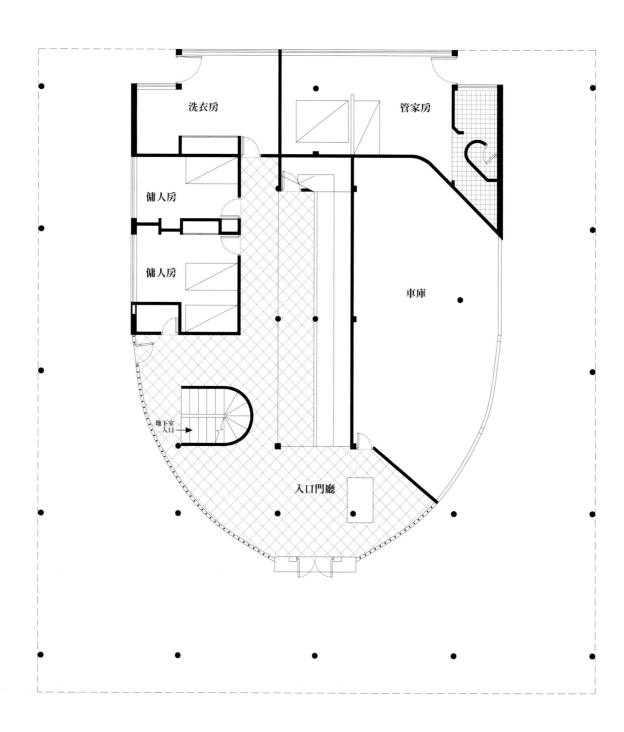

洗衣房

管家房

備人房

車庫

備人房

地下室
入口 →

入口門廳

二樓平面圖

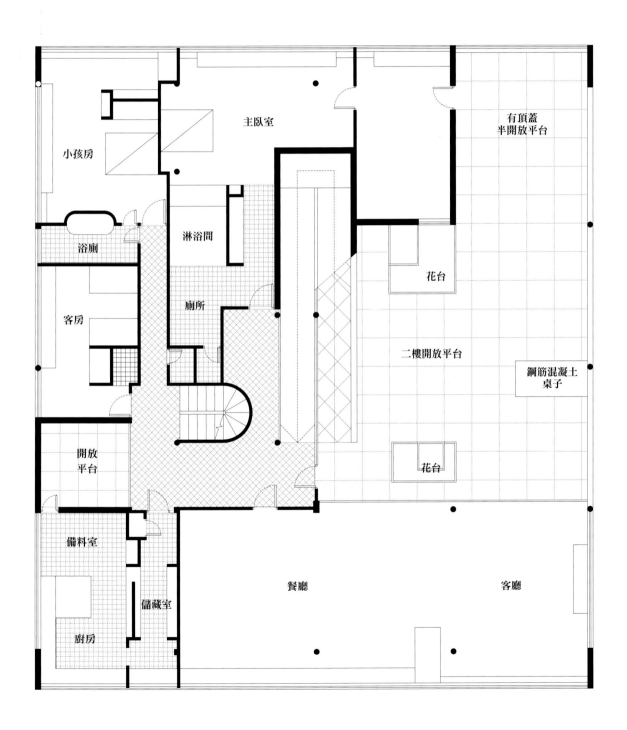

小孩房

主臥室

有頂蓋
半開放平台

浴廁

淋浴間

花台

客房

廁所

二樓開放平台

鋼筋混凝土
桌子

開放
平台

花台

備料室

餐廳

客廳

儲藏室

廚房

屋頂花園平面圖

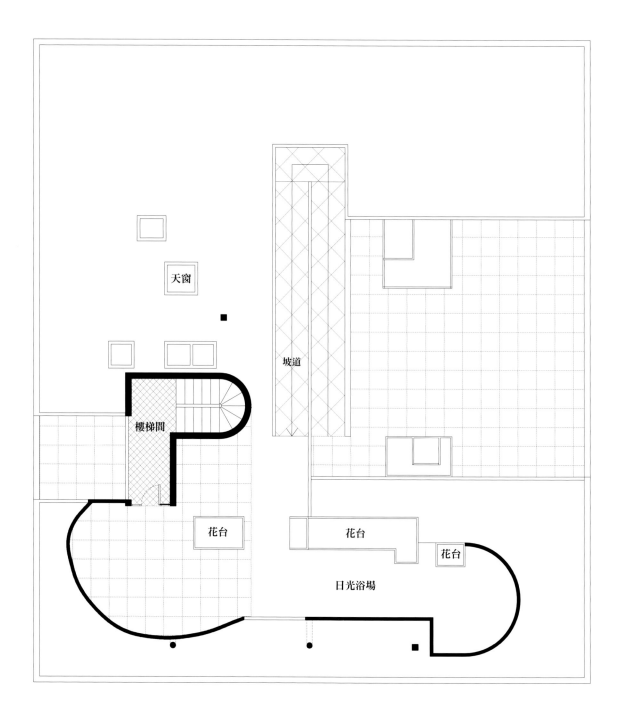

天窗

坡道

樓梯間

花台　　　　花台　　　花台

日光浴場

立面圖

西北立面圖

東南立面圖

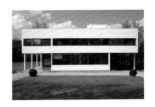

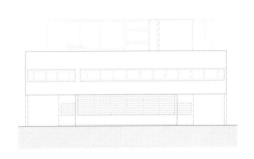

西南立面圖

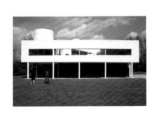

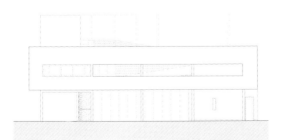

東北立面圖

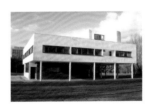

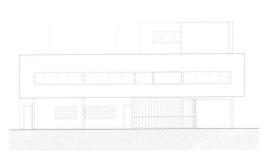

薩伏伊別墅案例分析

柯比意的基本語彙————————————

薩伏伊別墅的構成解剖————————

析論與應用————————————

柯比意的基本語彙

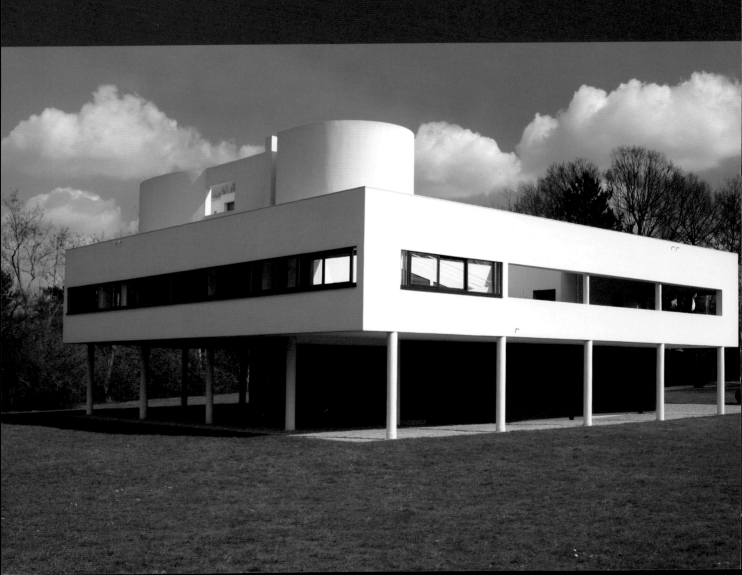

1 自由柱列——架空的軀體

自由柱列取代了古典建築中柱樑與承重牆接合的結構系統，將柱子上方所有的載重完全交由成列的柱子來承擔，取代了界定邊形的外緣牆支撐載重的任務。換言之，柱列釋放了外緣牆體以及室內分隔牆需承接其上方全部荷重的約束魔咒，建築物的立面從此獲得變裝的自由。由於柱列支撐其上載重的負擔轉移下，地面層的外緣牆體再也不需要依循外緣柱連接成的封閉式連續面來界定其面形的界線，它可以朝外緣柱列串連起來的封閉線內部退縮至可滿足使用需要、甚至在可透露出理念形式的任何一處才築起不需負擔其上方樓板重的最小容積梯空間，例如荷蘭HOUTEN的鋁材工業展示館的地面只剩單隻樓梯的一座透明電梯就是絕佳的例子。當然，它也可以朝相反的方向往外擴，溢出外緣柱列連接成的封閉面之外。

左　斷面由上至下逐漸變寬，量體增厚呈現重力分佈在承重牆體的幾何形態｜義大利中部ORVIETO老城牆
右　承重牆受規範下的開窗形式｜西班牙西境CACERES城內老宅

地面層的外緣壁體甚至可退縮至接近完全消失，只留下通達上層的垂直樓梯、電梯或坡道，將從自然侵佔而來的土地盡可能地歸還，這也閃現出未來開放性城市或社區住宅能擁有大片自然綠地的希望之光。地面層歸屬於大地所有，花草植物可棲息其間，與人類、鳥及昆蟲建立起豐富的平衡關係。這難道不是自由柱列的物質意志所誘生出來、人類可以實現開放性綠色城市的想望？任何一個人都可以穿行在歸屬於大眾所有的城市地面層，實現了自由城市的概念。這將是一種只有區段式的自然

左　在新結構材的支撐之下才能出現的屋頂部份的大出挑以及有意截斷上下部分呈現連續態的開口樣式｜日本大阪私人公司沿街立面｜高松伸
右　表皮一層一層地被掀開後裸露出來的骨架，卻是與地面分離的架空樣貌，顯露出自由柱列的魔法｜日本東京電影院｜北川原溫

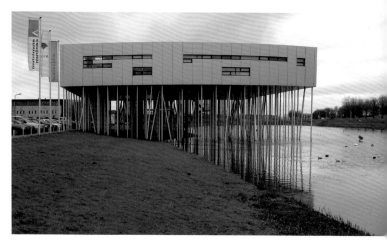

數不清的細長桿柱將不算小的盒子體撐托在水塘之上｜荷蘭HOUTEN鋁材工業展示館｜MICHA DE HAAS

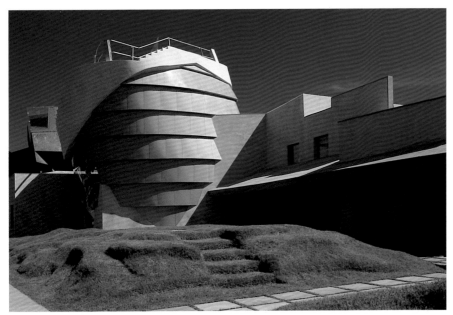

前後錯位上下分離的環帶式主體無從透露任何垂直結構載件的訊息｜美國洛杉磯私人公司｜ERIC OVEN MOSS

懸浮在清玻璃面上懸凸出的面體似乎是處在無重力的星球上｜瑞士盧申展覽暨音樂廳綜合建築臨湖立面｜JEAN NOUVEL

無數纖細的木桿托起似重又如葉般輕的倒置船體的身骨，灰黑的陰影投映在如流光般的分離皮層上｜瑞士中部SAN BENEDEGT教堂｜PETER ZUMTHOR

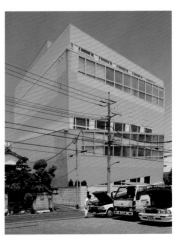

玻璃面後露出的模糊柱體許諾給皮層自由切口與歪斜的表現｜日本東京設計公司｜PETER EISENMAN

邊界、沒有人構物阻斷的綿延無疆界的自然地表。你可以安全又舒適地自家裡慢跑、騎腳踏車或步行到工作場所，人類能否成就這樣照耀著自由的光輝城市？

將外緣牆體的禁令撤除後，周鄰的土地即可溢過昔日壁體劃定的牢固邊界，醞釀出一種即非內也非外的中介性空間。為了迎接新時代的交通工具，並將之與別墅的路徑合而一體，外牆內縮後空餘的中介性空間也成了車道可使用的路徑，薩伏伊別墅成為第一間將新交通工具汽車納入空間整體的住屋。退縮後的地面層主入口立面依循汽車轉彎的弧形路線，確立了半圓形的適當幾何形外牆。當地面層外牆以玻璃披覆後，在日間天光的投射作用之下，地面層完全遮蔽於上方樓層板投射的陰影之下，形成日間相對恆定的暗、並朝向灰階中的深灰、黑灰與黑的明度位置分佈，整棟建築物形成相對地明顯的架空柱列頂著上方懸浮盒子的樣貌。

柱列的自由意味著規範柱子排列與間距的力量並非一成不變，它可以是數種支配力量共存，彼此之間也可能存在著爭鬥，但是必須尋得一種可滿足不同樓層使用區劃，同時又可以解決所有載重與自然外力作用之下可能衍生結構體破壞的結構系統，從而確定柱子的配置。若以外緣柱列為柱位參考格子座標，停車

場柱子的移位便得以調整三輛車位的空間需要；主入口中心線端點處的柱子依循參考格子，坡道兩側的第二種柱間距柱系列共八根柱子，取代中央軸的三根柱子形成坡道元件的主要支撐柱，同時又加強了主入口對稱的形象。這樣由多種幾何規範柱列共存而構成的平面，確實帶來空間區劃的自由，此種規範關係也奠定了平面自由的基石。

2 自由平面——流動的感官

建築體的主要載重由柱子負擔之後，牆體在結構上的重擔幾乎被釋放到剩下僅支撐自己的荷重即可的程度，牆體從此只需負擔分隔區域的基本任務，所以可以是任何一種材料，只

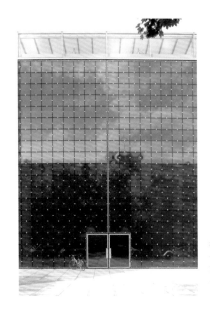

帶著藍紫色的浮光薄膜分界開外與看不清的內空間｜德國幕尼黑，社區教堂｜ALLMANN SATTLER WAPPNER

要能完成區劃分隔及支撐額外附件的重量需要即可。隔間牆的位置已不受限於其他載重的約束，甚至將自身的自重以及支撐元件降至最低限的干擾，而造就出如薄膜般的分隔件的可能。牆體自重的減量也同時減輕支撐樓板或樑體的負擔，只要空間體夠高，甚至可以在同一處樓板上重疊兩個或以上的不同隔間體。所以也可能在一處樓板上放置一個完整自足的間隔體，形成在室內空間中出現一件與周鄰皆相異的另體。這種結構系的空間構成形態使人在樓板面的行動性已可暢通無阻，僅存的物質障礙就只剩下結構支撐必須的柱子。

平面的區劃與分隔亦可找到一種劃分區塊與間隔定位之間的比例關係，此等關係可以成為規範柱列模矩系統的來源之一，將不同的區劃模矩單元再進行多向修正所得到的柱列模矩，與空間分隔的模矩協調出彼此吸附的關係，由此可創造出符合需要不同大小的室內分隔空間，同時在穿越室內空間之際，完全見不到柱子的蹤影。或將每支單獨的

左起一 一層如霧般的光層使戶外的世界無從在瞳孔中聚焦｜日本兵庫縣成羽町美術館｜安藤忠雄
二 如一片緩流清薄的水瀑塗抹掉後方事物清晰的輪廓｜瑞士WINTERTHUR美術館臨時增建｜GIGON & GUYER
三 特製的玻璃讓整個立面彷彿微風吹起浪面｜西班牙SAN SEBASTIAN音樂暨議事廳｜RAFAEL MONEO
四 如鏡頭光圈般可縮放的裝置將玻璃面鏤刻成圖形變動的透光幕｜法國巴黎阿拉伯文化中心｜JEAN NOUVEL
五 除了如天橋般的接合平台外，每一處都佈滿了滑溜的光｜西班牙SAN SEBASTIAN音樂暨議事廳室內｜RAFAEL MONEO
六 彼此分隔的水平木條形成的篩幕將室內篩切成細片集景｜瑞士CHUR羅馬遺址博物館｜PETER ZUMTHOR

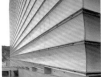
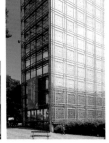
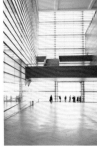
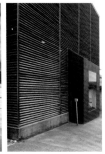

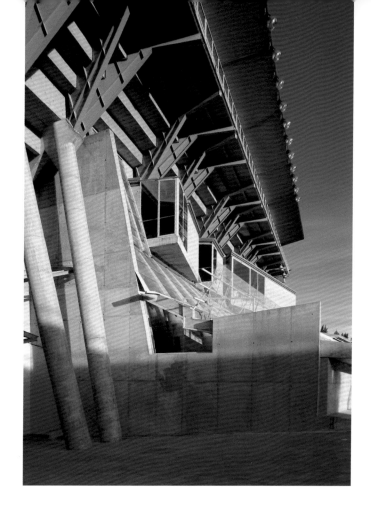

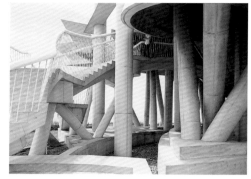

柱子分裂進化成群聚的結構管，以作為垂直通道或垂直管路空
間，同樣可以建構室內接近通行無阻的流動平面，同時見不到
慣常柱子的阻隔干擾；也可以建構與前述進化柱相對的退化
柱，柱子斷面加大到驚人的尺度，並以極少的數量支撐核心空
間的載重，其餘空間的分隔模矩可與柱列模矩不同，以強調出
核心空間特殊柱的驚人形象，這種構成同樣可達到去除慣常柱
形象的流動平面。

平面是用以承接行動進行的立足面，行動行徑與行為類型不必
然在相疊加的樓層上一路複製，這種實在性的需要導致上下樓
層區劃的不同，亦即每個單元區塊之間定界元素位置的變動。
每個樓層之間區劃的型態差異愈大，表示其定界位置幾何學與
代數共構關係的複雜化。其型態法則或模矩單元不必然與結構
列柱的模矩相容，而這兩者卻都必須共存在共組的樓板面與容
積體之中，結果就只能進入彼此協調讓步的進程。這也是建築

幾何空間內在動力學式的作用力之一。換言之，結構系統件與隔間系統件之間的推移，並非完全由兩個系統自行決定，因為它們與形塑外貌的皮層體系統、連通水平與垂直行徑的坡道及樓梯電梯系統、控制陽光氣流與聲音的開窗口系統、供調內環境的水電視訊控制與空調等設備系統，甚至與非直接功能性的抽象表現的建築語彙系統之間都能相互嵌合。

差異極大的行動行為型態共置於同一容積體內的極限狀態，造成單一結構系統類型無法提供相異行動的安置，因此不可避免地必須引入第二種甚至第三種結構系統的介入，這種情況當然增加了構成系統之間統合的複雜性。由不同樓層相異區劃所導入的複雜性中，對結構系統擾動最輕微的狀況，就是在薩伏伊別墅裡二樓有些柱子與一樓柱位產生偏移關係，形成結構上所謂「樑上柱」的型式，這為的是讓在每個單一區劃的機能空間中，行動的流動持續性不被獨立存在的柱子干擾。

3 自由立面——幻變的面容

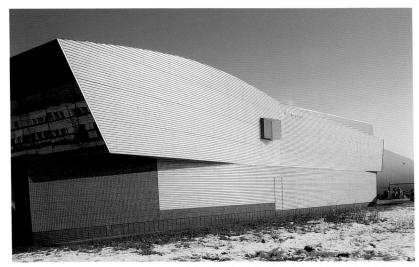

從底層的磁磚至上層鋁板上的玻璃盒子組合成的形貌，讓我們的認知游移在面與體之間無從確定｜荷蘭 AMERSFOORT工業區倉儲暨辦公建築｜UN STUDIO

壓印著圖案的現代玻璃讓室內景象呈現半隱半藏難以被清楚「解碼」｜德國COTTBUS大學圖書館｜HERZOG & DE MEURON

當柱列取代牆體（尤其是外緣壁體）成為主要甚至唯有的結構支撐元件，厚實的外層牆體在無防禦需要的時代裡，已經可以用各取所需的皮層替換。構成它的材料只要能夠支撐自身，甚至借助其他輔助性支撐骨架共構成需求的面形即可，這個元件限制魔咒的解除，開啟了一個變臉時代：建築體被固鎖千年的室內可以經由穿載玻璃皮層，或是撐開薄如蟬翼的皮膜，將內部想要展露的部份裸露於外，甚至無遮蔽的全面性裸露。它似乎也可以經由這種既透光又可反光的神奇材料營造一層迷魅的光膜，在適當的天候下將自體暫時性地隱身。這是古典建築不可能營建的形態，所以這種多變的立面形貌幾乎已被等同於當代性的皮層符碼。

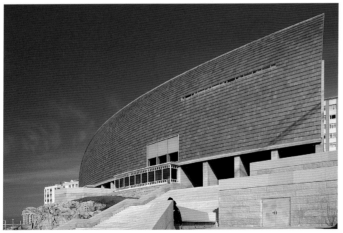

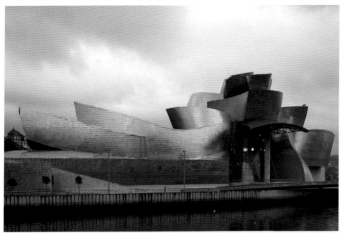

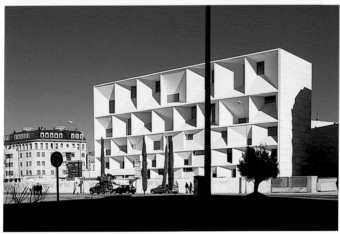

上 石板牆面硬生生自地面切離，像裝滿風帆般鼓脹的風帆｜西班牙LA CORUNA科博館｜磯碕新
中 相互錯位疊加的光滑量體的結合形貌十足地對立於古典建築的重力式形貌｜西班牙畢爾包
古根漢美術館｜FRANK GEHRY
下 朝向大街的坡道暨展示空間就像是被掀開的五線譜音樂盒｜西班牙LEON音樂廳｜
MANSILLA＋TUNON

既然厚實牆已經沒有存在的必要，取而代之的
是一面多變的皮層，這也意謂著建築物的外貌
可以變成一副面具，內部如何被使用並不存在
一對一的必然外貌。因此，對於面具的選擇似
乎也不存在唯一性，但是也沒有任何顯在或隱
藏的規範能保證大部分的建物都能選得適當的
面容，從此多元豐富時代來臨的同時，也釋放
了反向如同瘟疫般的力量——再也沒有標準答
案了，建築物自此有可能找到更好的容貌的答
案，卻同樣有可能獲得更具破壞力的答案，這
也揭示了一個建築在形貌表現上更混亂的時
代。建築形體與皮層之間醞釀成複雜又矛盾的
關係，它必然可以產生更多樣的建築表情，卻
同樣難以確定什麼是真情；或許，複雜與矛盾
就是立面自由的所有？

建築物的皮層與支撐主體荷重的柱列之間已不
必然存在著依附關係，外緣立面與柱列之間相
對位置的選擇，已經可以不受限於使用上的需
要，而可以轉至表現性需求的層面。因此，
它可以懸突於柱體之外，也可是貼附於柱體的
外緣，或是夾於柱與柱之間，當然也可黏著在
柱體的內緣，甚至可以退縮至柱列的內側。所
以，皮層與柱體的分離已經成為立面自由的標
記性符碼。若能在建築物的外體形貌上顯露出
這個特質，也就等同於具體性地表達了壁體穿
戴面具的符旨作用。立面的自由不僅可獲得更
多重的表現性，同時地發展出雙層牆皮層系
統，讓建築物的披覆外層成為更有效的抗天候
皮層，同時借助新時代的科技，或許可以衍生

左上　磚牆體自開窗上緣砌起，明顯地違背厚重磚牆體密實地黏著於
　　　地面的形貌｜美國加州大學洛杉磯分校發電場｜H.H.P.J.
右上一　只見中間部份接地，左右兩側懸臂同時整個牆面傾斜的磚牆完
　　　全違背磚牆千百年來的形象｜美國加州洛杉磯設計事務所｜
　　　ERIC OVEN MOSS
右上二　超長的懸臂牆體讓出的水平開口將巷道天光引入後方室內，
　　　同時擴張了窄巷的視覺寬度｜西班牙聖第牙哥當代美術館｜
　　　ALVARO SIZA
左下　與地面分離又彼此斷接的立面板體隨著飄動的屋頂板一起舞動
　　　｜荷蘭BREDA表演戲院｜HERMAN HERTZBERGER
右下　入口玻璃門廳塔盒幾近隨時倒塌的狀態｜德國DRESDEN UFA
　　　電影中心｜COOP HIMMELB(L)AU

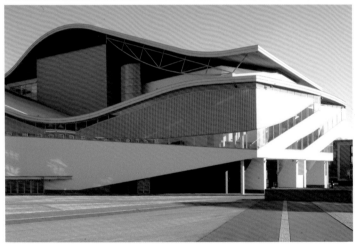

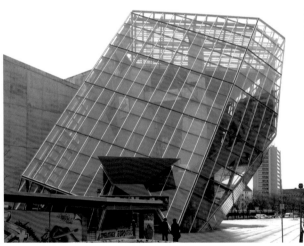

出隨自然因素或可控制的人造因素而改變某些特質，建
構出變異可控制的皮層。

面具這幅皮層並非偏好輕盈、透光或如膜般的薄，它同
樣開啟了厚實與沉重卻非古典式的表現可能，甚至可能
讓厚實與沉重的壁體散放出相對立的輕盈。雙皮層壁體

更適於表達截然不同的內外差異，室內空間的樣貌與建
築外體形貌之間的關聯可以完全斷絕，也可以幾近無差
異而分不出內與外。這是否就是立面獲得自由之後衍生
出不可避免之物體系的意志力量？是人在尋找、追求與
控制這種差異，還是物體系借助人類心智挖掘其差異類
族的存在？

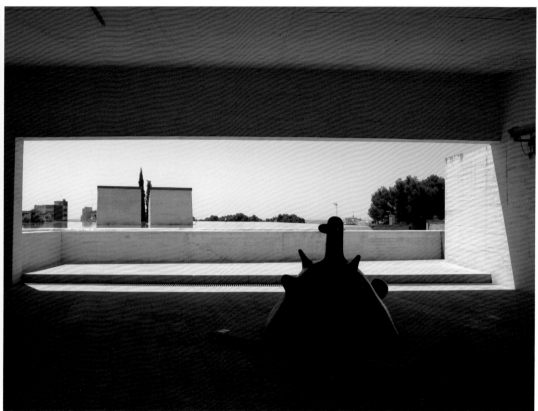

4 水平長窗——橫行的目光

地平線及海平面的景象所蘊藏的不變屬性之一，就是人類干預力量的無得以存在，並在另一個相對於人體尺寸的層面上對比出一種特有的人類感受，這種心智作用涵蓋了遼闊、綿延、無盡頭、遙遠的、摸不到的等等這類屬性，並且遠遠地將人類所有欲加之力拋擲於其外。在這裡，人為力量的涉入完全不起作用，永遠存在著人類改變不了的海平面、地平線，以及綿延無盡的山巒等等自然存在的等同力量。更不用提及無垠的天空星河了，那簡直等同於自然最佳表徵的形貌，人類對於它的形貌變異完全無參與的能力。它們同時形成了一種不可動搖的符號力量，

一種不死的符號，不論從過去到現在以至不知的未來，它就是那種人類絲毫改變不了的自然屬性，不存在人類意志的原態自然，卻也同時形成與人造環境的絕佳對比。

人類存在的絕佳顯現之一即是製造了一個方形的孔口，能將自然風景框限於其中的「窗」，這是人類與自然溝通（當然是想像的雙向式交流）的獨特媒介，數千年以來撫慰了多少個體心靈的寂寞。「窗」這個孔口幾千年來衍生出無數多的類型與形狀，而水平長條窗的出現更確切地劃分出古典與現代的分野，也提供了新類型的建築立面。當然

上一　橫跨整個座椅區的水平長窗將小鎮與背山的天際線納進室內邊緣｜葡萄牙CANAVEZES MARCO 聖‧瑪麗亞CANAVEZES MARCO天主教堂｜ALVARO SIZA

上二　入口半開放門廳的水平底窗連接著修道院附屬教堂的門前小徑｜西班牙聖牙哥當代美術館｜ALVARO SIZA

與阻擾的連續水平長窗是其極致形貌的形式。

若要將綿延長景攝入室內空間，唯一適切的開窗形式只有水平長帶窗，因為兩者的幾何學形態的屬性一致，所以唯有水平長窗能將地平線、水平面、綿延長山或連續的天際線等等景觀納入特有的開口之中，同時可以將上下不必要的景色完全剔除掉，十足地強調出水平風景的連續特性；這種被強化的長平框景的現象完全不存在於自然風景之中。即便親臨此等自然景象之前，對於水平拓延的臨場感，不必然勝過經由水平長窗框限攝取之下所呈現的景象給予人的感受強度。水平長窗對於此等景象所能給予的，似乎是一種比自然界還更自然的魔幻力量。這是某些人的偉大心志力量替人類找尋到，體驗此類景象存在最佳甚至是唯一既方便又有效的存在形式。

對於獲取室內光線，亦得到一種相對均勻卻又富於變化的自然照明並且隨伴以灰階遞變及劇變共存的戲劇性現象。水平長窗這種開口需要較古典時代更高的營建技術，以解決牆體被切斷後所面臨的壁體支撐的問題。因此，無中間隔斷物諸如窗框分隔支架或支撐元件的介入，形成無間斷

水平長窗經由立面的去載重形象，獲得了可橫切掉其上方量體重量的無盡自由，並借助現代營建技術的力量，去除對其長度的限制。它可以橫切斷整個立面上下的連續量體，甚至可以超過建物長立面的長度，剩下來需要思考的問題是；該放置在哪個位置？單個立面需要幾道？每道水平長窗的長度為何？水平長窗的高度該是多少？這道長窗應該與立面壁體

左下　靠田邊的水平開口框畫出小村的地平風景｜葡萄牙CAMPO MAIOR公立游泳池｜JOAO LUIS CARRILHO DA GRACA
右下　與地面間斷形成的地面水平開口連串著村裡民宅｜西班牙FRONTON DE URROZ-VILLA迴力球運動場｜TABUENCA & LEACHE, ARQUITECTOS

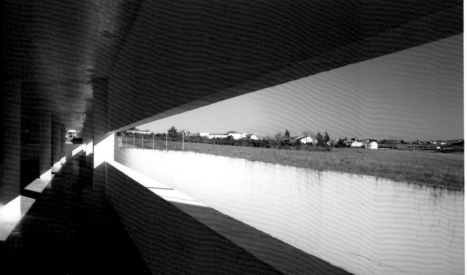

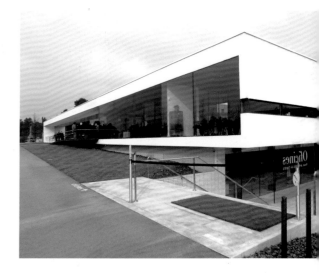

齊平？還是要凸出於壁體面之外？亦或凹陷於立面壁體之內？當它相對於人之身體高度位置的改變，其相應於室內外之間的作用也跟著改變；而開窗長度相較於立面長度的比例關係異動，也會牽動整體形貌的表情，這個經由現代主義建築運動所揭露出來的特有開窗形式，開啟了建築空間另一個可表現的新疆界。

左 連續折線切割老城坡地岩層形成的電扶梯，宛若這座古城被挖掘出來的地底伏流｜西班牙TOLEDO老城公共電扶梯｜ELÍAS TORRES & J. A. MARTÍNEZ LAPEÑA
中 斜切的電扶梯凹槽成為一種傾斜斜後的水平長窗景｜同左圖｜同左圖
右 連續的水平長窗硬生生地將建物盒子截成上下兩斷｜西班牙巴塞隆納TERRASSA 市立殯儀館｜BAAS建築群

5 屋頂花園──天空的想望

自由柱列撐托建築物所有載重之後，地面層的外緣壁體即便退縮至僅存垂直通道與設備井的條件下，也很難為被遮蔽的地坪面引入足量的陽光。這種失去陽光照耀的土地難有冷熱節律性的變遷，而喪失土地的某些豐富的生命面向，這些被建築物覆蓋的地坪只有在建築物頂樓的地坪，才能重見陽光與風雨水露所帶來的自然節律。也因此人類的建築行為所掠奪的土地，只有在屋頂層才能歸還給大地，而由此所增加的土壤與植栽的荷重依舊由柱列負擔並不成問題，附帶產生的防水問題，雖然在柯比意的時代並無得到妥善的解決，但是隨著新材料與技術的發展，屋頂防水已不是問題，問題還是在於對土地利用的意識形態。

屋頂被利用的型式於古代軍事防禦建築物的眺望與防守用的屋頂平台即為先例，北歐挪威某些禦寒目的的植草屋頂是另一種類型；另外位於土耳其東部地區卡帕多細亞（CAPPADOCIA）的古代謎樣城市，是在地面下的挖空型式，比較接近地底穴居的類型。就結構體的構成關係而言，屋頂板只是位於頂部的結構板體，若要附加額外的活動只是得將這些載重加計於板及樑柱之上，並同時處理排水、防水與隔熱或可能的隔音及震動等問題，於是出現了一種進化版的屋頂以回應前述的問題，那就是雙層屋頂板構造系統，內層屋頂板做為頂層的天花板，外層用以承接上述的用途，並且兩層屋頂板之間增加接合樑板即可形成強固的載重結構

上 橢圓形屋頂階梯式開放空間以其缺口朝向遠方山谷口｜義大利威尼斯北方 LONGARONE紀念教堂｜GIOVANNI MICHELUCCI

中 屋頂綠草平地化成後方綿延山丘的草地底座｜瑞士VALS公營澡堂｜PETER ZUMTHOR

下 地面端部的階梯雖然僅延伸至腰部，其連續傾勢卻指向天際｜美國新墨西哥州 RUIDOSO演藝廳｜ANTOINE PREDOCK

右 平坦地上的青草一路綿延至斜坡屋頂，區分了校園與鄰里之間的邊緣｜荷蘭 DELFT大學圖書館｜MECANNO建築群

體，只是必然地增加結構體的經費。另外，額外架高式的附加鋪面板也是另一種雙層屋頂的構成類型。

將植栽花園引介入屋頂空間確實可形成補償性的屋頂世界，若足量的實踐，勢必引起都市頂層活動的活絡，甚至生活內容的局部調整；但是似乎必須形成區域性適足屋頂量鏈鎖面效應才能達到都市天空的改造。至於植物生長的植栽區，依舊可將之視同為超大植栽盆附加於屋頂構造物的方式這樣的構成關係，比較容易解決覆土澆水後所衍生的問題。只是所謂的盆子不再是一般園藝觀賞的小盆子，而是以屬於建築體的附加構造來處理。其餘的問題就剩下植栽的選擇，其實質的限制則決定於當地天候的季節性最大風速、地震區的分佈與覆土的深度或是水耕系統的設施重量。建構一座屋頂草坪、菜園或花園已不再是技術層次的問題，而是它的生成置入是否能激起人類心智底層想望的漣漪。人類難道不想去想像那種漂浮在天空中大地花園的美麗？而飛翔的鳥與大地的關係是否是人類應盡的微薄心力？

植栽的植入也不必然只能從頂層開始，高大喬木也可從頂

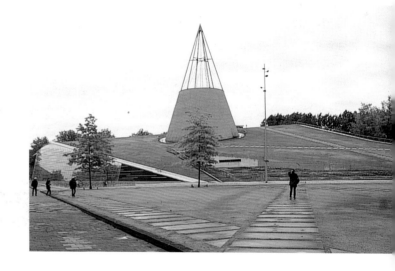

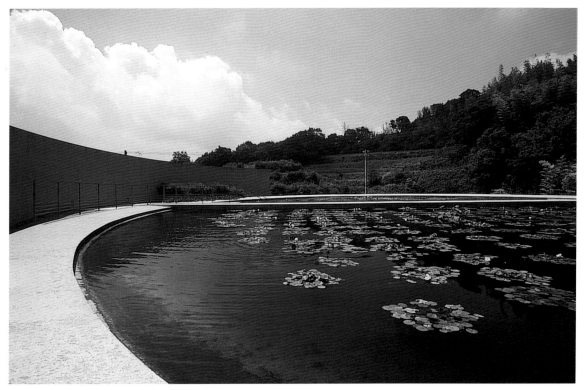

屋頂的蓮花水池宛如背後山丘底部的自然集水塘｜日本淡路島真言宗水御堂｜安藤忠雄

層的下一層開始朝頂層挑空的天空生長，根則可以往挖空的蓮花頭型空心結構桶內的土壤固著，如此依舊可以長出三至六層樓高的喬木。人類無法發明、製造大樹，只能提供其生長的地方；在陽光下變遷的陰影空間提示了都市因建物無限擴張而失去的方向，而這些讓人內心增生暖意的天空裡的花園或許能幫我們重建新的都市地理學容貌，以找回失去的地方依戀。這種漂浮的空中花園在建物密佈的都市叢林裡，或許能建構起如原始森林中的樹冠層世界，成為一處充滿無盡光線變異與生態共存的世界，讓我們看到新的都市地平線。

6 坡道與梯——舞動的身體

不論坡道為任何形狀，都能用愛森斯坦的話來形容：「線條代表運動的軌跡。」它建構了連續的行徑路線，並同時並行著高度上漸次地升或降擴張了捕捉空間感受的疆界。坡道就像是山坡地形裡連接上下的傾斜道路，行走在山坡中你可以向上仰望或朝下俯覽。你可以步行其間、疾行、慢跑或快步跑或駐足其上，顯示了它承接連續升或降中的行動身體的本質。坡道由於它天生必然

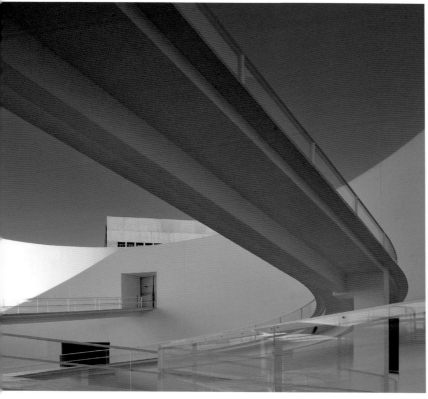

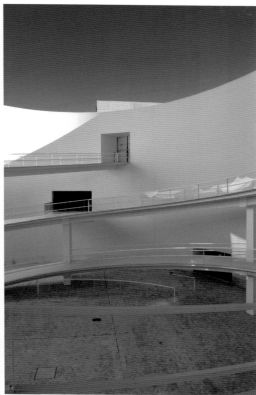

雙環坡道共構出超強流動力學式的視覺圖景與光影效果│西班牙GRANADA安塔露西亞文化中心│ALBERTO CAMPO BAEZA

左右錯位又懸臂的坡道催生出毗鄰的R.C.構造群體豐富的動態形象│西班牙BALENYA市民中心│ENRIC MIRALLES & CARME PINÓS

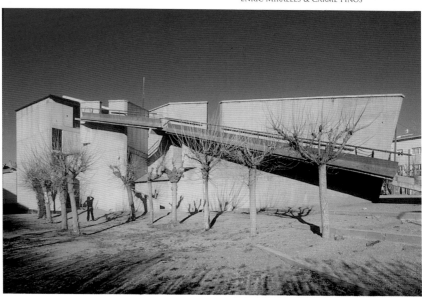

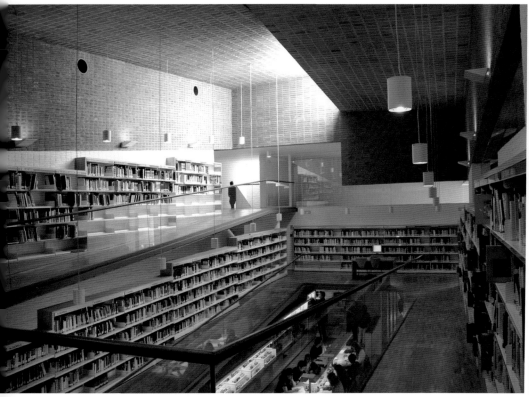

的長度需求，就必得佔據一段足量的空間，若它需要穿越數個樓層，就需要其他輔助性或獨立的結構支撐。由於它必須斜切過水平樓板的形貌，也註定難與水平板相容。它天生就是要穿越垂直與水平，永遠是個正在流動中的部分。

坡道與樓梯共存並置必定對比出彼此的強烈差異，兩者屬性全然不同，樓梯不適宜也難以提供眾多人同時上下穿行，除了中間之暫停迴轉平台可提供短暫停留之用，其物質構成的幾何型態促動身體完成一次式連續行動，這是身體行動與環境幾何型態之依附對應現象，形成了身體行動順應特殊幾何環境之可被預測性。樓梯的幾何型態因為它在空間中斷接的特性，與行動於其中的身體肢幹及手足之間形成複雜的行動協調關係，兩者之間也回應了穿越其間的時間消耗、體力耗損、行動速度與樓梯形貌的密切關聯。另外，梯外緣披覆的皮層或者是支撐結構體的厚薄、高矮、包覆面之比例與皮體相對於視覺的可透視率……等因素，共同構成每座梯空間在整體中的位階關係，以及在公共與私密之間的偏移趨勢。

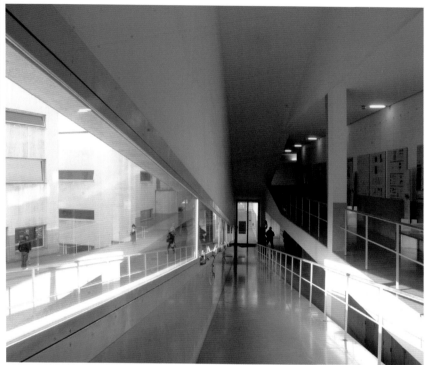

上 緊鄰坡道面切牆而成的斜長水平窗吐露出牆
後的室內坡道｜西班牙CAMAS｜ALBERTO
NOGUEROL＋PILAR DIEZ
右 長斜的坡道與斜長的變形水平長窗共同增生
出行走的感官饗宴｜葡萄牙波多（PORTO）
大學建築系館朝向展示空間與圖書館的坡道
ALVARO SIZA

就一般情況下，坡道以其至少六倍長於樓梯而形成必
然的空間延宕，提供空間中漫步的屬性而增加與相毗
鄰空間甚至視線可及的遠方相接觸的機會。於是，彼
此毗鄰空間之間相互滲透與室內外之間暈染及拓延的
釀生似乎已成為坡道空間的場所性。這促使坡道朝向
開放的空間質性遷移，也因此逃脫被封閉的囚禁形
式。即便在極端特殊之對比效果需求的規範之下，被
鎖閉於實體包覆面的坡道仍需因差異對比強度的需
要，在不同位置引入必要的孔口，必然運生隨之而來
的反封閉屬性，否則幽閉性將取而代之；而封閉性與
坡道所承載的行動型態對應環境條件的感官預期性相
左，這將製造一種較封閉式樓梯空間更幽閉數倍的奇

異屬性。就建築空間構成的各個面向而言，樓梯與坡
道都不能取代對方的存在，坡道的置入，強烈地影響
空間區劃以及其他構成系統之間的關聯性。

薩伏伊別墅是第一棟將樓梯與坡道共置於室內，並釀
生出室內空間最大可能的動態屬性與張力的人類住
屋。在此，樓梯與坡道對峙互不相讓，各自展露自身
的魅力並建立疆界，將每個分界空間與它們之間的交
接處推向最高的動勢態。

環境

解剖

1 柱列　　　2 自由平面　　3 立面

4 水平長窗　5 屋頂花園　　6 樓梯與坡道

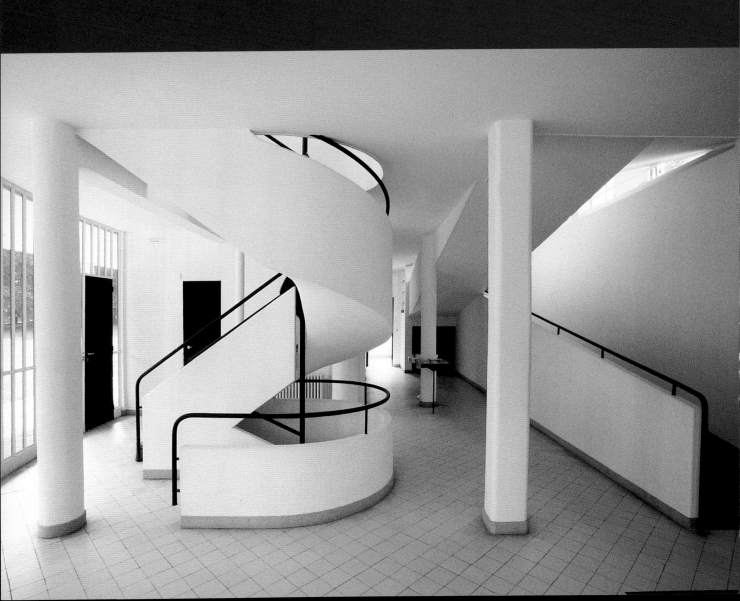

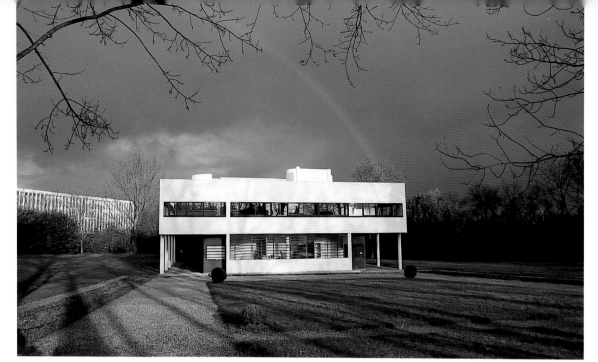

除西南向之外其餘面向皆被樹木包圍的基地

環境

薩伏伊別墅（Villa Savoye）位於巴黎市西邊約三十公里處伊夫林（Yvelines）區的小城普瓦西（Poissy），基地是一塊微弧丘塊，這棟別墅就座落在丘塊草地的正中央，基地南向樹籬後方的市立中學名字就叫勒‧柯比意中學。該校於1960年代建校之初，自原有別墅第二代主人手中購得土地，變更為學校用地，原本預計將這棟別墅拆除以興建學校之用；這導致柯比意為了挽救其前半生心血結晶之住屋的免於拆毀，同時也為了保留其原有的周鄰環境而與區域政府以及地方主管單位之間引發激烈論戰。

從基地鄰接普瓦西的大街旁無法直接看見別墅，因為一道白圍牆阻隔於其間，直至接近圍牆右邊端點處裝設一座鐵門，過了鐵門右邊是一棟一樓挑空的二樓高的警衛室，左轉直行的碎石舖面道路將穿過花園進入高大

樹林中，再右轉穿越樹林進入一大片綠草地，眼前即出現一片空蕩草地，中央有一個飄浮的白盒子，草地邊緣盡是蒼鬱的樹林環繞，南邊樹木後方就是1960年代後才興建的柯比意中學，別墅用地原本預計用來興建學校體育館。這也是柯比意直至他逝世前盡了他所有能盡的力量要維持別墅地塊原有的環境容貌，因為這棟別墅的空間構成與其外部形貌是源自於這塊基地，它是地球上建築文化在那個時代的「奇異點」，它爆裂的光耀將一直照明直至無盡的未來。

左上　毗鄰街道的警衛室　　右上　林中去路望向別墅
左下　基地西南面的中學　　右下　基地周鄰的樹林

1 柱列

「自由柱列」的概念是柯比意於1922年秋季沙龍（SALON D'AUTOMNE）展的第二代西楚漢（CITROHAN HOUSE）原型中所提出，並於隔年在巴黎的相納赫（LA ROCHE-JEANNERET）住宅案第一次將它實踐於量體支撐與平面區劃之中。接下來1926年在布儂蘇辛（BOULOGNE-SUR-SEINE）的庫克住屋（COOK HOUSE），1925年未興建的梅耶爾住屋（MEYER HOUSE），1927年興建於迦榭（GARCHES）的史坦別墅（STEIN VILLA），1928年在突尼西亞（TUNISIA）迦太基（CARTHAGE）的私人住宅，以及1927年在德國斯圖加（STUTTGART-WEISSENHOF）的兩間不同型式的住宅，都堅持著相同的理念尋求實踐的完整性。1929年普瓦西市區邊緩坡台地上，周鄰無遮蔽的建築基地賜予柯比意宛如三百年前義大利文藝復興時期建築家安德烈·帕拉底歐（ANDRE PALLARDIO）的原型別墅（VILLA ROTONDA）在大時代灑落曙光的機會，這棟位於普瓦西市區邊的新別墅也將開啟新時代的建築之路。

關於柱列對於此棟別墅形貌營造的催生作用有著如下的描述：「景象極其美麗，綠草如茵與樹林環顧的基地美景都將被保留。這棟住屋將站立在這地塊中央如同一座獨立物件，絲毫不對其周鄰的存在造成一點干擾。」獨自站立的自由柱列取

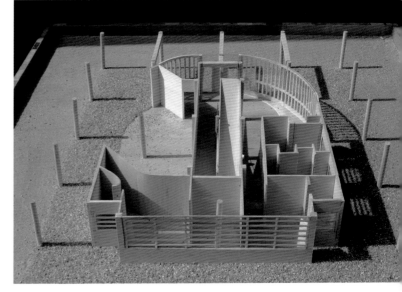

上　自東南向俯視模型地面層的自由柱列與牆圍封的室內彼此區分
下一　德國STUTTGART新住宅計畫群中柯比意所設計邊角位置住屋的雙向立面樣貌
下二　四向立面皆相同的原型別墅｜義大利｜ANDREA PALLARDIO

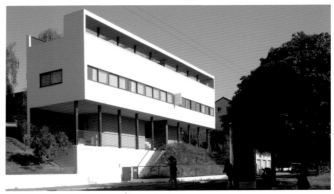

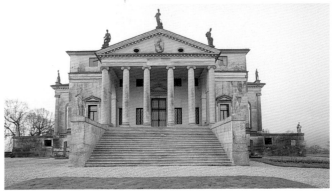

代古典承重牆的結構地位之後，於1927年，自由柱列正式發表為新建築的五個要點（the Five Points of a New Architecture）的首項，而這第一項的接續發展就催生了「自由平面」想法的出現。但是唯獨薩伏伊別墅才將這樣的空間理念付諸於真實的實踐之中。在此，已不只是單獨的柱子承接結構載重，而是由三向立面外緣成直交格子陣列的十五根明顯可見的柱子形成了三向的邊帶空廊，提供人車的穿行以及戶外空間的滲浸與室內空間的漫溢，內外之間蘊生了名副其實的中介空間。

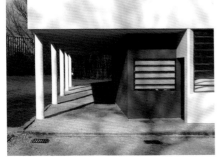

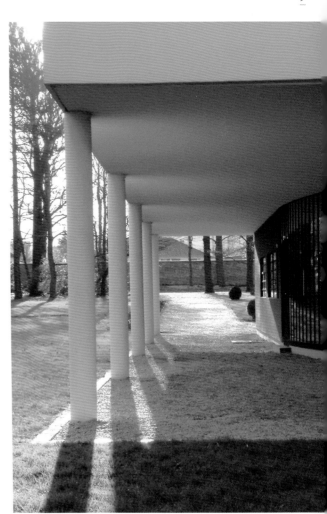

左上 地面層室內退縮後產生的空廊
左下 地面層平行西南向離去方向車道空廊
右上 地面層西向角落車道轉彎處
右下 地面層平行東北向車前來方向的車道門廊

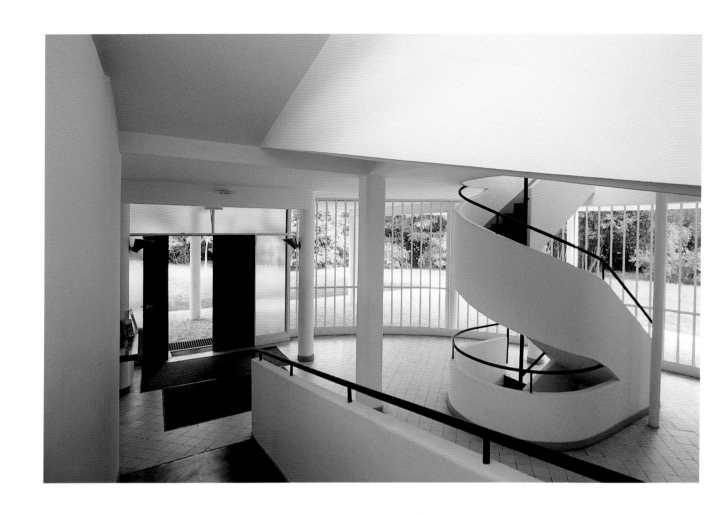

柯比意引用這現代性垂直R.C.柱的目的是為了達成諸多可期待的成效：包括提供可自由穿行
的通道於建物底層，由地面層室內朝外可形成無遮蔽的連續視野，經由柱列將荷重導入地
底，同時托起建物全部體量推向天空，形成飄懸於空中的物
體。至於從壁體纏身數千年的建築體終能以纖細的列柱站立
於地面，衍生了另一種純粹的結構柱，其帶來新形式空間美
學的可能性亦不容忽視。柯比意也提及，「這種建物底層所
披露出的精簡線條對於建築所帶來的新價值重要性是應該被
理解的」，列柱承接住屋在地面上的所有重量，並將之托向
空中。這脫離地面層連結的住屋，剔除了它被環顧觀看的限
制。由列柱撐托的方盒子尺寸間的比例關係對於住屋形貌產
生了決定性的影響力。整個建築構成的中心重力位置已被抬
起，完全脫離磚石建築與土地糾葛不清的關係。

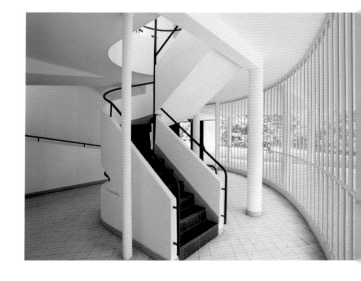

上 地面層入口門廳的三根主結構柱清楚地分界著門廳與其他空間
下 螺旋梯的位置巧妙地將門廳與家管傭人們的工作區分隔開來

上　停車空間僅見的獨立柱
下　二樓客廳的列柱額外擔負分界不同使用區域的功能

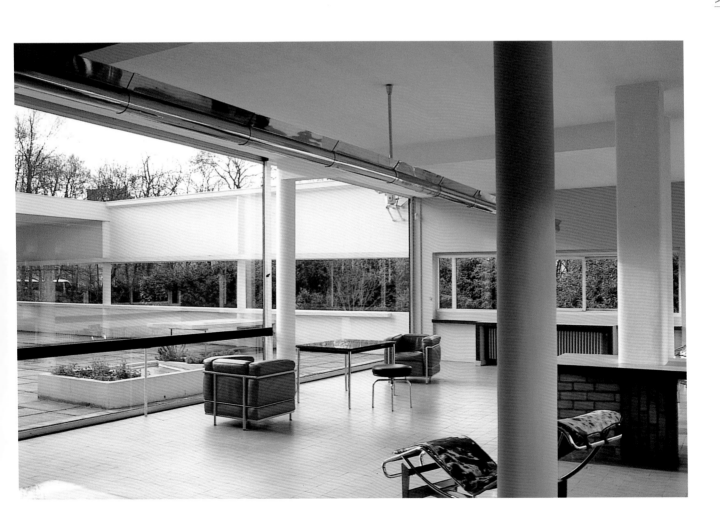

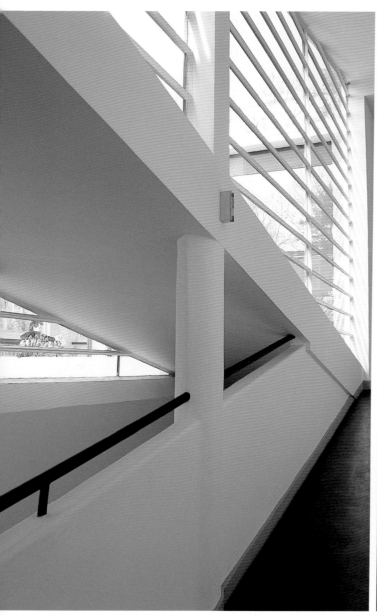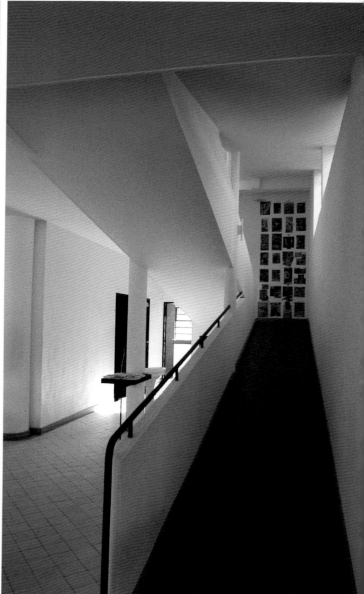

左 柱形隨著位置不同與需求的差異而改變的坡道側邊的獨立柱
右 支撐坡道中段在地面層的獨立柱標定家管幫傭的服務空間走道的起點

別墅的構成列柱由二種跨距類及一些特殊移位的柱子共同切劃地面層及其上樓層的使用區域。二樓樓板外緣邊界十六根柱子與一樓主入口弧形玻璃牆外的兩根對稱柱，總計十八根共同確立與二樓直角長方盒平行並且幾乎等長的雙向柱間距，其中的十五根於一樓與「ㄇ」型退縮壁面組成287公分淨寬的迴廊，提供為人車穿行的通道；由前述列柱建立的成正交的雙向柱間距模矩經由配置於中央之坡道的引入，造成二樓與屋頂樓板必然的破口並切斷樓板結構的連續性，此斷口必須於其四周提供長方形封閉環的結構加強，於是呈剪刀型式之坡道長向雙側放置六根柱子以封閉住二樓樓板的斷口，並且在坡道短邊之轉折平台以及長邊重疊之中央位置處中間各添加一根與牆面共體的柱子，以調整回外緣列柱位置的規線上，達到結構強化的需要。二樓坡道直通作為日光浴之三樓樓板的部分，則同時成為戶外的斜屋頂板，所以位於坡道長邊的兩根柱子終止於斜坡屋頂底部。

上　二樓坡道端部的獨立柱同樣界分不同通道的交口
下　坡道側牆與室外開放空間交界面的切角讓更多自
　　然光照進入地面層坡道上方

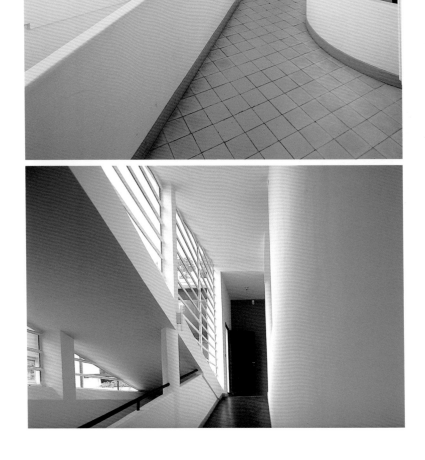

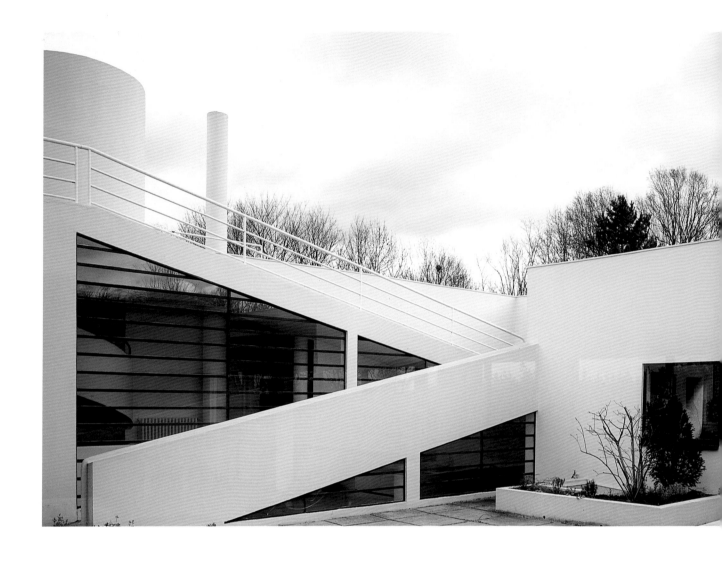

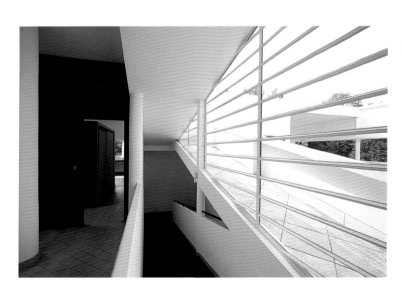

上 坡道斜切伸延的連續動態形象一路延續至屋頂層
下 支撐坡道中間段的室內部分圓柱，以及與室外交
　界部分由圓形柱轉斷面縮小的方形柱

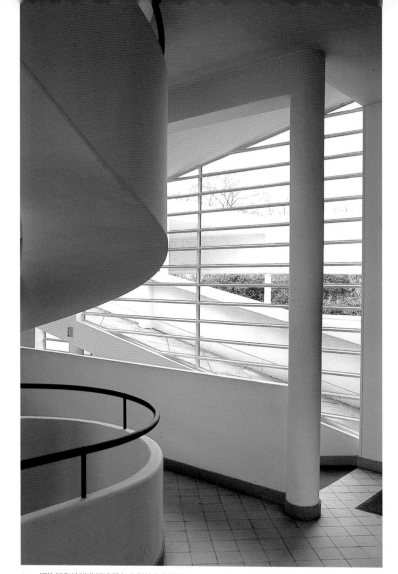

至於配置在一樓坡道起始端點處,與分隔大廳及室內停車空間之隔間牆共體的柱子僅止於二樓樓板底部。在二樓室內外坡道交接處則增設一根樑上柱,以提供屋頂坡道邊緣的垂直支撐件。這群列柱的介入完全是因為坡道體的置入而衍生出與外緣列柱相異的模矩,這組列柱在二樓的空間區劃中並未引起任何困擾,但是在地面層樓梯與坡道之間的走道空間確實衍生了相對地複雜,同時卻又豐富的特殊性。

為了消除一樓坡道口帶給主入口的衝擊,並且解決外緣列柱模矩柱位出現於門中央的困擾,中央柱的模矩位置被捨棄而取代以坡道列柱的第二種柱位模矩,於是坡道雙側的柱子延伸至主入口後方與樓板下方的樑共同組成「ㄇ」字型的室內大廳的門。坡道端右側

上　螺旋梯與坡道共同建構起內部的動力學屬性
左下　坡道施放出中足的解剖式的特殊視景
右下　坡道中段側面支撐柱與不同部分的接合

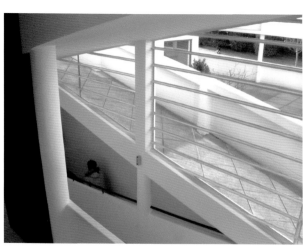

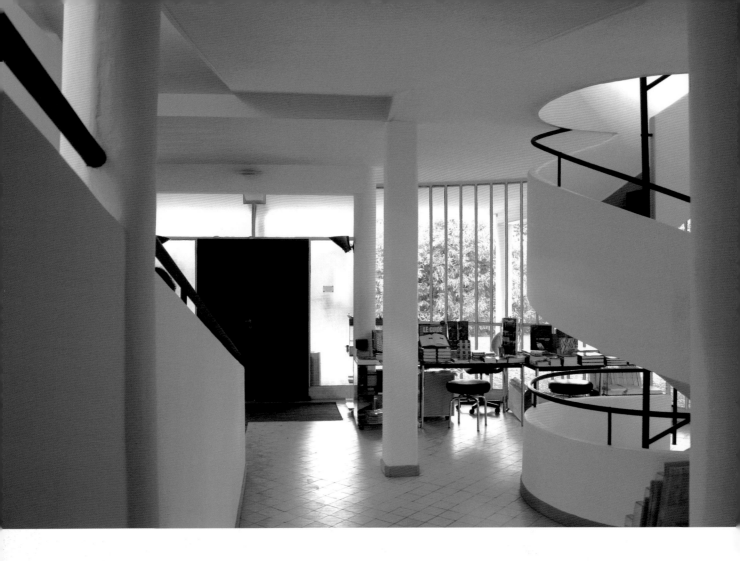

上　坡道起點處與入口門廳處的列柱建構了走道線性連接的經濟原則
左下　模型一樓東南向清楚呈現坡道柱模矩與周鄰柱模矩差異
右下　模型一樓的平面分隔同時可看見只有門廳前方的三根柱子有樑連接前後柱子，中間樑道門廳內之後與寬度同上下坡道等寬的垂直向短樑共組成「T」字型樑

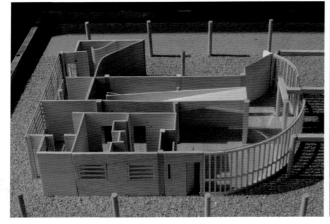

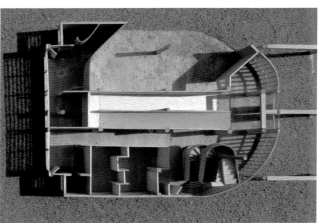

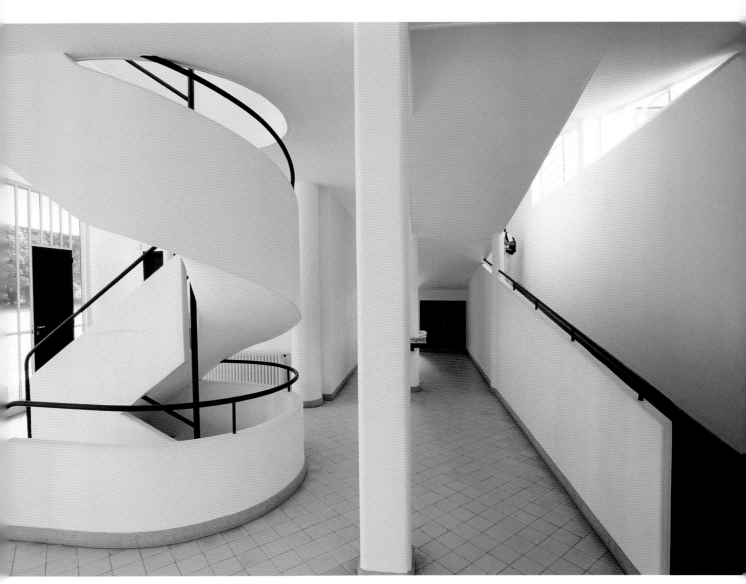

地面層門廳四邊倒圓角的方柱神奇地調合不同空間的交界與分隔

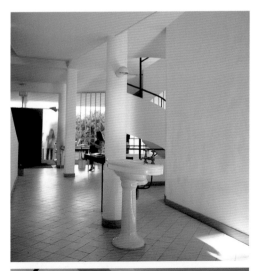

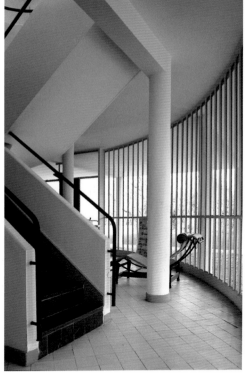

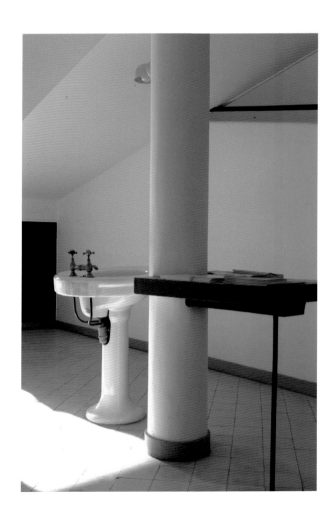

左上　平行坡道由外到內第四根柱子後方的洗手盆
左下　樓梯側邊的柱子營造主入口至此順暢可及性的阻礙
右　　洗手盆及前方的置物平台

的柱子隱入壁體之內，讓位於樓梯與坡道之間、去四
個直角的方柱形成突顯的分界元件，同時也強調出唯
一具有對稱性的「ㄇ」字型柱框。坡道列柱系的另一
根長向柱直接將連接大廳與地面層服務空間的通道劃
成左右不等距的寬度，並於其前後分別放置與柱子聯
結的置物平台及貼附於垂直支柱的陶瓷洗手盆。此通
道因為有效寬度的實質減少，以及黏滯性的生成而突
顯出坡道的優先位階。

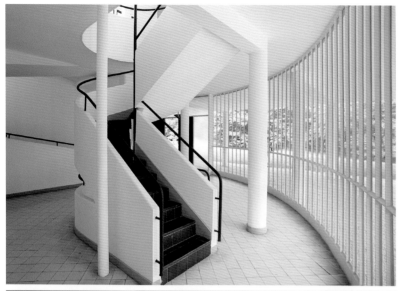
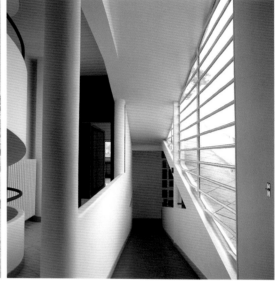

其餘的柱子皆因為室內空間分隔的需要而
適切地偏離外緣列柱或坡道列柱的模矩
規範，但是仍舊維持在平行於坡道的柱列
線上移位，卻因此造成長短不均一的柱間
距，因此也在這些柱列線上移位的柱頂與
樓板底部交接之處添加單方向的樑體，形
成結構上單向加強的樑板系統。這些移位
柱之所以形成複雜的位置選擇，其主要因
素在於地面層與二樓之間的室內區劃與通
道定位於上下樓層間必須達成的協調與統
合。

左上　二樓坡道口柱子延續一樓坡道柱模矩
右上　主結構柱與加強鋼柱連結共同樑加強梯造
　　　成的樓板斷口
左　　浴池躺椅邊的圓柱連結上方樑體與另一支
　　　圓柱共同劃定衛浴空間，同時畫出一條無
　　　形的界線將主臥室脈區分隔開

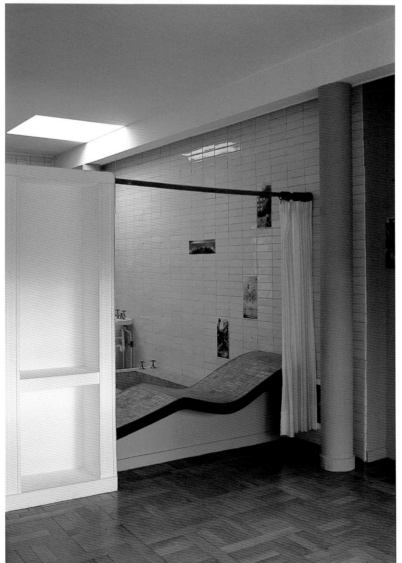

2 自由平面

一樓（地面層）
門廳與相連之非樓梯及坡道之區域──

這個稱不上十分寬敞的門廳，卻可以同時容納十幾個人駐足，而其不規則形狀的平面完全違反古典別墅或住屋空間對稱門廳的法則。在此，對稱性僅出現於外緣壁面的的輪廓線形，主入口門扇以及其室內後方的「冂」字型柱樑框，其餘室內部分的構成元件皆不存在對稱的配對件，更不存在對稱的室內區劃。明顯地呈現中央軸對稱的室外地面層立面，其沿著中軸的對稱性於越過門及其後方柱框之後，即迅速弱化，並於坡道入口處留存著尚可感受的最後形象，對稱形象的弱化卻相對地召喚起對於軸線需求的潛在性想望。就軸線而言，柯比意寫道，「軸線或許是人類的第一個表徵，它是每一個人類行動的依據……。軸線的存在是建築成形的調節機制……所謂的配置就是依循軸線而營造等級化的差別，所以它是目的的級次排列，也就是意圖的類群化。」他並且提及，「建築物的所有構成部分不應全數依循軸線而配置，因為這好比眾人在同一時間講話。」

這軸線似乎延續切分主口門扇的中分線而傳送至坡道側面矮牆，這連續壁體與坡道面及另一側牆共同組成依附在可感知之隱在性中心軸邊的最大可視性的構成部分。介於坡道與樓梯之間的三根獨立柱位於同一條平行於坡道的線上，但是因為每根柱子附帶連接的樑體，直角的方形斷面與置物平台的聯絡形成強烈差異，消除掉彼此串聯成線的連續性。至於在坡道與樓梯之間的通道雖然總寬度大於坡道的寬度，但是經由柱子切分的配置與置物平台及洗手面盆引起的干擾，不僅喪失了有效寬度的優勢，同時也在連通的直接性與速度性上失去其強度，反而協助坡道定義其成為主要通道的位階等級。另外，坡道面上深灰的連續舖面引入與周鄰面材形成強烈對比而突顯其最大連續可視面的特性。

平面呈不規則形的大廳卻非紛亂無關聯，而是存在著每個部分的定義元件與空間使用上的差異部分，分別陳述如下：（1）門與柱框界定門的開啟閉合與相應的行為需要空間。（2）柱框上聯結的置物平台將近似三角形的空間區劃成停車場的連接空間，以作為暫時放置物品的迴轉停留處。（3）坡道口與柱框之間自然成為門廳的核心部分，如同一座多向的接頭以轉接各個不同的部分。（4）核心空間與樓梯之間是核心部分的直接擴張的無阻隔部分，同時也是連接地下室的通口處。（5）介於核心、坡道與樓梯之間的部分是核心的間接擴充部分，也是大廳與通往服務空間的轉接處，由坡道矮牆、置物平台與柱的聯結體、樓梯、去直角方柱以及管道圓管共同定義。（6）由弧牆端與樓梯及另一道直牆共同界定三邊的角落空間同樣具有多重功能，由此可直通樓梯進地下室或上二樓，也與大廳附設的廁所連接同時可經由側門進出室外迴廊。（7）直接與服務空間相連接服務空間門廳，由三牆與直立的洗水盆及圓柱共同界定，是離核心最遠的部分，也是封閉性最強的部分，這些屬性也明確地營造出強烈的空間私密性。

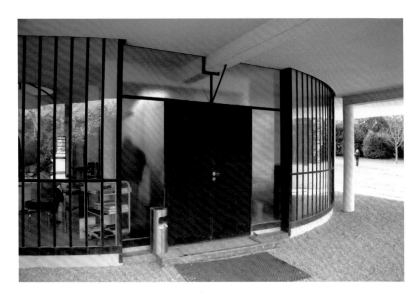

左 地面層玻璃牆面依自在自為的需求與
　 柱子清楚地分離
下 輕薄的牆掙脫了承接上方重量的負擔
　 隨著汽車彎道成其弧形

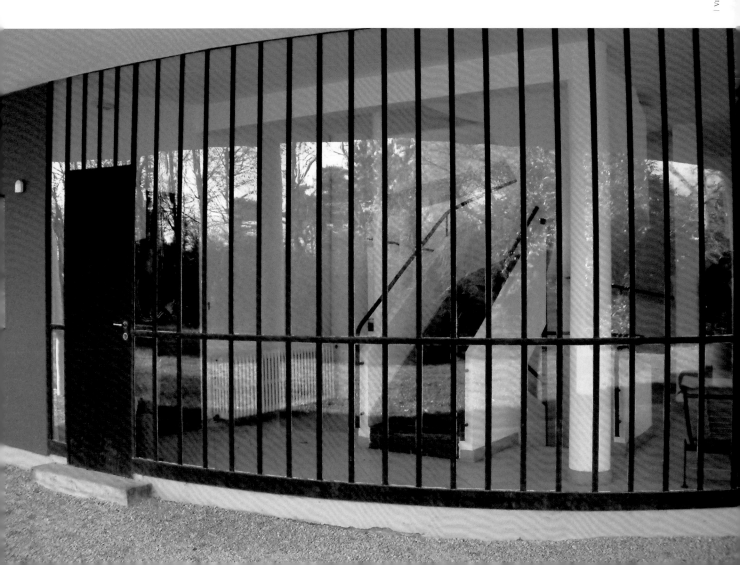

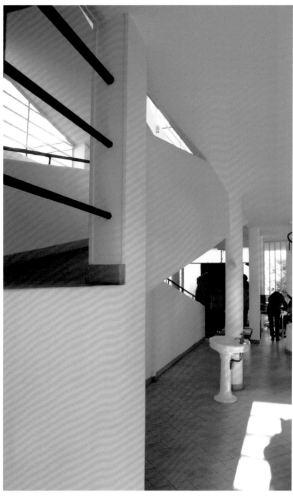

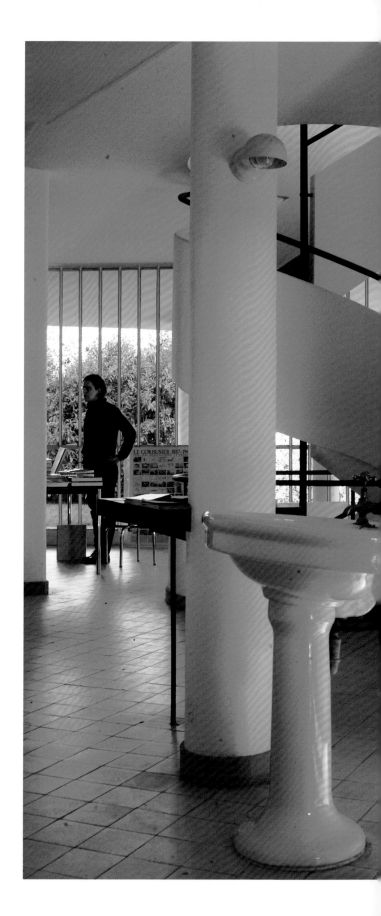

上　　　　坡道側邊柱分擔部分坡道重量同時承接上方樓板載重
右一、右二　柱子肩負載重的功能，牆體則完成其圍封分隔的單純功能

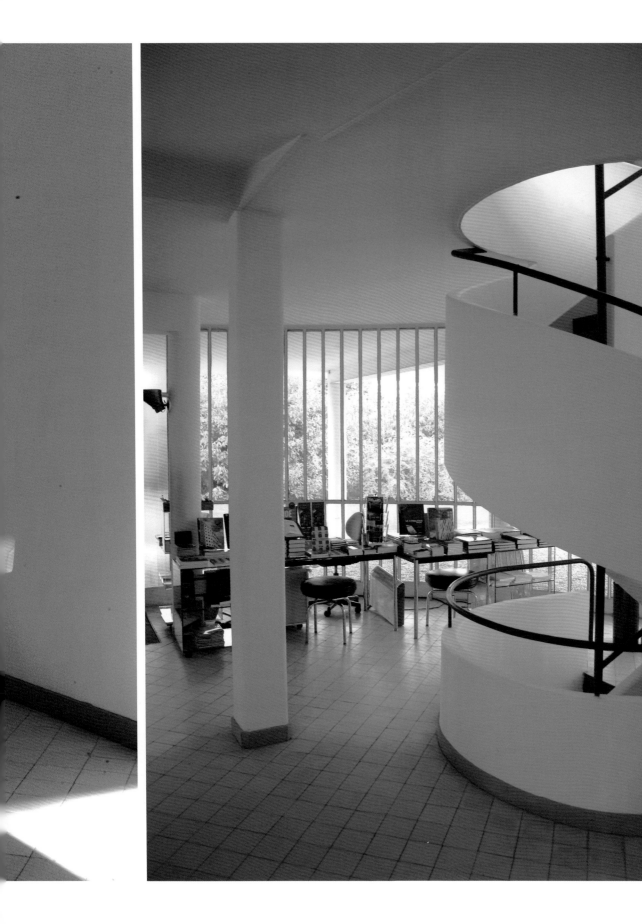

二樓——

客廳距離坡道在二樓轉折平台最近的門通往戶外平台,而次近的客廳主入口與坡道線形方位連成一線,而形成最便捷的連通門,其位置避開了坡道寬之直線延伸,向左偏移與通往主臥室的走道連成一直線,同時讓長×寬為14.25×5.5公尺佔三個柱列模矩單元面積的客廳成為最易到達的空間。客廳的另一扇門與前扇門相鄰,並且位於客廳與室內走道相鄰的角落,形成對客廳最小干擾的配置。這扇門直接與廚房的準備室相接,其鄰旁角落的桌面則便於臨時性的置物之用,它是與建物同時完成的設施用具之一。其它包括防火磚造的火爐與沿著水平長窗設置的窗下置物櫃,共同提供了客廳適足的置物台面。與火爐相鄰的柱子維持圓形斷面,由於與火爐僅相距約70公分,不至於影響客廳的連通性;介於火爐與廚房之間的獨立圓柱,似乎成為劃分餐廳與客廳的建築元件;另一根獨立圓柱以大約10公分的距離鄰接面對戶外平台的大面積落地窗;在客廳內的其餘三根柱子皆與牆體結合而隱沒入其中,柱形由獨立的圓柱轉為方柱。

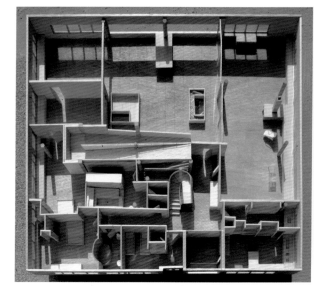

模型呈現的二樓平面區劃

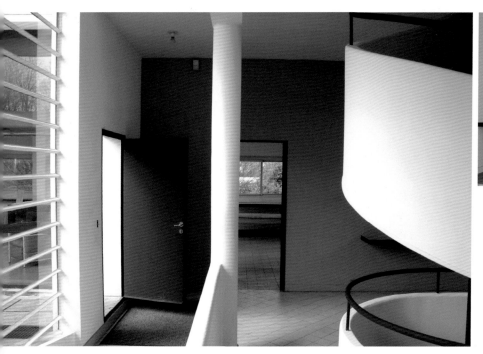

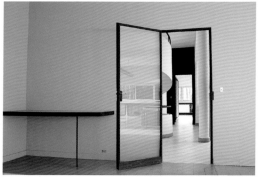

左 坡道／主臥室通道／戶外平台／客廳入口暨通往廚房、客房及小孩房的交界
上 客廳入口與主臥室通道呈一與坡道平行的線型

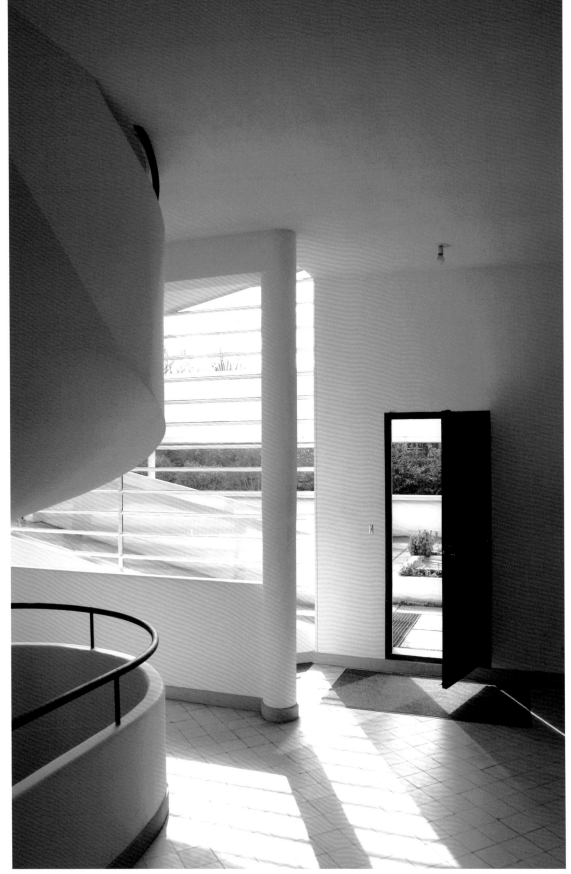

二樓坡道口與不同空間的連接依循著經濟原則

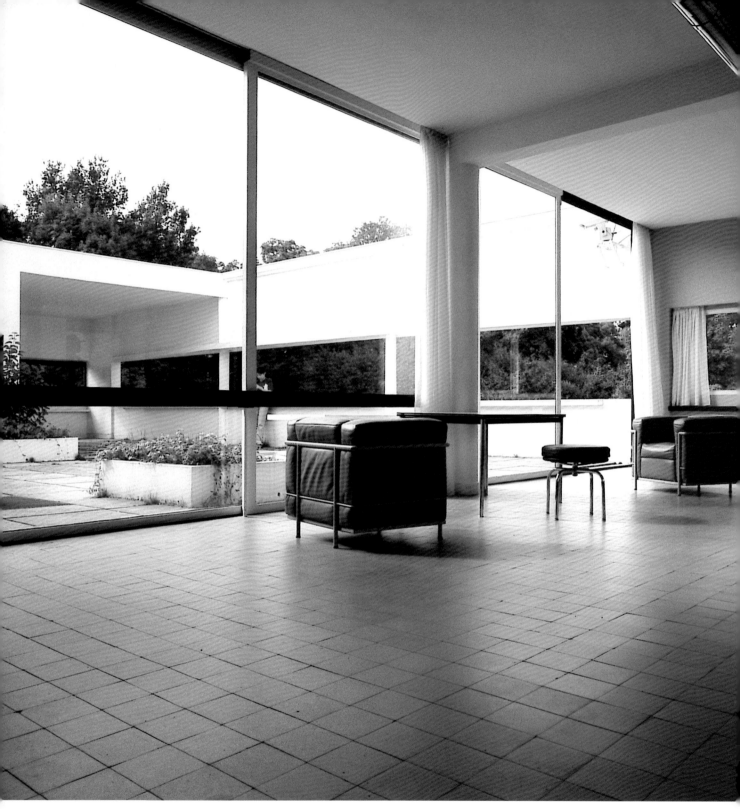

客廳空間透過玻璃牆提供視覺與身體一種無阻隔的空間連接性

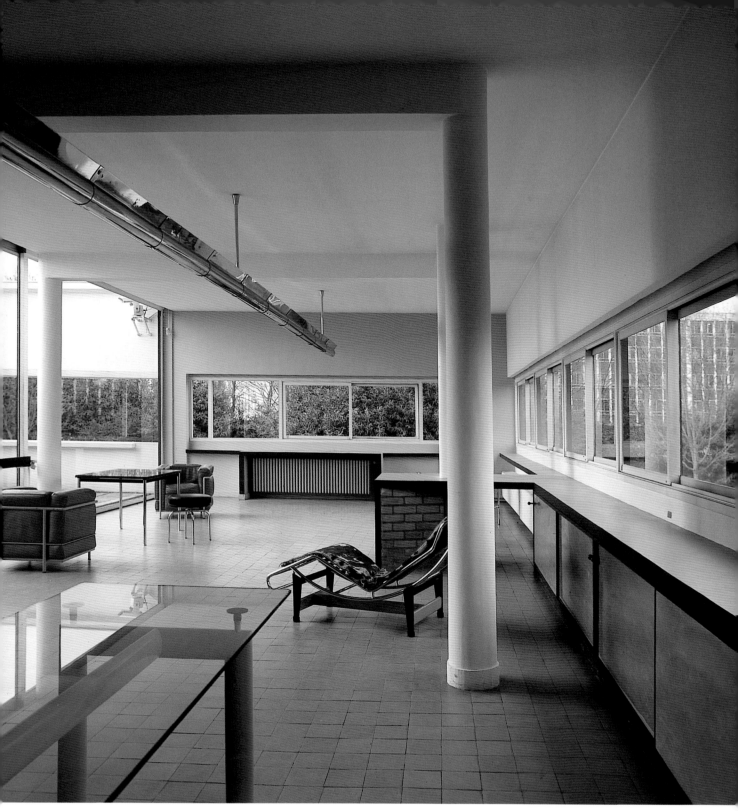

無分隔牆的餐廳與客廳給予室內高度的流動性

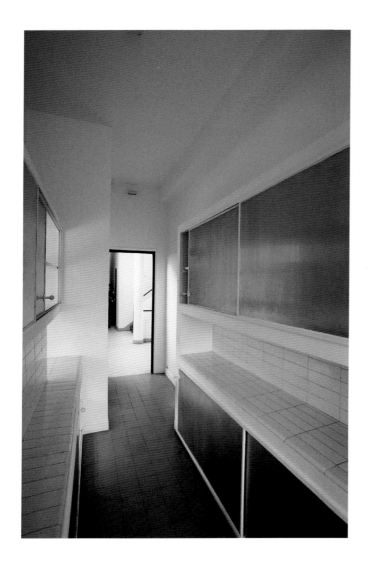

廚房

大致上分成「儲藏」、「準備」、「料理」三區：

（1）「儲藏區」呈長方形，深度跨一柱間距加上懸突於柱外的長度共約5.5公尺，平均寬度約1.4公尺，由走道與兩側儲櫃組成。此區主要入口與二樓通道平台直接相連，並與通往客房與小孩房的走道在同一直線之上；在主入口區與客廳相鄰牆上的門是廚房空間與客廳附屬餐廳的主要通口，這樣的配置在餐廳與廚房之間引入了食物儲存區作為中介，降低了客餐廳空間的被干擾性。與主入口相對朝外的水平長窗下方設置了清洗水槽，水槽前方之走道直接連通相毗鄰的料理空間主入口邊的柱子已由一樓的圓柱轉為與牆合成方形面體。

（2）「準備區」接近正方形，長寬超過柱間距的二分之一，尺寸約為3.3×3.1公尺，其角落位置上的門直接與朝天空開放的室外平台相通，門框附著的柱子同樣由一樓的圓柱延伸而上，只是轉成方體外形。與儲存區相鄰的部分經由木製儲櫃分隔，其中與連通客廳的門相對的儲櫃於料理台面高度上可與儲存區直接相通，如此建立了餐廳與料理台之間最短的直線距離，便於菜餚的運送。至於與料理區之間完全是開放的連接形式，彼此之間只以大面積的工作檯相界定。

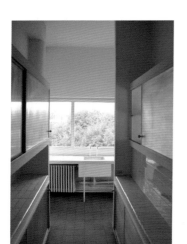

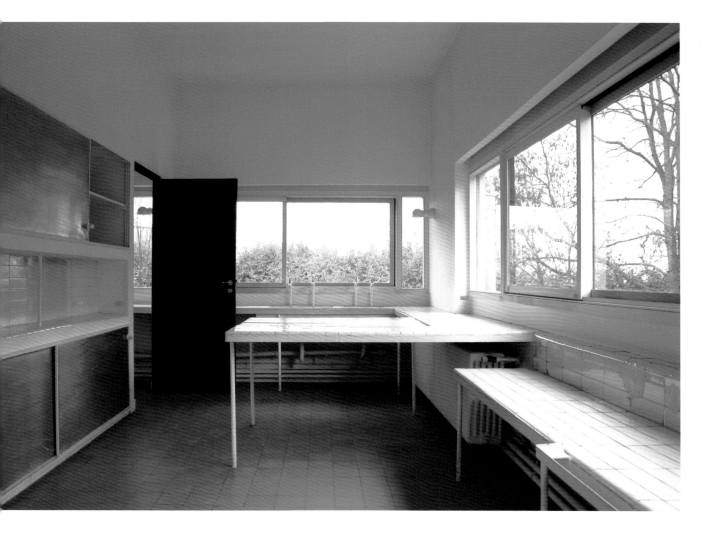

上　廚房的準備及料理區
左下　廚房準備區櫥櫃與通往餐廳的門相連
右下　準備區的儲櫃有雙通門便於食物直送餐廳

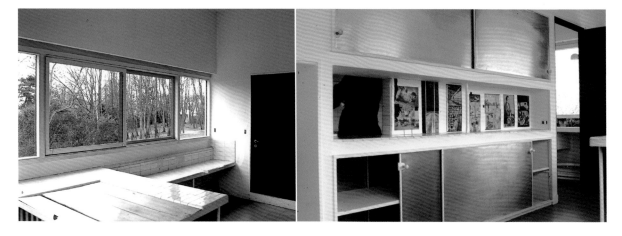

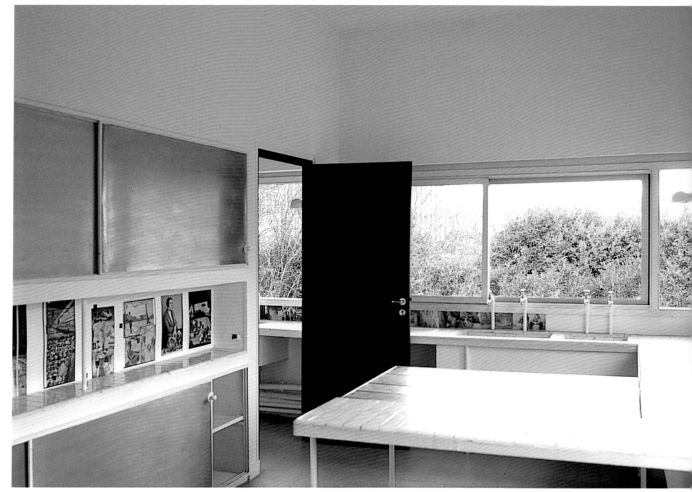

料理區以門與儲藏區相連

（3）「料理區」占據兩向立面，室內自然光照充足。此區形狀趨於正方形，面積略小於準備區。形狀呈「ㄇ」字型的料理檯約5.4公尺的總長，已足以應付一般小家庭宴客之用。而總長約7.1公尺的水平開窗，以其兩向立面的開窗關係，可經由空氣流通的壓力差產生而利於室內空氣的流通與熱的排放。準備區鄰接戶外平台的門，由於臨接與前述兩立面相異的立面向，助長了空氣流通的機會。料理檯面上水平長窗邊的牆體看不出由一樓沿延而上的圓柱形狀，在此部分已將柱體弧面修整成牆壁體的平直角。

位於北向角落上的廚房與同樓層的三間臥室以及客廳維持著較長的距離，相對地降低了廚房對於同樓層其他空間的干擾。就此而言，角落位置的選擇是最重要的因素，而儲存區的劃分與開放平台的置入，更加深化了這種分隔的效果。

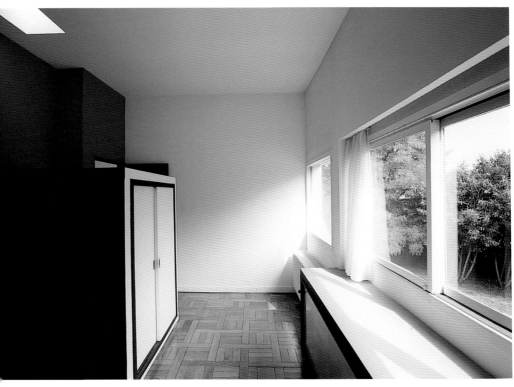

左　朝東北向的客房，室內牆上方設有採
　　光天窗
右　客房門直通上房頂花園的樓梯口
左下　客房臨東北向水平長窗及下方設置的
　　固定儲櫃
右下　二樓樓梯平台直接臨客房門

客房

客房平面形狀呈長方形，面積約略小於標準柱間距之面積，長寬近似於4.9×3.2公尺。房門入口
直接鄰樓梯口平台，不僅利於客人的進出，也相對地帶給主人們較低的干擾。門邊的衛浴空間將
床的位置分隔於其後，帶給臥床空間適足的私密性。此房水平長窗分隔柱的位置介於衛生間短向
立面的中心線上，提供臥床面向一個連續的水平窗。柱子延續一樓的圓柱形，只是在這裡調整外
形為正方以利於銜接窗框開窗長度1/3的位置，接近衣櫃中分線的對面，同時將鄰窗平台切分為
1/3長度的書桌與2/3長度的矮櫃區。

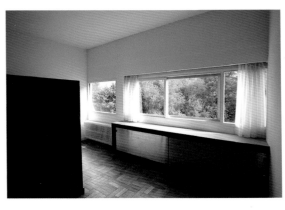
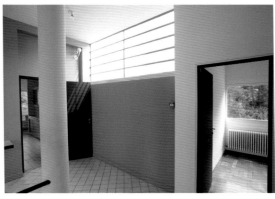

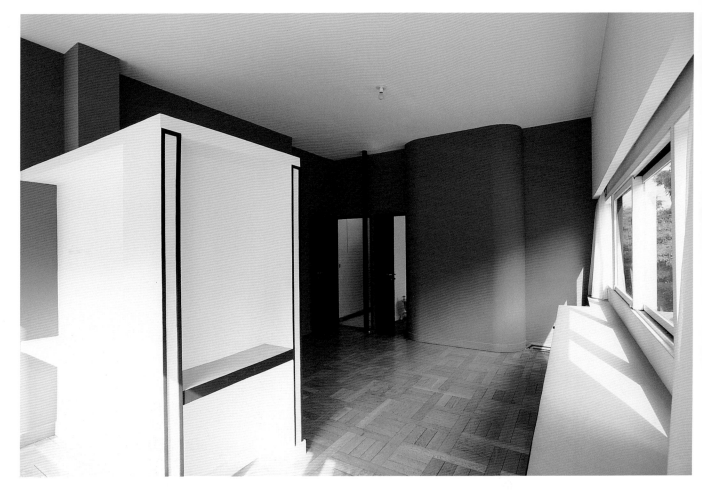

上　東北向水平開窗下方設有儲櫃
下　位於東向角落兩面開窗的小孩房室內

小孩房

此房間平面呈有凹凸的長方形，面積若不包括衛浴空
間則略小於一個標準柱間距之單元面積，約為21平
方公尺。衛浴空間幾乎為客房與小孩房所獨享，僅有
房客需使用淋浴之時才可能會干擾到小孩房。為了解
決此浴室空間的共用以及主入口門的共置，柯比意獨
創了三座門框共用一根支撐柱的特殊形式。另外，為
了減緩浴盆空間對小孩房的影響，將此部分的牆面順
應浴盆的外形，避開了直角對於浴室門邊的空間及其
後方室內配置使用上視覺心理的干擾，同時也創造了
室內壁面空間某程度的雕塑性。

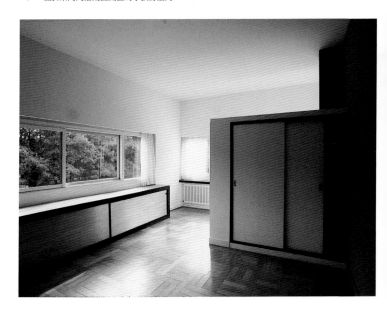

上　　浴廁東北向開窗引入自然光
右上　小孩房入口與廁所共用一支門框
右下　浴廁空間局部嵌入小孩房內

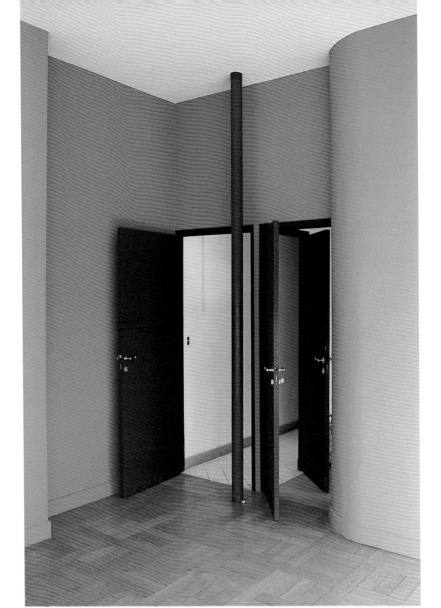

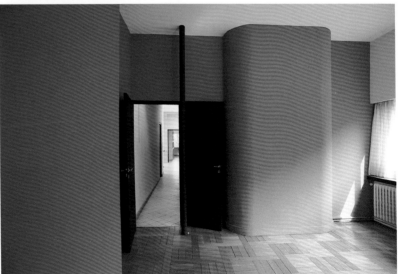

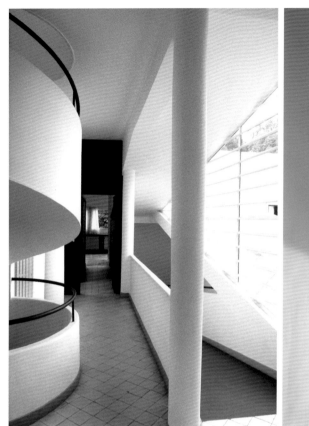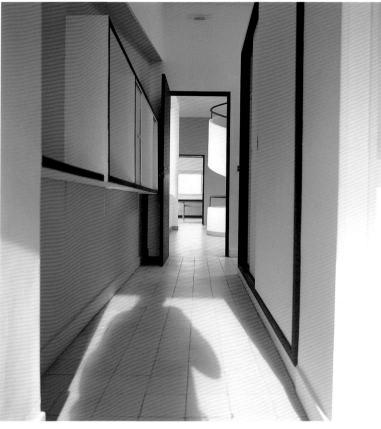

左　主臥室入口通道與坡道平行毗鄰
右　入口走道兩旁設置儲櫃

主臥室

平面的形狀皆是由不同大小的長方形組成，以試圖劃定不同的使用區域，同時提供順暢的行走與使用動線。這個空間可清楚地分成五區，各有其差異的功能。整個平面大致呈左右邊不等長的「ㄇ」字形，中間凹槽部分就是位於樓層中心區的坡道，總面積約為53平方公尺。

（1）入口通道暨儲櫃區的長×寬為4公尺×2.1公尺，面積約為8.5平方公尺。房門與室內進客廳的主門與柱列方位呈平行直線。儲櫃位置將淋浴間與臥房遮蔽於走道視線之後，不僅建立通道空間的自體完整，同時助長其後方空間的私密性。房門的鄰邊直通其旁的廁所暨淋浴空間。

（2）廁所暨淋浴空間大致呈長方形，長向端的空間直接與樓梯側牆相鄰，其餘部分的長×寬約為4.5公尺×1.9公尺，總面積計9平方公尺。浴盆與主臥房之間以R.C.澆灌表面披覆小方塊馬賽克的固定躺椅彼此分界，維持了臥房與浴室的總合縱深。在躺椅與臥房之間加設了可移動窗簾作為臨時性的分隔。洗臉盆上方與浴盆交界處則設置了一座面積為1.2平方公尺的方形天窗。

（3）臥床間及其附屬空間之間的分界並非完全經由固定物的劃定，部分來自於隱在的幾何延伸線與臥床空間非顯性的對稱需求共同參與兩個空間的分界。兩個空間的聯合平面呈直線多角形，總面積接近24平方公尺。臥床的床頭約床深六分之一的長度嵌入小孩房。靠窗側牆的窗框下方裝置了固定矮儲櫃，其櫃深

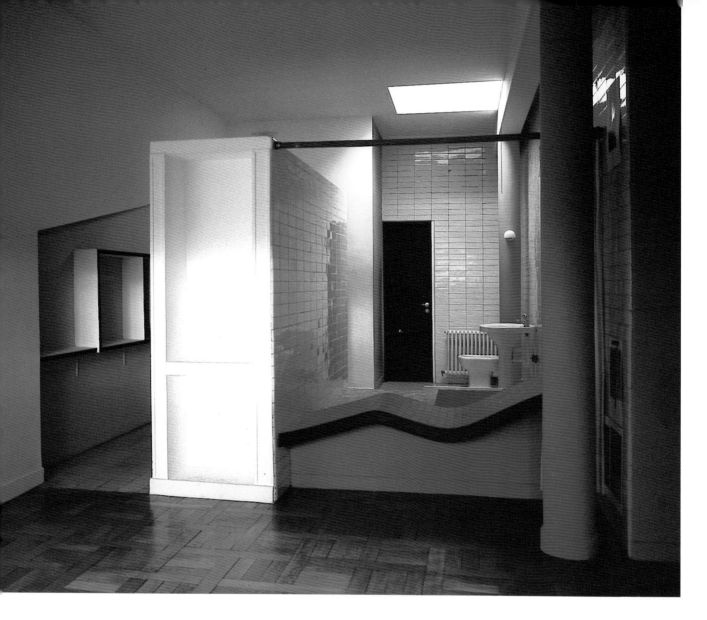

上　　開放式的浴廁空間以固定躺椅與臥室區分
右上　便器與水盆空間上方設有長方形天窗
右下　浴廁與臥房的牀空間縱深共同佔了兩個正
　　　常柱間距

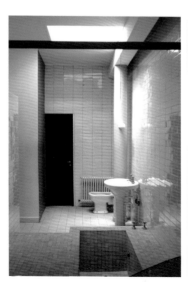

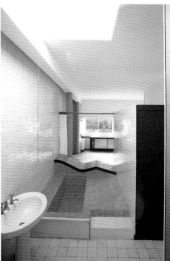

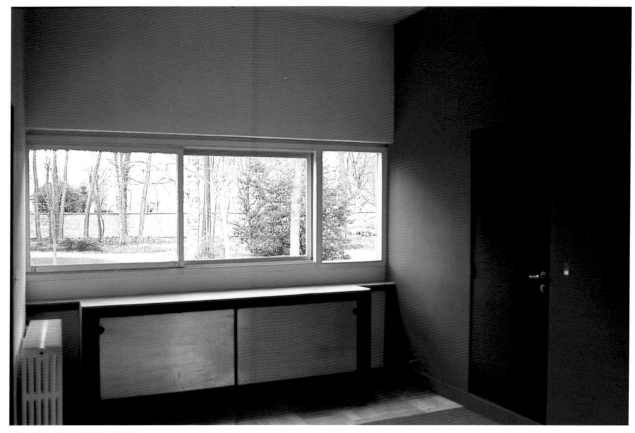

主臥室附屬空間西南向牆施以藍色漆

在室內劃出的邊界面與入口走道儲櫃端及與之形成連續邊的固定躺椅，共同錨定由床中心線算起的等距雙側邊。這個臥床空間的對稱需求也同樣反應在床頭附近雙側，由床中心線量起等距的獨立圓柱。坡道轉折平台的位置多少形成了對臥床的干擾，卻同時界定了臥房附屬空間的位置。

（4）書房暨梳妝間平面呈長方形，長邊×短邊為5.5公尺×3.1公尺，以其17平方公尺的面積大小可回應主臥房空間的其它需要。一側短邊朝向約100公尺外鄰城鎮的街道，經由水平長窗取得適足自然光；另一短側毗鄰無頂蓋的開放中庭，其前方設置了植栽花木槽與地面層車庫的採光天窗，這座花槽確保了此空間與開放中庭的適當間距；鄰外的長邊與有屋頂蓋的中庭部分相接，經由頂蓋中庭的中介而與開放中庭形成了較軟性的區劃。

通道

平面大致是「凵」字形，右下角朝右凸出一塊小長方形面積承接由地面層轉折而上的坡道迴轉平台，同時經由右側牆上的門直接連通開放空庭。這個特殊形狀的通道在四個端點分別連接四個不同的空間，另外在左側縱向走道與橫向走道相交接處提供為樓梯的轉折平台，並且連接客房的門。樓梯的半圓形牆面與坡道邊牆將通往主臥室的走道壓縮至88公分寬，有助於此走道私密性的建立；但是當通過最窄處之後，即放大為兩倍寬的處理方式，卻強烈地錨定了主臥室獨有的前門廳的特殊性，也標記出主人房在室內居室中的位階重要性。相對而言，小孩房門位於通道最遠（相對於坡道平台）與最窄處，也因此獲得最大的私密性。

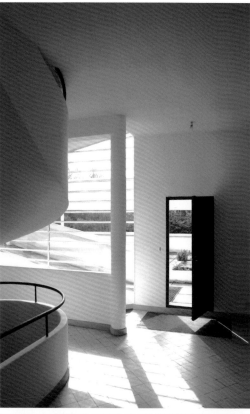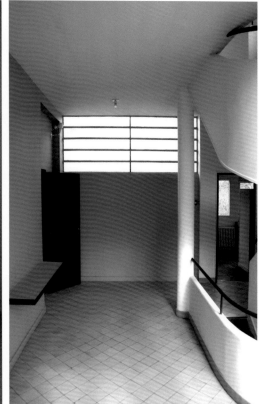

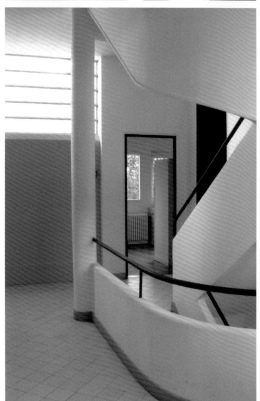

左上 坡道二樓轉折平台與連通
　　戶外開平台、主臥室通道
　　及客廳入口的交界空間
右上 二樓坡道右轉後朝向廚
　　房、客房與小孩房的走道
左下 二樓樓梯口左側連接廚房
　　入口及梯前的客房入口
右下 二樓樓梯右轉後朝向小孩
　　房及共用浴廁的走道

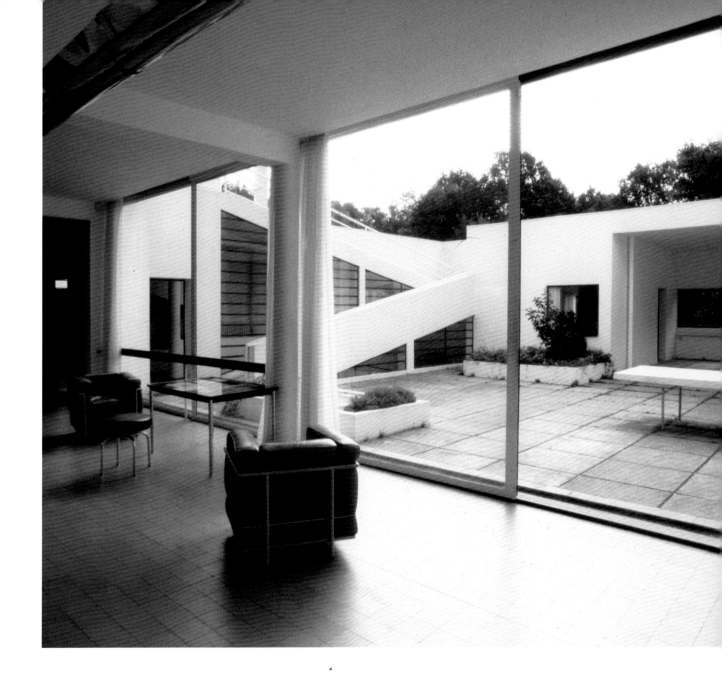

開放空庭與平台

嚴格地說，無頂蓋開放空庭所含的面積不足四個標準柱間距單元面積；在南向角落有頂蓋的中庭部分，也就是緊鄰主臥室書房長邊的角落空間，其面積約略較標準柱間單元面積大一點。至於通往屋頂層坡道的面積約略一個標準柱間距，因為直接毗鄰開放空庭，彼此在空間領域的感知上可被視為一整體，開放空庭的尺度也

因此得以擴張。甚至由於斜向坡道的介入，而加入了另一重方向維度的拓延性與動態性，豐富了原有開放空庭朝天空及水平方向的延伸性。開放空庭與東北邊開放平台將介於兩者之間的通道連串成有效的中介性空間，幾乎把臥房空間與餐廚及客廳空間完全分隔，彼此之間區劃清晰。另外，開放平台的適切位置賦予梯空間由地面層上二樓後的水平及朝斜向天空的拓延性。

左頁　由客廳內朝向通達屋頂日光浴場坡道方向的景象
右頁　冬季正午前陽光射入客廳的高對比景象

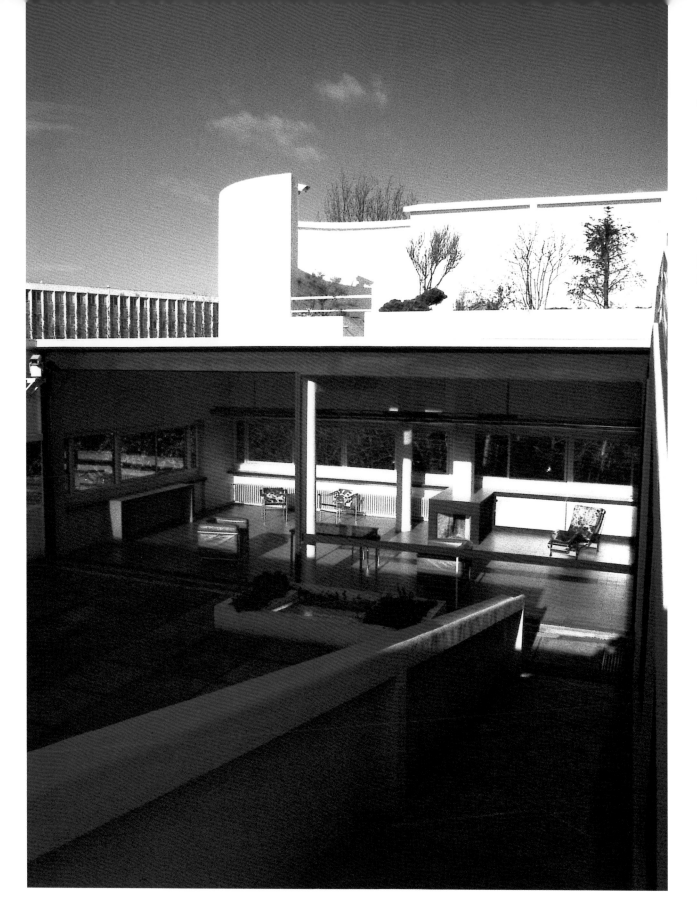

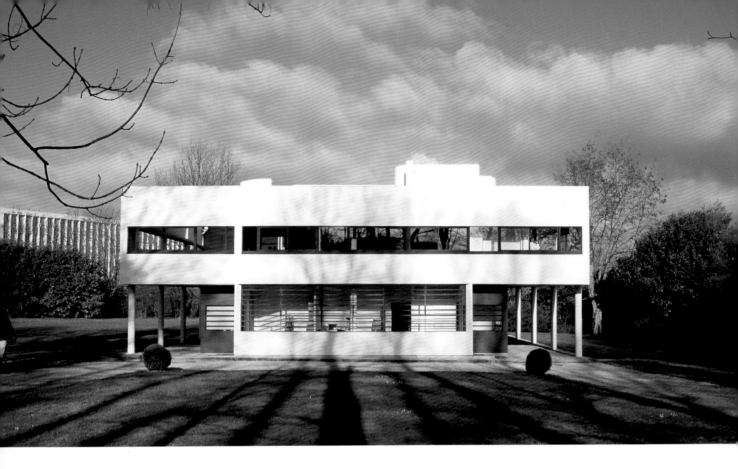

3 立面

上　　　刻意維持左右對稱的東南向立面
左　　　有頂蓋的穿廊朝來時路的方向
下一、下二　穿廊邊自東南立面退縮的東南面綠色牆量體

東南立面——最先出現在路徑前的立面

外觀上幾乎顯示完全對稱，地面層左右側外牆同時向中心軸退縮3公尺之後，與外緣柱列之間提供了穿廊式的人行道兼車道。雙側綠色牆體退縮沒入立面後，與地面層外緣立面壁體間的距離容納了一扇門與支撐壁體的次要垂直柱。此立面左右側四分之一間距處的兩根柱子與左右外緣主要結構圓柱的承載力大小不同，所以有其主次之分，為表明其為次要結構件而將其與此向立面齊平部分連同柱體切除掉一條長三角體，造成上下層立面近乎截斷掉連續性的形貌，意圖表明此兩根柱子與牆體正在進行脫離以區分彼此依附關係，在適當的陰影作用之下將更明顯地呈現這兩支柱與左右外緣獨立圓柱的清楚差別；左右兩個角落經由上述的綜合作用而顯露了將離地而飄浮的傾向。

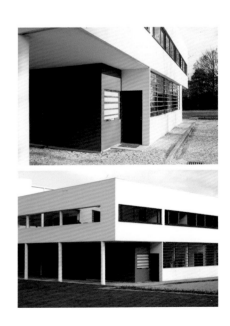

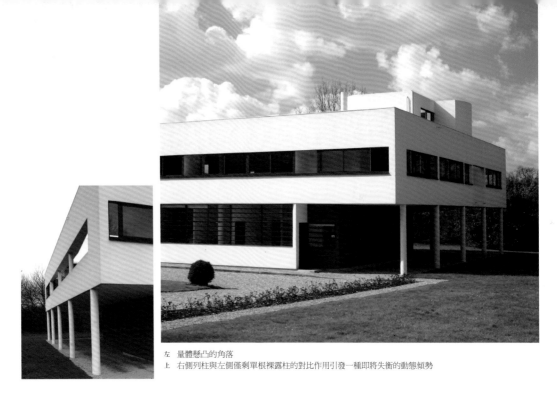

左　量體懸凸的角落
上　右側列柱與左側僅剩單根裸露柱的對比作用引發一種即將失衡的動態傾勢

地面層量體關於立面處理上盡可能地避免垂直連續面的出現，於是白牆與綠牆立面皆以當時最大長度的開窗面積將牆面的上下之間的連續性降至最低限。而且在透明玻璃面的分割上也刻意選擇固定鋼框水平連續形象強於垂直分隔的型式，降低視覺上垂直連續上的優勢解讀。

地面層這個面向的中間部分是非均分的兩個房間，而兩者之間的隔間牆是極其有意地隱身於鋼框玻璃的垂直分隔條之後，弱化了它在外緣立面上的可見性。值得一提的是，鋼框玻璃立面是以朝內退縮的方式，盡可能地與二樓的立面保持較深的距離，以形成兩者在垂直面連續性上的中斷，以截斷慣性重力連續垂直下傳的理所當然認知，從而確立了上下連接面的中斷，助長二樓量體漂浮形貌的強度。

這個方向幾近對稱立面的去對稱性干擾因為二樓立面一道分隔框線的出現，產生了極度強化的效應，由此印證了法國思想家羅蘭巴特（ROLAND BARTHES）在其

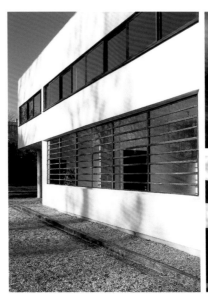

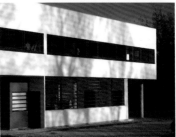

左　二樓端處呈現懸空狀態，加上一樓大面積的開窗引發二樓與地面層幾乎完全斷接的視覺效果
右上　提供三條帶狀形貌的東南立面
右下　垂直分隔件差異處理的二樓立面

著作《明室》（LA CHAMBRE CLAIRE : NOTE SUR LA PHOTOGRAPHIE）提及攝影影像中存在著視覺「刺點」的相似作用，也同樣說明了有些情況下細微干擾所產生的否定力量。二樓右側四分之一面寬處的室內使用區劃為主人小孩房，中間佔二分之一面寬的室內空間是主臥室，兩間房間的室內隔間牆與窗框的垂直分隔框條垂疊而隱身於其後。左側四分之一面寬的部分用為主臥室的門外有頂蓋的半戶外空間，直接與二樓開放中庭連接。就主臥室而言，這道毗鄰半戶外的壁體如同室外牆，具備應有的厚度成為連續面而終止於立面之上，因此自然地將二樓連續開窗切斷而顯露於立面，並非以右側兩間房間之間的隔間牆隱於窗後的處理方式，也是這道牆體端面的存在而引發了對稱性的動搖。

二樓立面之對稱性與去對稱性之間迷魅又微弱卻又能產生強烈牽動力的另一重要因素，則來自於左側四分之一面寬的半戶外空間於立面之上同樣裝設了如鄰旁的相同窗戶。不僅營造了後方空間的曖昧性，也同時強化了整體立面多重閱讀的豐富性。至於屋頂垂直立板於地面層上實際站立者的視覺可視性呈現相當低，並不足以造成實際閱讀性的干擾。

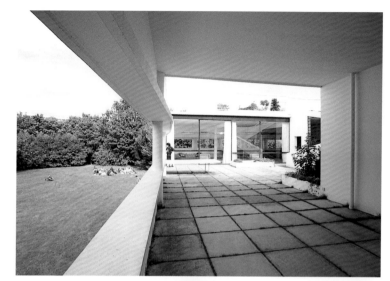

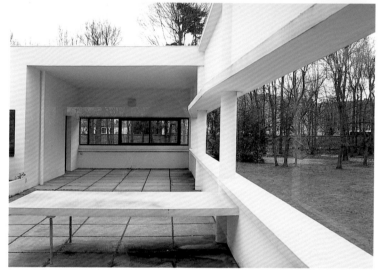

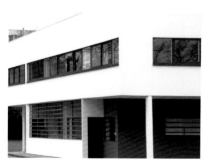
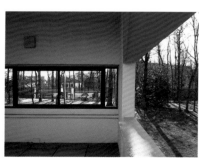

右上　東向邊角二樓處朝向中庭
右下　東向邊角二樓處朝向街道
下左　二樓兩側皆為房間的北角落
下右　一邊設窗另一邊留空的二樓東角落

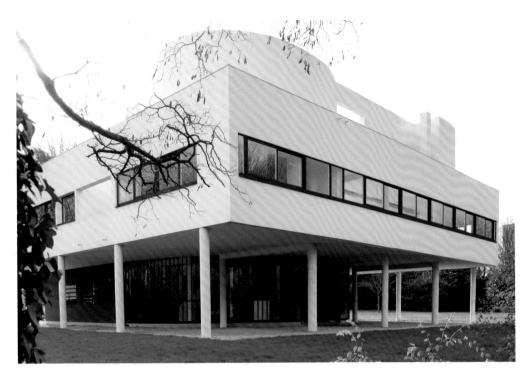

下左　一樓東北角落
右一　量體懸凸的西北向退縮的一樓
右二　量體懸凸的南端
右三　穿廊西端一樓

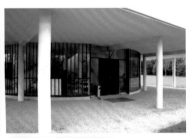
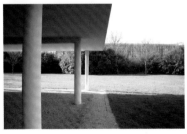
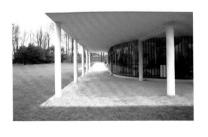

東北立面——

這向與來向車道平行於外緣柱列的立面，由於
一樓牆體向內退縮出車道寬的距離，造成一樓
牆面除了正夏日出朝陽可將光線投射到局部綠
牆與碎石地面之外，其餘時間大都罩在二樓樓
板所投下的陰影當中。尤其是日正中天之際，二樓之下呈現一片的陰暗將二樓
長方盒子體下方物體似乎吸食殆盡，讓盒子飄浮在五根細長的柱子之上。左右
兩根柱子分別向右與左側退縮移離二樓立面兩側邊界線，強調出左右二側二樓
盒子體的懸凸而強化出盒子的飄懸感。左側洗衣房的綠色牆壁自二樓左端牆邊
向右退縮，切斷了上方量體於邊緣處的垂直連續性。上述這些特點共成營造出
上下的斷接與下方量體的撤除，助長視覺認知朝向二樓量體荷重向下傳遞卻只
靠五根細柱是無以承接載重，而導向失重懸浮感的生成。

一樓立面除了洗衣房是實牆體之外，其餘兩間房間皆開大面積玻璃窗，至中央
柱客廳部分則全面裝設鋼框玻璃。這向立面大面積開窗的處理方式，確保了由

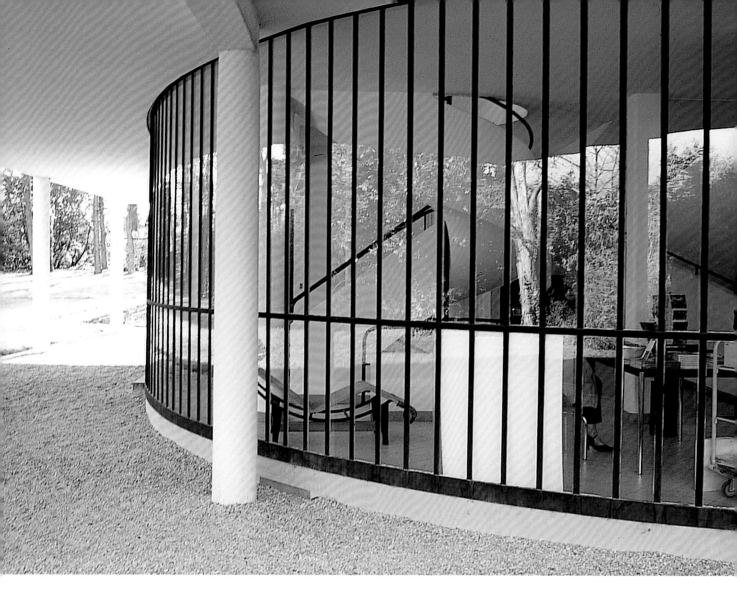

上　西向一樓退縮的弧牆
下　室內外幾乎無阻隔的西向玻璃弧牆

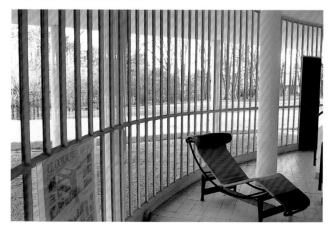

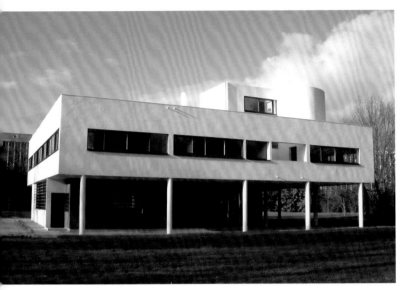

上　陽光呈多重灰階遞變的東北向立面
下左　二樓立面交角的形貌
下右　二樓廚房與客房相分隔的開放平台立面

室內可觀看到室外動靜的最大視角，同時可得知車輛的逼臨，以增加由大廳側門及洗衣房側門進出時的警覺性。大面積開窗的另一項優勢就是於日間製造出內外光線明暗之間強烈的對比，使得室外的相對明度灰階總能維持於最高明度的光白，而室內則是相對恆定的分佈於深灰、黑灰與黑的相對黑暗比例關係。這種白晝常態處於黑暗的地面層對比於二樓白晰的盒子立面，如同沒有可見的實體去承接日光的照明；另外大廳的全面透明玻璃提供的視覺穿透，更加劇了空無一物的

認知感。加上其他的柱子皆被遮掩或隱身於黑暗之中，只剩與二樓立面齊平的五根細長柱，使得在各個因素綜合作用之下，促成了二樓盒子飄浮形象的成形。

二樓立面開窗與東南立面二樓相似，垂直面上的三段式分割完全相同，以相同的高度以及長度僅相差約25公分的20公尺又40公分總長橫切整個立面，左右側端與東南立面不同之處在於留下懸凸於柱內緣邊以外的牆體，形成此向二樓立面連續的實體環帶，而助長了「盒子」形象的強度。左右側端開窗的垂直邊框皆終止於柱體邊或與之垂直相接的牆體邊。因為東北立面與柱列齊平，橫切於立面的開窗被三根柱子切分成四段而不同於東南立面的二段。位於中間右側的開窗又被分隔廚房外的小天井空間與客房的壁體阻斷而分隔為二。至於中央位置的圓柱則以圓柱形狀分隔開窗，位於中央柱左右側圓柱延伸至二樓時，改以分隔房間或界定室內外壁體的空間構成元素的質性加以界定窗的分隔件，因此圓柱被吸納成牆體看待，最後以平直的壁面與上下牆面接合，以此細部差異來確立開窗分隔的不同。

屋頂垂直板的長度與地面層綠牆相仿，兩者構成對角的配置關係，營造了幾分視覺圖像錯位的動態感，也巧妙地形成相應於中央軸的左右平衡。

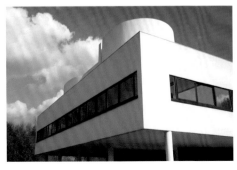

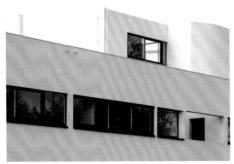

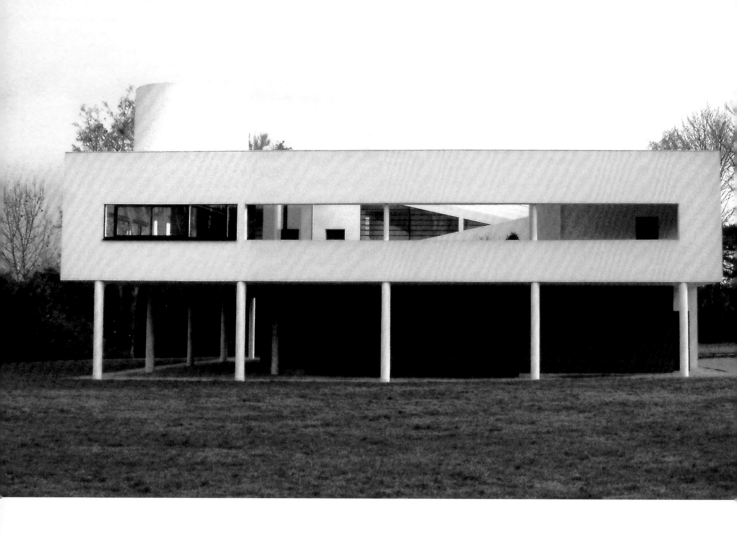

西南立面——

雖與東北立面相對、形貌卻有著明顯差異，這些不同點在相同的構成關係中營造差異的擾動，形成變異中可相互比較的遞變性，串聯成彼此可建構關聯的節律。相較於其對立面而言，西南向的地面層增加了相當大面積的實體牆面，其中最大部分來自於車庫的外牆佔據著中間二個柱間距的近似面寬。這道地面層牆體必須與二樓量體存在顯著的差異，因此單靠牆面自柱邊的退縮並不足以將彼此完全切分，所以不同顏色的引入成為有效又必要的選擇。傭人房衛浴牆與車庫門連成連續的壁體面，徹底地與二樓開窗後方看似虛體的空間劃為不同的類屬，彼此在形貌的認知上形成無關聯的

上　一樓幾乎為無開口實牆佔據的西南立面
右　相對東北向立面的一樓開窗牆面

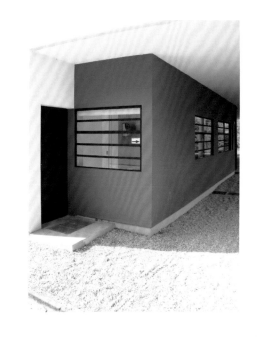

兩個部分，只是綠牆實體是座落在二樓盒子下方的另一個獨立實體，而綠牆體位於傭人房衛生器旁的細長垂直開窗，更加強調出上下量體形貌的差異。

二樓立面水平長窗清楚地回應柱列的間距切分成四個單元，與東北立面的分割幾乎相同，只是此向立面是完整的四等分切分。主要差異在於分隔開口的中央柱與其右側柱皆縮小了其斷面尺寸，以較小直徑的圓柱支撐立面壁體與局部屋頂板，細圓柱之間的開口並沒有裝設窗框及玻璃窗，表明了其後方空間的開放與半開放屬性，左側邊柱間距之間是客廳，它以玻璃窗面分隔室內外，將兩向玻璃窗面交接於與一樓斷面相同的圓柱之上，於是在二樓立面清楚地出現兩種不同斷面的圓柱。此二樓立面比較令人不解的是中央右側圓柱的斷面，因為這根柱子同樣支撐了局部屋頂的載重，與左側邊柱子相較之下只是少了玻璃面與金屬框的側向載重，若維持相同斷面則加強了二樓的對稱性，但是這細部的差異似乎就是要弱化這對稱的形貌。

左　　模型中間上方的方形凹槽即為二樓水平長窗朝西南向的開放式透天平台
上一　一樓退縮的綠色牆體強化了與二樓的差異
上二　一樓玻璃牆界定的門廳與綠實牆後的服務空間清楚區分

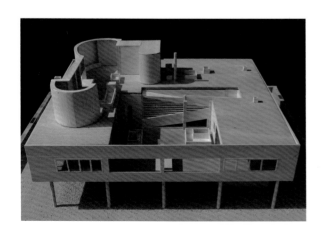

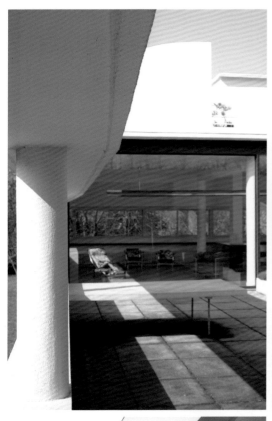

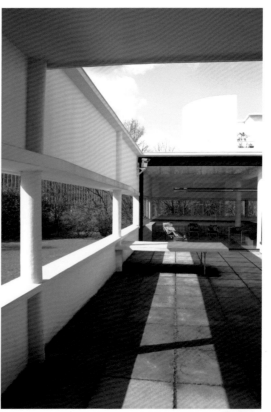

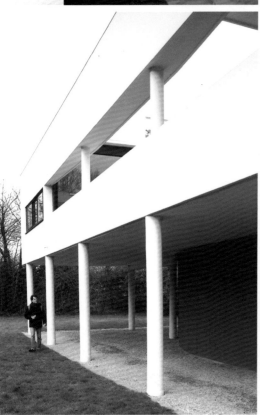

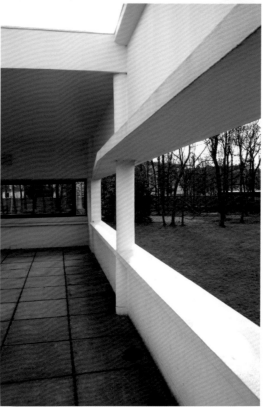

左上 透天平台與屋頂蓋平台交界處水平開口的支撐柱
右上 二樓西南向平台水平開口的支撐圓柱
左下 由一樓自二樓斷面縮小的圓柱
右下 主臥室旁半開放平台切化開風景的水平長窗

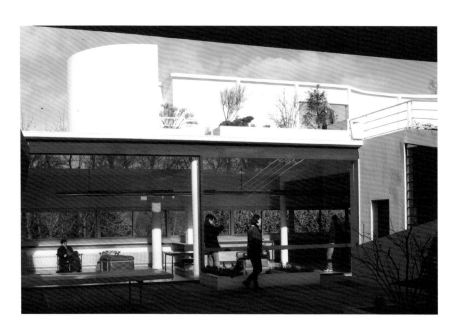

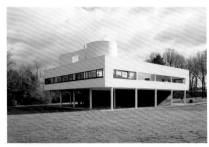

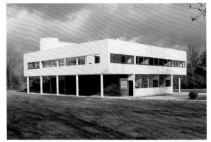

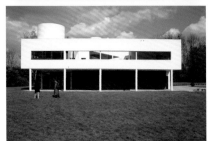

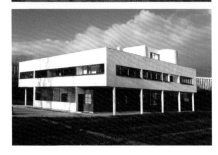

右　屋頂花園圍牆朝西南部分幾乎呈半圓形
上一　西向立面屋頂帶狀牆呈現流暢的曲線形
上二　東向立面屋頂牆體只能看見弧形局部
上三　立面似乎與屋頂牆體呈現彼此無關連的三段式形貌
上四　北向屋頂牆體呈現出直角與圓弧的組合形體

屋頂層的壁體於地面層適當距離之內只能見到左側圓桶形牆體，雖然此部分牆面以完整的半圓弧形與圓弧兩端接續的直線牆形成半封閉的圍合空間，但是在此面向的中央位置上則呈現為完整的圓弧桶，與地面層及二樓形貌幾乎不存在關聯性，形成立面三段式劃分的綜合形貌。這片獨特形狀的屋頂在不同的立面朝向都以相異的可見長度以及差異的形貌呈現。其可視長度的遞增順序為：東南—西南—東北—西北。形貌也從半圓弧的出現，然後是弧體與直牆的接合朝向圓弧與半圓弧經由折牆聯結的最終形貌。地面層綠牆壁體同樣經由可視長度與相對位置的不同，形成與屋頂壁體之間對應的變化關係，營造每向立面之間有相互關聯的差異節律。

由於二樓戶外空庭與主臥室毗鄰的半戶外空間都經由此向立面的開口拓延其水平向的視野，於是形成了最具陰影變化的二樓立面，同時也是空間深度變化最豐富的立面，因為水平長窗內以及上下層立面光線灰階的分佈由光白、白、淺灰、灰、中灰、深灰、黑灰、黑至深黑。

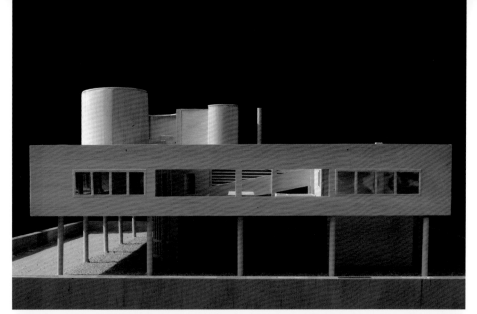

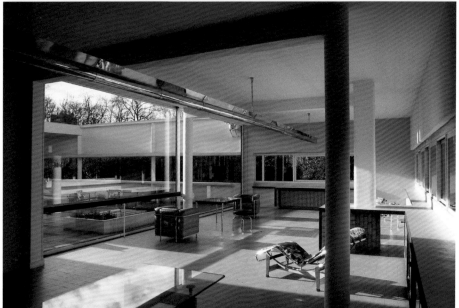

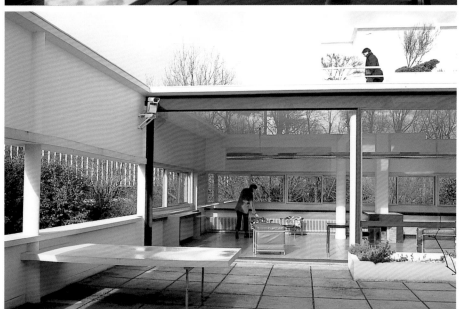

上　模型呈現的西南向完整立面
中　冬季陽光灑入客廳內明暗豐富的景象
下　光線透通的二樓透天平台與毗鄰的客廳

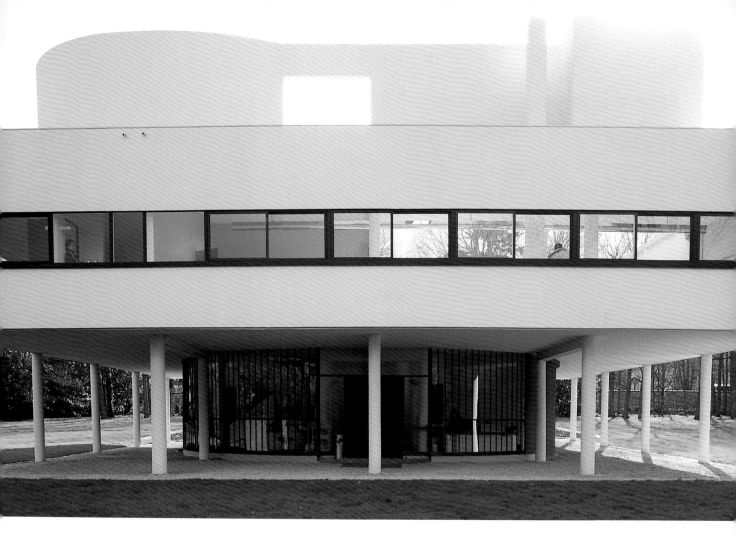

西北立面——

此向立面與東南面完全相對立，所以二樓立面寬與開窗寬度皆相同，唯有此西北立面的水平長條窗一路完整地橫切整片立面，完全沒有分隔白牆面的出現，其室內分隔牆與立面開窗的交界方式採取東南立面，小孩房與父母房之隔間牆與玻璃窗面交界的方式，將隔間牆隱身於垂直窗框之後，使得金屬窗框形成連續無間斷的完整封閉框，實現了立面上真正的水平連續長窗。位於窗後占據三個柱間距的客廳，獲取了具無間斷長向比例優勢、相對窄長的水平長條框景，營造了一種不存在於自然界裡的獨特視覺經驗，讓我們能經由這面景的規範及排除的雙重力量進入一個水平綿延性被抽取出的「純水平面」世界。至於拉窗的框架必然形成

上 此向二樓皆為室內，所以水平長窗呈現出連續的框架
下 客廳西北向的水平框景

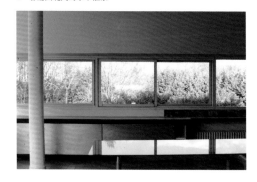

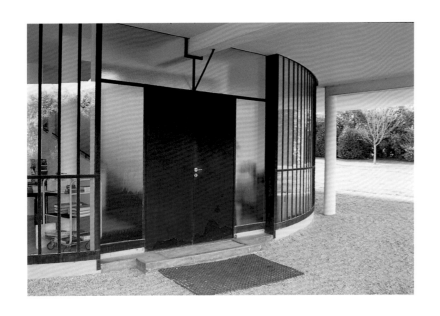

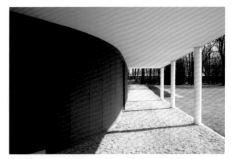

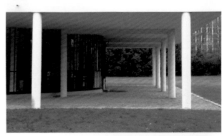

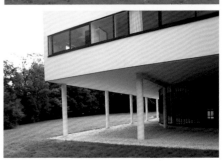

的垂直斷線是屬於材料及構造技術層面的問題，有待未來新世代的努力。

地面層立面除了主入口二扇大門是不透光的烤漆鋼板之外，其餘部分皆是透光玻璃，位於對立面鄰近的實體牆面完全落於中間二個柱間距位置之觀者視角之外；另一方面，由於地面層外緣壁體退縮了相當深的距離，使得大部分白晝的陽光很難進入地面層室內，營造出常態黑暗（相對於戶外而言）涵蓋了3/4面的地面層，將地面層似乎虛化成光照的明暗灰階而掩蓋了大部分的物體性。地面層物質實體形象弱化的同時，則是二樓方盒子空體升揚飄浮形象的突顯。由於地面層的退縮隱沒，顯露了地面碎石地坪與二樓立面邊緣齊平的完整形狀。在缺乏厚實牆體與粗大柱列襯托之下，這層米白色地坪似乎失去了其堅實的形象，而被吸納入這棟別墅建築語言的部分，它成為了所謂的底板而更加催化盒子體的飄浮形象。

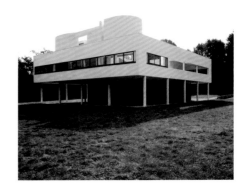

屋頂層由雙弧與「L」型牆連結成的壁體與其下方樓層之間嗅不出一絲相關聯的線索，營造了它自身的獨立實存性。既然是無彼此的附屬關係，也就深化了彼此之間可相互脫離的認知強度，從而賦予了屋頂曲形牆的自由度，它變成了似乎可隨著空氣而飄動

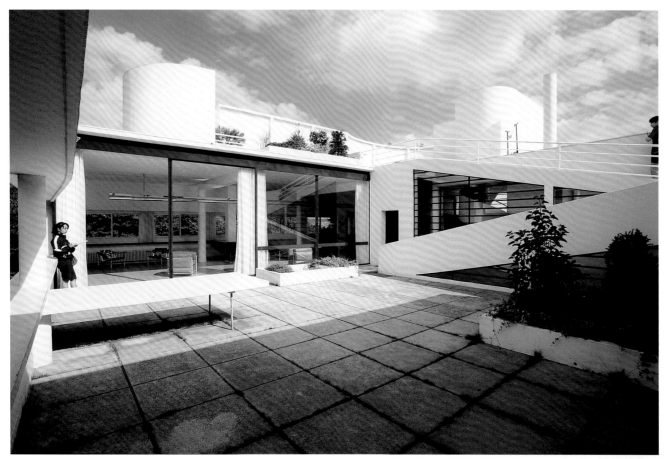

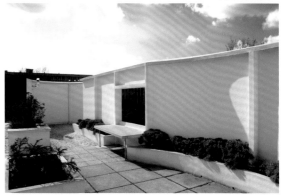

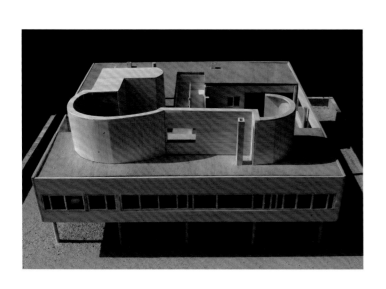

上　屋頂實體圍牆似乎懸浮在二樓通透的空間之上
下右　屋頂花園的連續帶狀牆
下左　底層段和中間方體段與屋頂段在西北向立面呈現彼此各不相同
　　　的巨大差異，而強調出獨立的柱列、飄浮的盒子體與無關聯的
　　　自由形屋頂

的帶子——它是自由流動的風築成的帶子，只是暫時歇腳於此。這向立面也因此形成明顯的水平切分成三段式的面形；地面層是陽光尋找喘息的地方，彷彿是虛性空黑的場域；二樓是一個填裝空間的方盒容器，以脫離地表的形態懸盪在空中；屋頂壁體不僅是一條抖動的帶子，同時也成了陽光的計時器。至於屋頂層凸出的方管形煙囪，與屋頂壁體的分隔更加助長弧牆體的獨立完整形貌。

這向立面凝結了其它三向立面之間構成的差異，不僅將次要的構成關係所引起的干擾清除，而且讓每一個空間構成元件達成其自體的完整，並清楚地陳列其組成關係，這同時是經由精密設計其彼此間的相對位置，而突顯每個構成元件在這棟別墅空間中的本質。此空間建築的語言如同人類的語言般，告訴我們每個元件所負載的物理學職責，建築學上的任務以及實質生活場的功能，清楚地陳列在我們眼前。每個元件都是重要的，沒有哪個元件比另一個元件更重要，而且是缺一即不可能構成其完整性。每個貌似獨立的部分卻都決定著其它構成部分的某些屬性。這是奇特的大合唱，古今中外，史無前例，也可能後無來者！每部分唱著自己獨有的聲調，卻組成了多聲部的調合節律，譜出了二十世紀無可超越，卻可從中不斷學習的傑作。

4 水平長窗

四個立面的開窗長度都維持在四個標準柱間距的相等長度，高度也採取四向立面皆等高的形式。這樣的結果，帶給立足在空庭的視野近乎擬似環場的效果；同樣在客廳的某些位置裡，也會有相似超廣角連續性的視野感受。這兩個空間在相較於其他室內空間的視野長度而言，確實具有較長以及不同面向的景觀。這樣的開口與相應空間屬性的結合開拓了室內空間可朝前方縱深與水平面擴張的雙重延續，提供了室內空間與外在景觀另一種全新關係的建構。

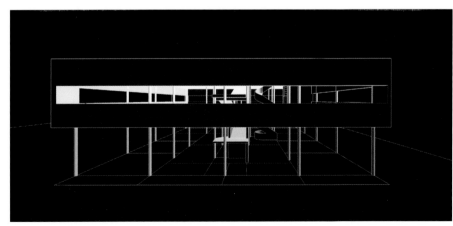

上　　透視圖所呈現連續環帶水平長窗的效用
右頁上　客廳中雙向水平長窗的視景
右頁下　為了最低限「盒子」形貌的建立，而犧牲掉雙向交角處水平長窗的連續性

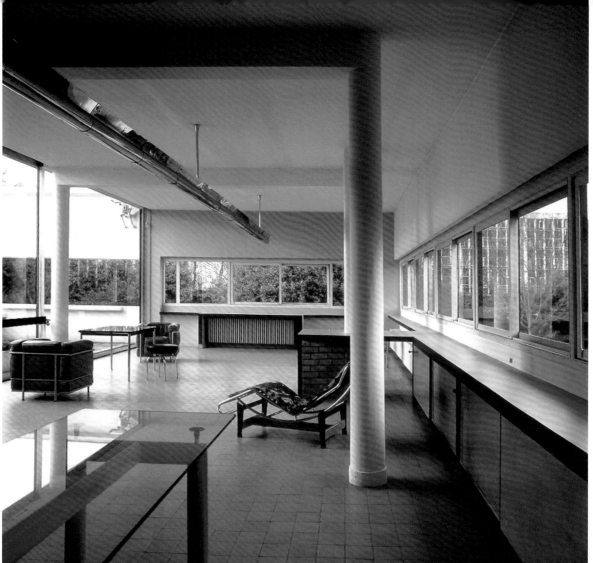

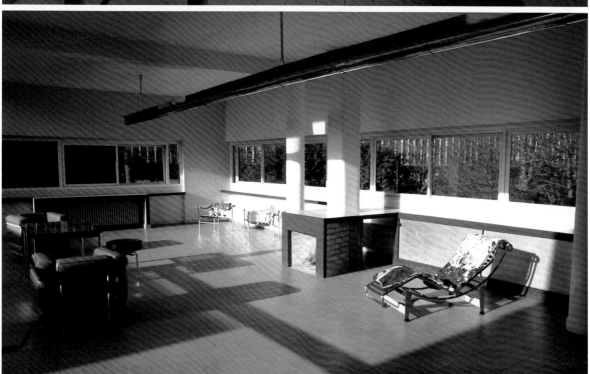

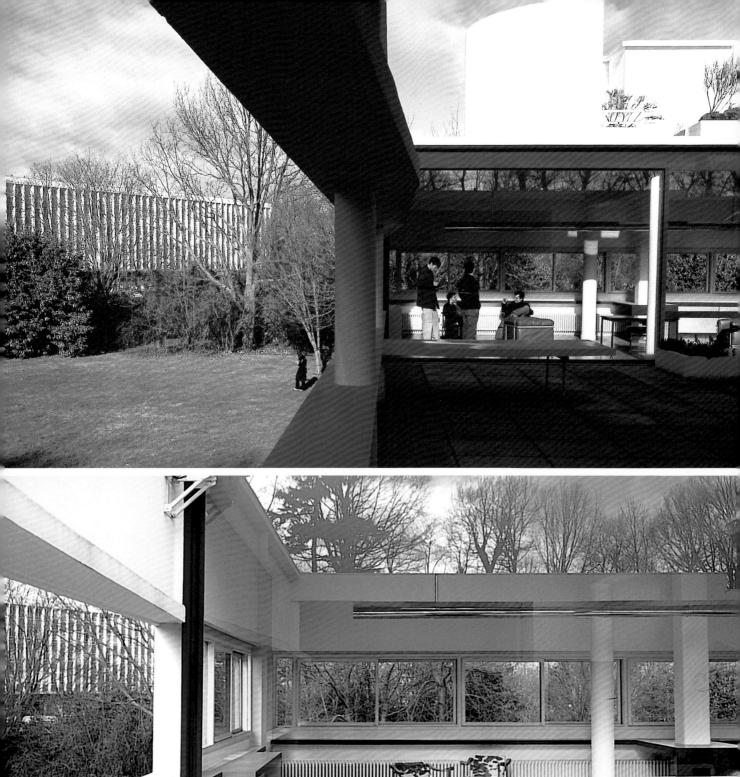
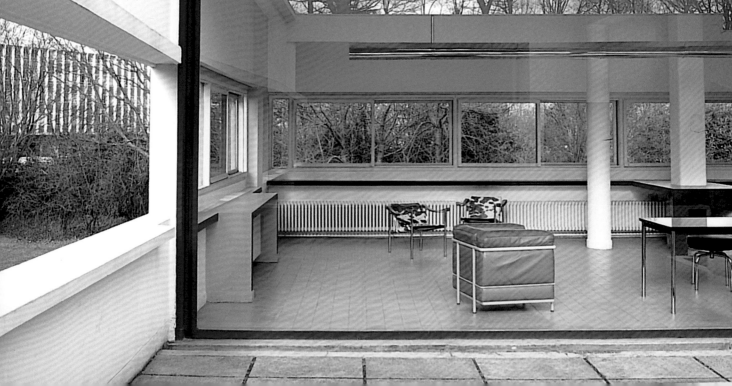

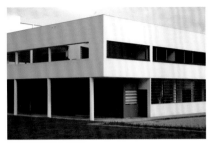

南向角落水平窗交接方式，阻止二樓帶狀形象的生成

每一向立面水平窗的分隔似乎沒有一致的法則，唯一最顯著被遵循的條則是：與二樓立面圍封起來的室外相交接的壁面延續至水平窗框的交界，皆以平直的垂直實體封邊。這種情形除了主入口立面沒有之外，其餘三向立面皆可清楚地辨別出來。

（1）東南立面主臥室書房與有頂中庭相交接實體牆延伸至水平長窗立面，將連續的窗框明確地分隔，並且與一樓側牆邊線形成強烈對比。這個對比作用讓我們讀出地面層此部分牆體的非結構元件的屬性。

（2）東北立面廚房與客房之間無頂透天平台雙側牆體，將客房與廚房的壁面同樣延伸至水平長窗的立面上，個別封止了兩個空間的窗框，同時清楚地標明平台所在的位置與佔有的立面寬度。

（3）西南立面上客廳與開放空庭之間的交界是大面積的落地窗，其窗框與壁面交接於結構柱，這根在地面層斷面是圓形的立面柱在二樓與立面交接部分擴張為平整方體，將圓弧形表面隱藏於方體之中而完成三向立面一致的分隔方式。

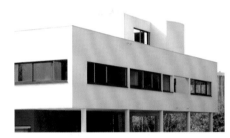

東北立面二樓水平窗呈現五段分隔的面貌，卻並非與其後方的空間區劃完全一致

對於每一向立面而言，水平開口皆中止於平面外緣列柱朝向同一立面位向的柱內側邊，這四根水平長窗封邊柱由一樓為圓形斷面至二樓轉為與方體牆共合，而提供直角面給予水平長窗作為邊框。四向立面水平長窗的開口分割並沒有將邊角完全切除，形成了清楚的水平面長窗框架，經由不同立面不等分的分隔而區分了彼此。除此之外，清楚的邊框與實牆面的共成形式說明了這種水平開口仍然是牆面上的開窗，而此等牆面經由面與面的實體交角的連接，維持了壁面圍封成內

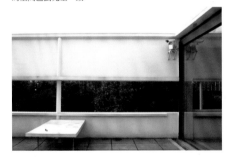

西南向開放空庭的水平開窗

含室內空間盒子體的形象，同時也標定了每個立面的個體性。這些立面邊角位置上與水平開窗同高的實牆體皆為磚造，並非為結構牆體。可見其存在並非為了結構上的支撐作用，長方空間盒子

左頁上 冬日陽光射入客廳形成「室內中的外」與「室外中的內」相互重疊的特殊景象
左頁下 開放空庭的水開口與客廳的水平長窗連串成一條連續切開風景的長框

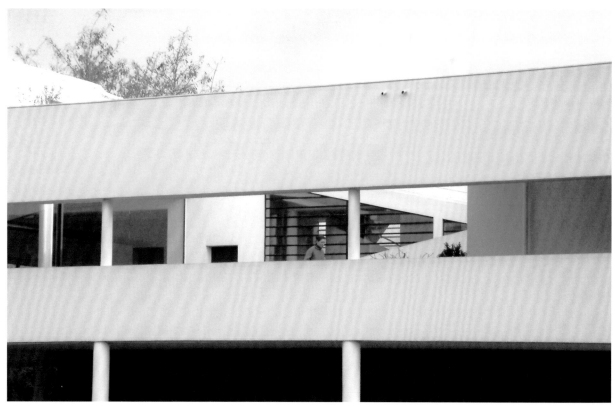

西南向開放空庭的水平開窗

的形象確實被保留住，同時每一向立面各有其清楚的立面邊形與定義，不至於轉而成為上下斷接的「帶子」。水平窗若連續至邊角，四向的水平窗將形成連續的環帶，同時將上下部分的實牆面也切分成不透明的帶子，原有的形貌不僅不同，整體的形象以及飄浮在草地上的盒子的意含將完全消失。水平長窗的形式與不同的接合形態，開啟了另類表意的新形式。

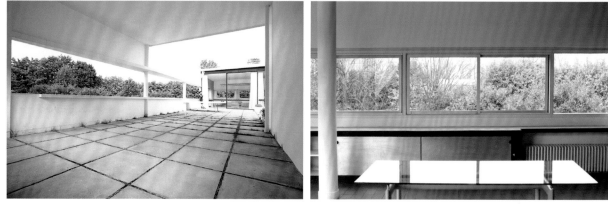

左　開放空庭的水平長窗形成了綿延的連續感
右　廚房的東北向水平框景

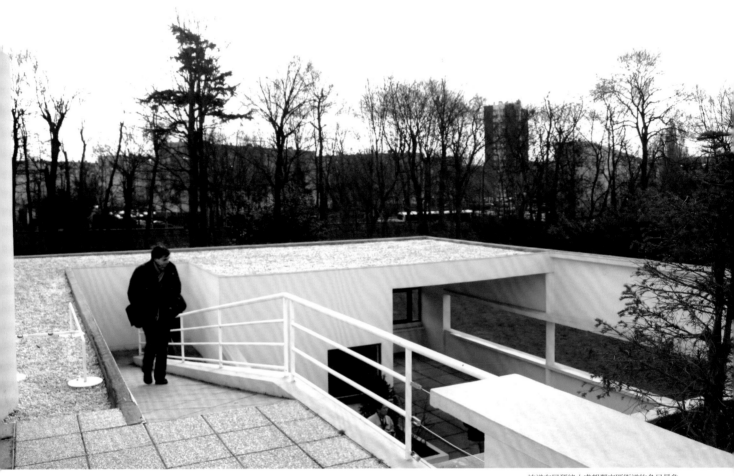

坡道在屋頂終止處朝鄰市區街道的冬日景象

5 屋頂花園

牆體由兩部分組成。第一部分是直通屋頂的樓梯間，第二部分是由曲面與直面組成奇特形狀的牆體。樓梯踏板平台終止處朝左側延伸部分呈直角的牆體與特異曲形弧牆連成一體，並且把從東至北面向朝外視野全數排除在視線之外。同樣，由西向連至北向的視景也被半圓形牆體與直角牆面串成的奇異牆面遮掩於後。兩段牆壁以弧形端及直面段相交，並從交線處開

了唯一的一扇長方形窗口，不僅弱化了弧牆與直牆的交接形貌，同時將坡道終點的視線框限於開口之中而導向遠方。至於花槽之中的植物已非屋頂空間的重點，可被導引的遠方或某些事物能被納入被規範後的內建空間，進而透過實質的行徑經歷而將空間中的感知與知識世界的範域相互串聯，完成了薩伏伊別墅所想揭露的秩序世界。

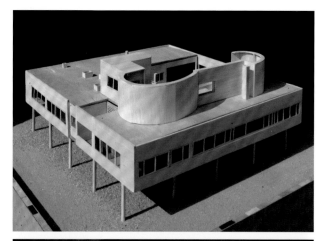

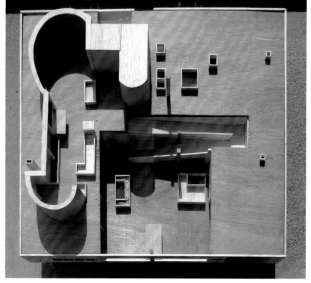

這座形狀特異的壁體的位置，高度與形狀都經過細密思考，較未定稿手繪透視圖的牆形更加簡潔而一體。在屋頂上的視覺景觀中，只有西南向半圓弧牆呈現不連續性，而這不連續的邊線位置已接近下方空庭平行於坡道長向的中心線，有效地將兩者串結。在屋頂層的視覺感知裡，包覆樓梯的半圓形牆呈現為延伸中的邊界形象，這種性質的連結形成一種與直線坡道行徑截然不同的動態形式，因此在感知上催生出可感的相對動態傾勢。至於在地面層接近立面附近的視覺經驗同樣有著驚人的效果。如果位於東南向的位置上，除了遠距離之外，是很難看見屋頂層的牆面。在西北立面的位置上，雖然可獲得最大的視覺寬度，卻在左右雙側同時呈現延伸性而非靜止性的邊界；另外的東北及西南向立面上，雖然可見的

上 模型的鳥瞰影像所呈現的屋頂不規則牆帶的形貌
下 模型所呈現開放式屋頂花園平台與二樓平台的形狀與位置開係
右 屋頂帶狀圍牆兩端的弧形，營造了延伸的動態傾勢

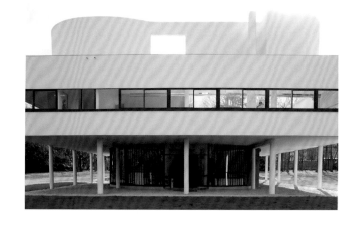

視寬相對地縮短，但是其牆面兩側的質性也吐露著非靜止性而散放出相似的動勢傾向。不僅如此，由於在四向立面上呈現著視寬的差異，而顯現出另一重對比性的差異動感。這種屋頂花園的介入，將建築空間中的內在性與大地及天空建構一重可互相嵌接的楔子。當然屋頂平台的其餘部分可以適當地植入綠色植物。

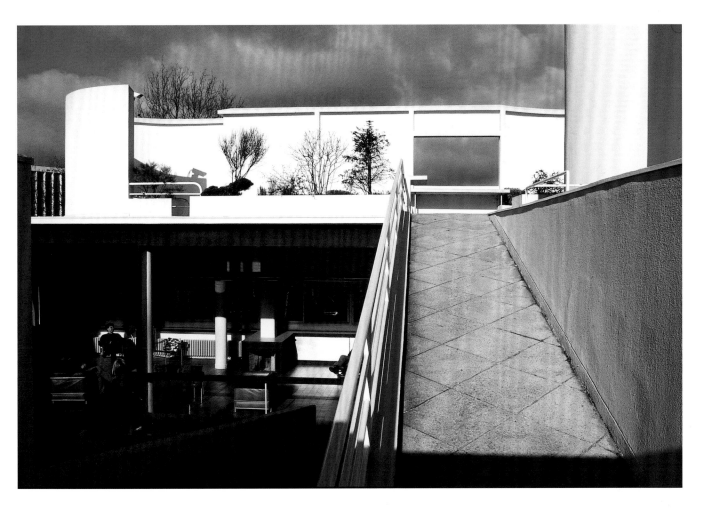

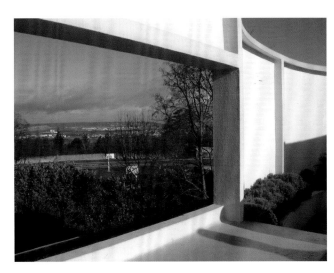

上　坡道在屋頂端直接對著長方形框景開口
下　將屋頂坡道終止處的延伸性推向遠方的
　　牆上開口

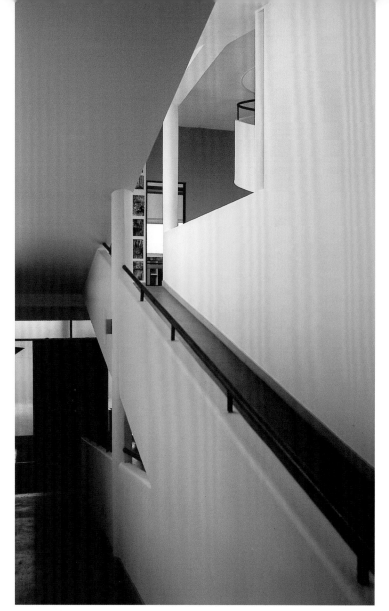

坡道直接連通地面層主入口，兩者呈一直線關係

坡道在地面層的位置將車庫與室內空間完全分隔，其入口直接面對著主入口兩扇門片中的一扇，提供了由地面層入口通往二樓的最近距離。另外就自然光的照明而言，除了一樓玻璃圓弧牆面自周鄰引入的間接光照之外，其餘一樓室內並無其它開窗提供室內走道暨逗留空間任何自然光照。至於坡道空間上方流瀉而下的自然光，是由二樓開放空庭與坡道交界牆上的窗自上朝下投射成為在地面層可見的直接自然光照。這種相對光亮的空間質性與坡道的縱深屬性，使得坡道朝向與二樓連接的部份，在地面層大廳中居於動勢傾向最高的位階。

樓梯的入口方位與坡道入口位置呈九十度角，並且被其梯緣半圍封的壁體阻絕於入口處的視線之外。梯緣壁體、梯面結構板、梯左右側圓柱與去角方柱以及側後方的空心圓管柱共同編織出的阻隔性，以協助劃坡道入口前約半個標準柱間距單元面積的暫留地坪與樓梯口迴轉地坪之間諸多的差異，例如距離長短、可及的便利性、逗留面積大小、公共領域性與私密性等等。即便是直通管理與服務人員使用空間的走道分隔柱，及柱邊附著的置物平台都參與了上述空間屬性的建構。

坡道與樓梯皆各自由地面層一路貫穿各樓板層至屋頂高度的三樓，兩者完全獨立而互不干擾。沿著坡道而行的視線景觀與光影充滿著變化，其

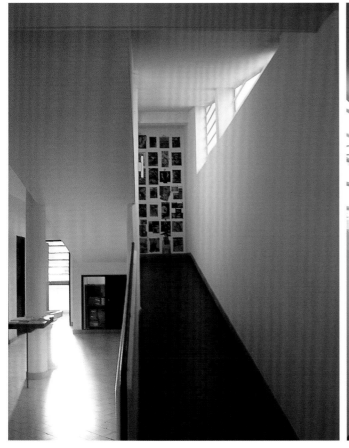
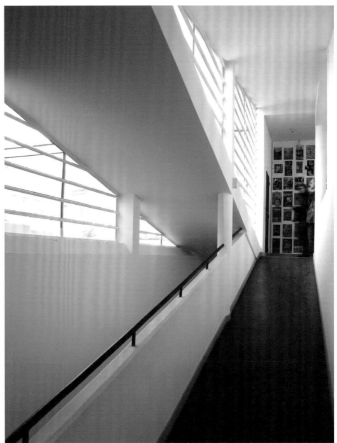

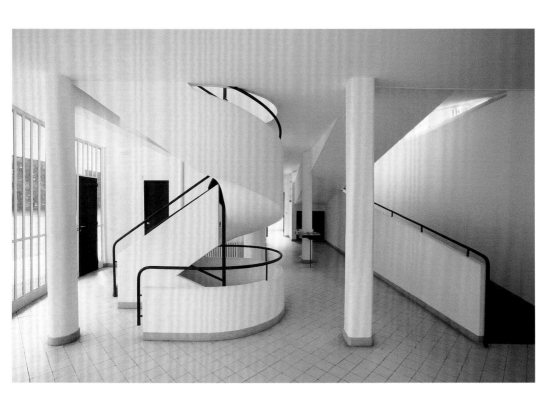

左上 坡道與二樓開放平台交界的三
　　 角形開窗，營造了灰階漸變的
　　 縱深感
右上 自開放空庭引入光照的坡道
左 　樓梯與坡道彼此清楚地分隔並
　　 各自建構著相異的空間關係

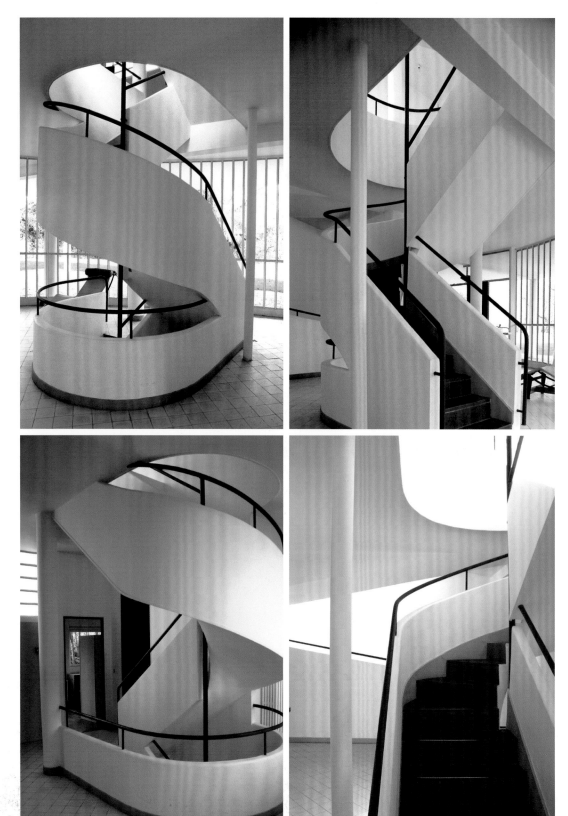

左上 動態形象十足的樓梯一樓的形貌

左下 二樓樓梯形貌大致延續一樓樓梯
　　 形貌

右上 封住二樓樓板破口並支撐梯體重
　　 量的加強樑與斷面較細的輔助支
　　 撐柱共同參與梯口的界定

右下 梯的牆帶與坡道的牆帶形成多變
　　 的圖像

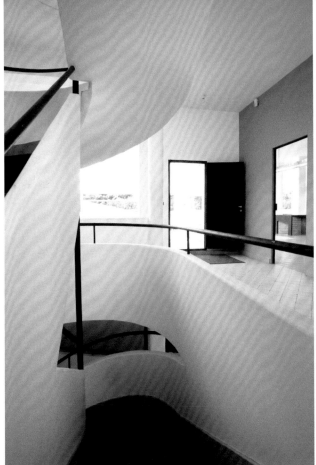

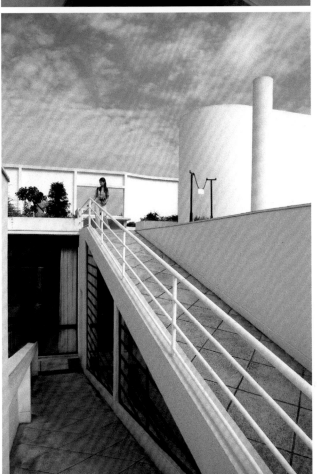

一樓的起始空間、二樓的迴轉停留空間以及屋頂的終止處皆有清楚的定義，經由不同樓層節點空間質性的差異與可被串連的屬性，而建構起室內外空間之間的節律關係；至於樓梯空間由梯緣壁面的圍塑，形成了半封閉的自足體，除了各樓層與梯口交界地坪部分的大開口，以及由開口前方玻璃開窗穩定的東北向間接自然光的照明提供之外，梯空間內的空間屬性幾乎沒有直接光照的狀態中卻給予視覺景象上的劇變，明顯地區分於光線多變的坡道空間。

就一般日常生活性的功能需要而論，屋頂層的梯空間似乎無存在的必要。所以它的存在除了在屋頂花園部分提及的規範視野的作用之外，必然是屬於額外需求的範疇事務。就樓梯的配置而言：在一樓的位置使其幾乎與坡道及門廳分隔，而較歸屬於管理與服務人員使用的空間範圍；二樓的梯口位置最接近客房、廚房、小孩房，其次是客廳與主臥房，並且對於坡道口的平台與進入主臥房的走道幾乎沒有任何干擾；屋頂花園的梯空間出口與大弧牆共同圍封接近完整的最大面積區塊，清楚地標明其服務的位階屬性。

上 螺旋梯營建高變化梯度的空間屬性與直線式的二樓走道形成強烈的對比
下 直線錯位的坡道空間釋放出與螺旋梯不同的動態屬性

● 自由柱列分析圖

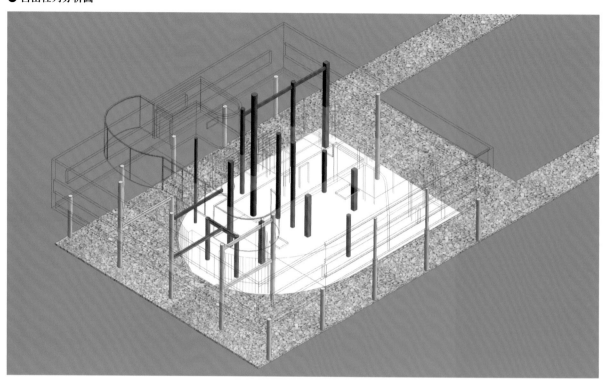

● 自由平面分析圖（一樓）

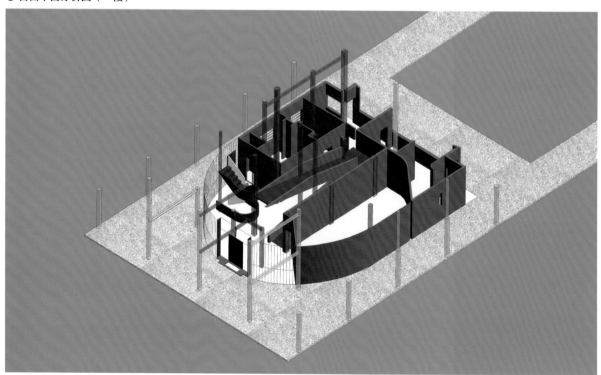

● 自由平面分析圖（二樓）

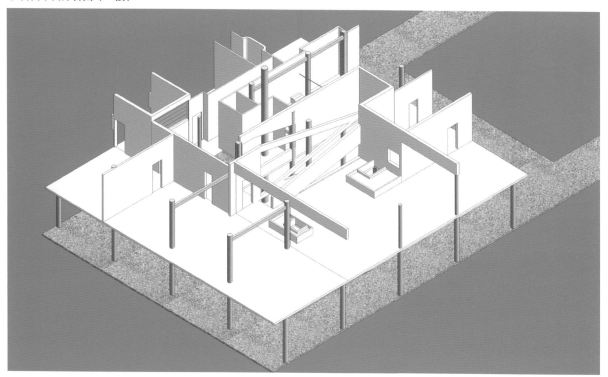

● 自由平面分析圖（屋頂花園）

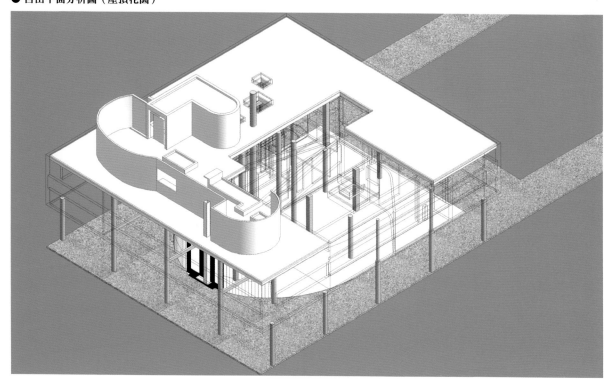

● 自由立面分析圖（由西向朝東）

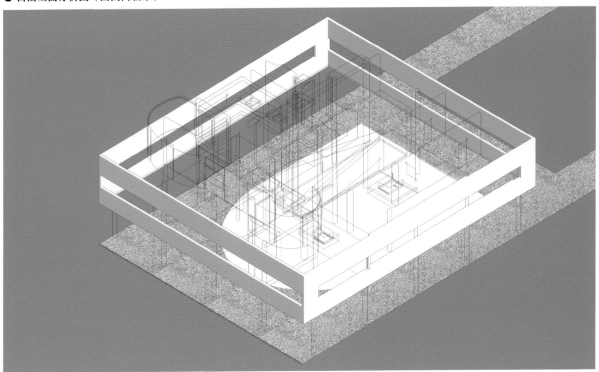

● 自由立面分析圖（由東向朝西）

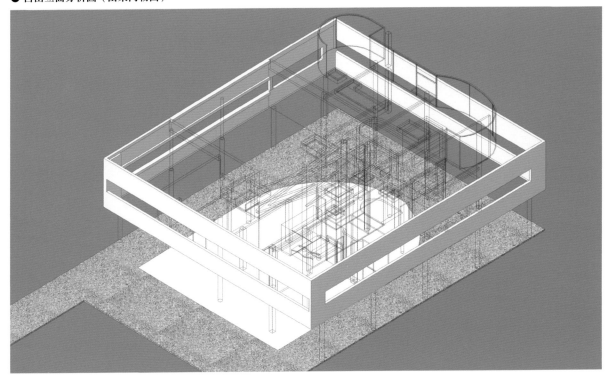

● 水平長窗分析圖

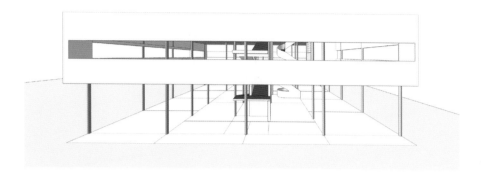

東南立面

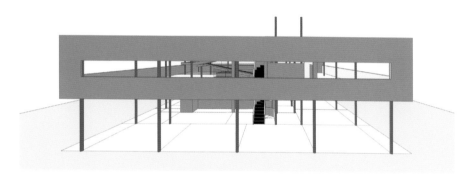

東北立面

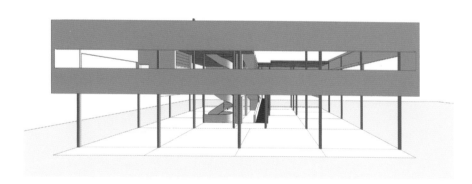

西北立面

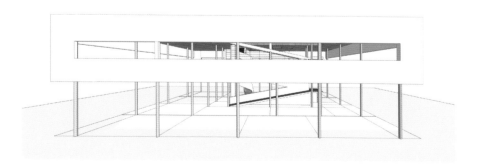

西南立面

● 屋頂花園分析圖

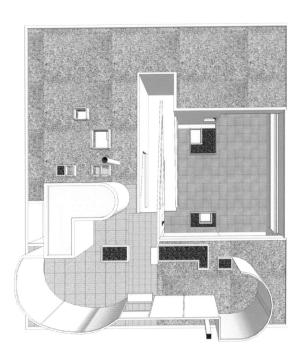

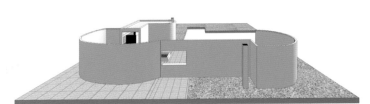

朝西北巷屋頂多變形牆體的形貌

等角透視圖呈現坡道、二樓開放平台、屋
頂花園暨日光浴場的位置及區劃關係。

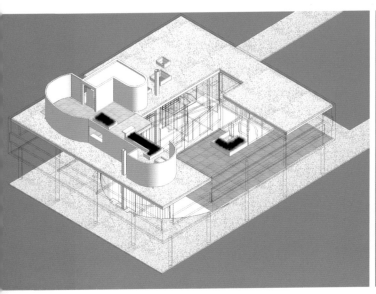

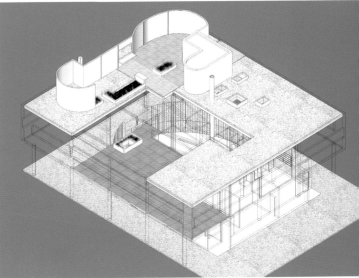

西向等角透視圖

南向等角透視圖

● 坡道與梯分析圖

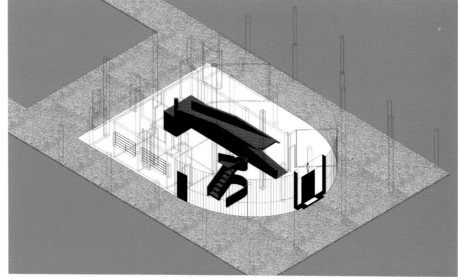

坡道口、樓梯口、門廳主入口
及服務用側門之間的位置與距
離關係呈現出主入口與坡道連
接的優先。

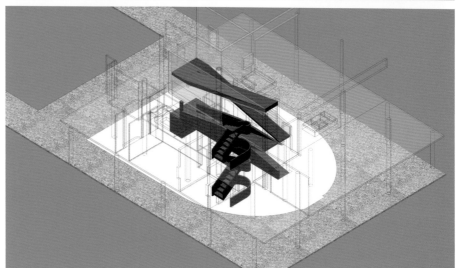

坡道口在二樓的位置方便快速
地與客廳入口、二樓開放平台
以及主臥室入口走道連接,十
足地符合經濟原則;樓梯口則
接近廚房、客廳與小孩房入
口。

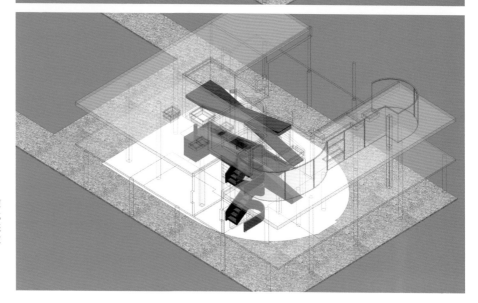

坡道是連接屋頂日光浴場最便
捷、同時經歷開放性連續變化
的區域;樓梯讓傭人的垂直服
務便捷,並與主人使用的坡道
徹底分隔。

析論與應用

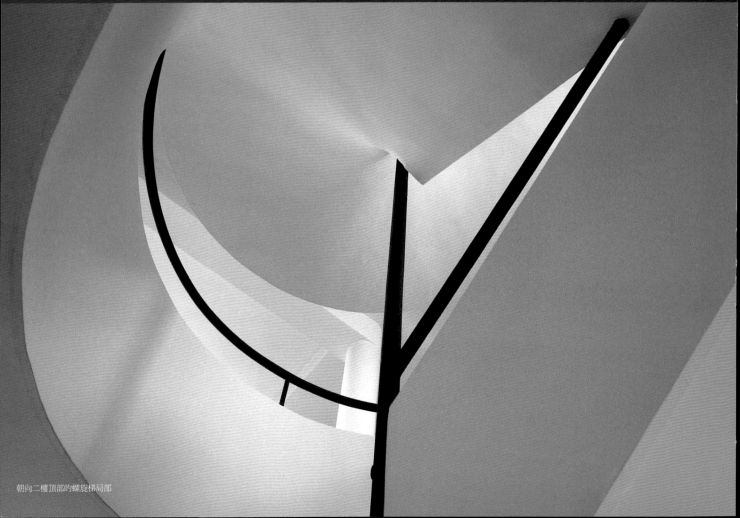

朝向二樓頂部的螺旋梯局部

1 柯比意作品樣式分析

1906年現代主義的宣言中,強調建築設計應摒棄
裝飾的概念與手法,並且應該思考機能與形式的
關係。在現代主義思潮的創導下,機能空間的形
式,最終代替了裝飾性的建築空間形式,由各個
現代主義大師的設計作品中,更可看出現代主義
在建築學上的深耕,影響當代建築有揮之不去的
共響效果。

然而機械美學概念的萌發,即是在現代主義的溫
床上誕生,早期的機械美學在柯比意的領導下,
針對建築本質的問題,探測建築學在理性唯物論
範疇的可能疆界,因此,他便認為:建築是棲居
的機械。這主要是為了讓人們了解工業革命之
後,很多產品已經是機械化的量產,新的家具設
備諸如新衛浴與廚房用具的大量生產,已讓生活
型態與古典時代徹底不同,但是,唯有建築仍
是固守陳規,不明白機械複雜的力量及其在效應
的呈現,在建築發展上可以產生革命性的改變,
不能只是墨守舊思維形式的建築;柯比意在機械
美學的論點下,更發展了所謂的「新建築五點原
則」,也創造了四種差異類型的平面,其強調的
並不是建築的設計問題,而是要設計者開始去注
意新材料應用的可能性,並且與結構型態及其系

統的統合以如機器運轉般,善用物質材料的每一
分力量,更深一層的訴求,是要表現機械美學立
基下物質力量的最大可能,建築必須拋棄歷史的
包袱與裝飾。此論點也讓柯比意在現代主義中,
成為最具影響力的代表人物。

柯比意的空間觀念建立在對機械力量的展現,對
理性化、平實化生活的信仰,以及對寰宇性抽象
美感的追求,他的「空間邏輯」是將空間視為一
個連貫性的、多重性聚結的整體,不承襲古典歷
史文化意義的,寰宇皆可適用的一個自足體。依
理性邏輯而言,「空間」不再是充滿文化意義的
實體,一再承載、紀錄人在世存有的深刻記憶與
象徵。(這記憶與象徵包括了人們主觀的價值、
懷舊的感情、社會的關係、歷史的軌跡和文化的
傳承。)「空間」成了一個獨立自主的(與各個
文化及象徵領域皆不相關的)、抽象的生活自足
體。

柯比意在其《明日的城市》一書裡闡明:「房
屋、街道、城市都是一種指引,這些指引必須
有秩序地導入才能讓人類的活動與能量得到
方向」。路易斯・康(LOUIS KAHN)則說:
「新的空間必須有『活動的秩序』(ORDER OF
MOVEMENT),『活動的秩序』不僅僅是一種
通行的活動(GO MOVEMENT),同時應包括停
留的觀念(CONCEPT OF STOPPING)。」古代
城鎮的設計,可能來自紀念性的秩序(ORDER
OF MONUMENTALITY),亦可能來自防禦性

的秩序（ORDER OF DEFENSE），但現代的城市對康而言，是一種活動的秩序（ORDER OF MOVEMENT），因此城市應該是一個「去的地方，而非通行的地方」（A PLACE TO GO-NOT TO GO THROUGH）。對自然、空間與秩序的關係，柯比意認為：「賦予自然界生命力的是秩序的精神（SPIRIT OF ORDER），我們必須分辨何者是我們所能看見的，何者是我們所理解的，人類的奮鬥都是在探索我們所理解的，而非所看見的，因此我們應拒絕視覺的表象，而與本質相結合。」因此他認為「人類的創造脫離粗淺的認知越遠，這個創造越接近純幾何；小提琴或椅子之類的事物與我們肉體直接接觸，因此它們呈現較少的純幾何性；但是一個城市是一個純幾何。當人在完全自由狀態下，他的選擇是朝向純幾何的，然後人才有可能建立所謂的秩序。秩序對人是不可缺少的，缺少秩序，人的行動必將缺乏連貫性而導致迷失的困境」。

當我們達到更高層次的創造，我們亦邁向更完美的秩序；其最終是一件藝術品（THE WORK OF ART）。路易斯‧康認為「連接融合是大自然之道，我們可以從大自然中學習。空間的自然性是由附屬空間來服務空間所形成，空間秩序是賦予空間層次（HIERARCHY OF SPACES）一個有意義的形式（MEANINGFUL FORM）」，因此一個有意義的形式是一種秩序的映射（REFLECTION OF ORDER）。

柯比意在二十世紀初所設計的四棟代表性建築作品，分別是 1.MAISON LA ROCHE JEANNERET（1923），2.VILLA STENIN（1927），3.VILLA BAIZEAU（1929），4. VILLA SAVOYE。位於法國普瓦西的薩伏伊別墅，是柯比意在1929至1931年間「四種住宅組合」中的最後一件作品。此棟建築涵蓋了他的「新建築五項原則」：

一‧自由柱列

由於一樓前半部分是面積小於其上方二樓矩形室內的半圓弧門廳，使得整個二樓的南面右側一半外露於一樓半圓弧形入口門廳之外。此一部份即由與牆分離的獨立柱列界定，並支撐整個一樓有頂蓋部分的開放空間。薩伏伊別墅的容積空間體的牆體與承重的獨立柱列分離，獨立柱自地平面延伸向二樓，使別墅離開了地面，懸浮在半空中，而四周綠地則舒展於其下。

柯比意將住宅與其周圍的開放空間劃清了界線，卻同時藉著將綠地導入二樓建築體周鄰，與大自然建立了一種特殊的新關係。薩伏伊別墅的構造系統並不像萊特（FRANK LLOYD WRIGHT）的獨立住宅，或密斯（LUDWIG MIES VAN DER ROHE）早期的計畫案一般，而是將二樓建築體側翼往外伸展，形成二樓方盒體的邊界越過一樓柱與牆劃定的邊界，形塑出一個簡潔聚結又開放的懸浮立方體，與大自然形成了一種從未有過的對立與協調共存的雙重性。

二・自由平面

因為鋼筋的發明以及其與水泥的共同混成使用，提供了普遍皆適用的全球性建材，樑和柱與牆之間不再有需要相互依存的關係，牆失去承載垂直重量的作用，從此不需要受限於樑柱系統的位置，所以柱樑結構系統的形式與牆的關係則不再受限於既往的平面形式，可以任意的擺置，提供了一種自由區劃的空間構成形式。因框架結構的使用，室內空間的隔間牆獲得任意放置的自由。

這由AUGUSTE PERRET在巴黎法蘭克林街之公寓住宅已經展露出來。在薩伏伊別墅各層平面中，均可清晰看出此一「自由平面」。把支撐住屋重量之機能集中於柱樑結構框架上，即可將各層之分隔牆設置於不同的位置，牆體的安排只需看空間的需求來決定。

三・自由立面

一、二樓及屋頂各有特殊的幾何形狀（半圓弧形、矩形、不規則形之非結構牆），彼此之間並無太大關聯。由立面看來，所有的樓層像是單獨的存在，樓層間的立面並沒有相互生成的直接影響。結構構造中負責載重的柱子，配置在建築物牆體所劃界的內部之中，這對於自由彈性區劃的平面有局部的干擾。四方體立面的水平長條帶開窗環繞著建築物，從這一面延續至另一面，回應四周相似的連續樹林景象。

四・水平長條窗

由於樑柱與牆不需互相依附存在，所以整面牆面並不會受到柱位置的不同而有所影響，可以在需要的位置上自由開窗，不再會因牆的承重因素而不能改變上下樓層牆的位置，同時限制牆上開窗的位置與形狀。水平長帶窗的形態讓不同位置的室內使用者可以得到水平橫向上更好的視野。水平帶開窗同時增進立面的整體感，並且是構造系統中非承重牆一項合理的表現（顯露出結構關係的真實性）。在型式與空間的要求上完全不同的四棟住屋建築，竟然採行了同樣形狀的帶狀窗戶。由此說明了當時，室內空間差異特性所引起相應外牆立面的可能差異，對柯比意而言，其重要性竟比不上外在幾何型式間由差異朝向統合需求的重要。他特別重視建築學的這一面向，顯示出與1920年代由荷蘭迪・史提爾（DE STIJL）所創立的風格派建築語言對建築學這方面的探索有其相似之處。

五・屋頂花園

一般住宅的花園都放在住屋前後的地面上，但是柯比意認為在地面的花園，不但視野不廣而且溼度過重，所以他將花園移往視野最廣、溼度最少的屋頂，達成矩形體住宅的平屋頂。因為柯比意認為建築物的斜屋頂勢必破壞建築在直角型態上適切的統一性。由於新材料的使用，在構造上已經可以為了保護屋頂免於受濕氣之害，將雨水經由導水系統集中，進入建築物的排水系統。柯比

意利用平屋頂開闢了屋頂花園，藉著此種手法及概念，不去破壞立體幾何型態所具有之自足完整性，並同時也將花園引入最接近天空的住屋環境中。

從柯比意的型式法則可以看到他絕大多數是受了反裝飾性幾何形的影響，這些幾何形的出現，不僅因為他喜愛簡潔的基本幾何形體，更由於他喜愛探討面與體簡潔共成的可能性。柯比意曾說：「現代建築師都害怕各種立面的幾何成分。現代建築構造上的大問題，必須經由幾何形去解決。」因此，他刻意專注在鋼筋混凝土上，並由其性質發展出來可能性。然而，在幾何學觀念的限制範圍中，他仍然發展出一種寰宇皆可用的建築語言。

柯比意是唯一想要為新時代建築找出新系統規則的現代建築師，他以物質體系的運作為出發點，提出了「五項原則」；而且每一項原則都是從舊有的實踐出發並加以反向操作。例如獨立柱便是與古典柱基座以及柱頭相反的手法；獨立柱接受了古典手法區分樓層與地坪層的關係，不過對於這種區分則以虛空間的方式而非量體的方式加以詮釋；水平長帶窗則是對古典外牆間隔重複的開窗做出駁斥。屋頂平台則是與斜屋頂的對比，並且以開放的平台代替閣樓。自由立面是以可多重選擇的皮層取代規則的開窗區劃安排的立面形式；自由平面推翻了垂直連續的結構牆面所產生

的限制，並由機能需求決定的自由、非結構的隔間牆取而代之。

他所有的創作，似乎都是為了駁斥古典作法；不過在五項原則中的每一條新規則，也都以傳統的建築元素作基礎。這似乎暗示著，原創性的實踐與新的手法，統合出了一種完全以理性邏輯建構的建築語言，擺脫了文化與歷史情結牽絆的古典形象與象徵式語彙的枷鎖。而且新的手法只能參照支配已久的舊語言才有可能完全理解。

模矩化設計——這是柯比意研究數學、建築和人體行為的關係比例之對應成果。現在這種設計方法廣為應用。相對於之前人們常常使用繁瑣複雜的裝飾方式而言，建築的外部皮層完全採用白色的純粹性，是一個代表新鮮的、純粹的、簡單和健康無色的顏色（柯比意曾在自己的一本書中這樣寫到）。開放式的室內空間設計：專門對傢俱進行設計和製作；動態的、非傳統的空間組織形式，尤其使用螺旋形的樓梯和坡道來組織空間；屋頂花園的設計——使用繪畫和雕塑的表現技巧設計的屋頂花園曲面牆體；車庫的設計——組織交通動線的特殊方法，使得車庫和建築完美結合，使汽車易於停放而避開車道和人流交叉；雕塑化的設計——是柯比意常用的設計手法，這使他的作品常常體現出一種雕塑形象。

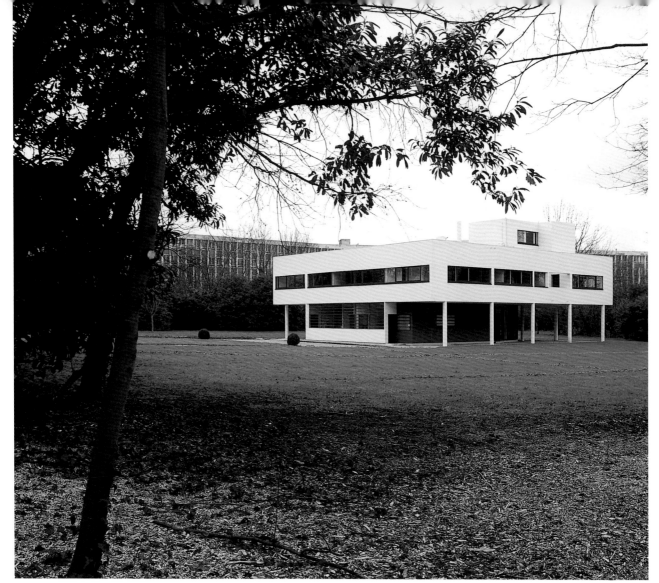

自密實方體掙脫中的別墅側向與其後方的柯比意中學

2　薩伏伊別墅的設計構想

薩伏伊別墅是柯比意在1928年設計、1931年建造完成。在這個作品中，他將新建築的五項特點發揮得淋漓盡致，並且，重新定義人對住屋的需求，也成為他的建築作品中理性邏輯駕馭空間構成最重要階段的里程碑。

從鳥瞰圖望去，建築物彷彿是漂浮在草原上方的

正方形盒子體，然後我們向上看到了屋頂花園的牆，向下看到了獨立圓柱與退縮在內側的圓弧形玻璃體，從方體組成的部分，以及部分與整體的互動關係中，我們大致可以感受到自由平面與自由立面賦予的型態，這也就是柯比意所提出的五項原則的印證。

建在面積12英畝地塊接近中心的位置上，住屋平面約為22.5×20公尺的一個近方形地坪，用鋼筋混凝土營建成主要的結構。底層三面有獨立的柱

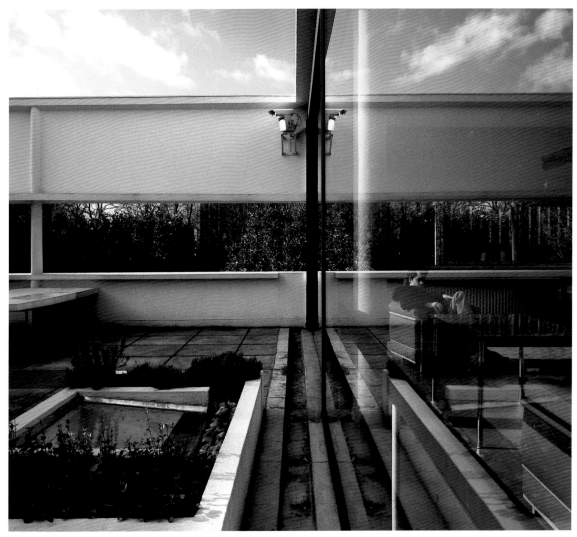

客廳與開放平台之間交界的整片坡璃牆面讓兩個空間的分隔降至最低限度

子,中心部分配置有門廳、車庫、樓梯與坡道,以及傭人房間。第二層有客廳、餐廳、廚房、臥室和開放平台,二樓利用水平帶狀的開口,以及屋頂花園的圍牆上類似洞窗的開口,形成引導視線的框景效果。起居室以整片玻璃牆面朝向空中花園,讓周鄰的水平框景延伸進入起居空間。順著戶外的斜坡可以走到屋頂平台的日光浴場,創造出連續穿行於室內空間的遊走屬性。第三層有小休息室及屋頂陽台花園。

主要的起居空間與住家花園平台,以獨立柱抬高3.5公尺,在此之下為開放空間,扮演匯流的角色,將動線由斜坡帶到二樓的主要轉換空間,再引導到屋頂平台。一樓開放的門廳空間將動線收至二樓,藉由主要的斜坡道來表達外界與內部的溝通意象。整棟建築物的配置是,一樓將外來物界定或收納;二樓則為活動與休息的內部空間,以及局部的戶外平台;三樓則將體驗與外部分享,充分地建構了與環境的多重溝通。

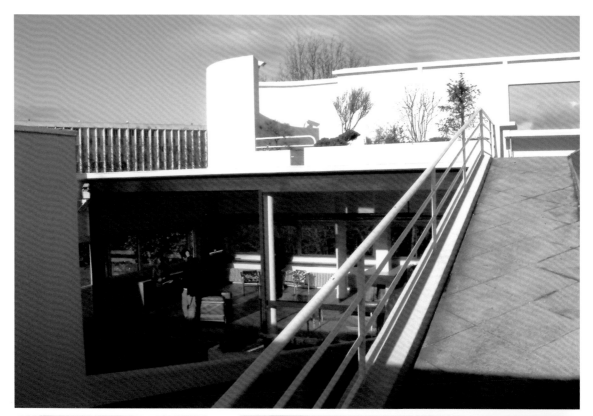

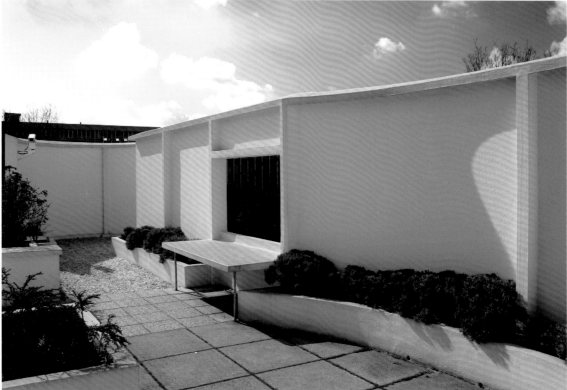

上 客廳與開放平台之間玻璃牆的最低限阻隔性得以讓水平長窗外的景物進入坡道的視框內
下 屋頂上的不規則牆面上唯一開口規範著眼睛的可視性慾想

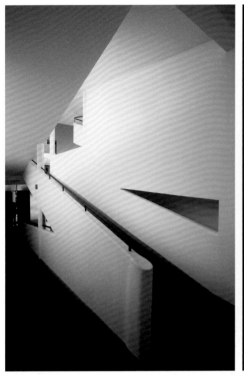
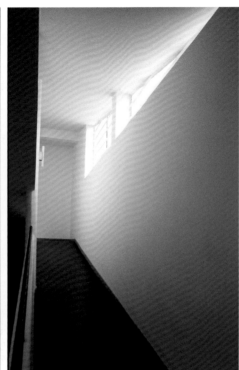
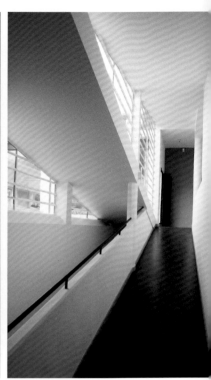

左　坡道空間提供視覺框上下變化增大的差異
中　上下視框的變異隨伴著空間圖像透視性的變化
右　坡道與水平樓板的必然斜交引發出身體行動性的動態感

曲面的位置與中央入口處，決定了一條具支配性的軸線。一般的正方或長方建築形體，以形體中心的等分軸形成靜態的空間形式，在此則轉為動態的關係。

坡道和螺旋梯在此是主要的雕塑式空間單元，以不同的型式提供不同的垂直動線機能，在這矩形的空間架構中，包含著螺旋梯、斜面的汽車間、坡道、通行的柱廊，這些元素結合了地面層曲面的玻璃膜與屋頂花園的弧形圍牆，帶動整個空間動態的氛圍。

對於動線的構成，柯比意認為：當我們畫星狀放射軸線時，總以為人們達到建築物之前只會感受到建築物而已，而且眼睛也一定會目不轉睛地盯

著所界定的軸線中心位置。然而人眼在觀察事物時總是會四處遊動，而且人本身也會到處走動，一會兒向左，一會兒向右，甚至是會原地旋轉。人所感興趣的是周遭的一切，而且將受到整個基地的重心位置所吸引，如此一來，問題便擴及週遭。薩伏伊別墅明顯地引用了這個觀點，車子由外面的道路進入後幾乎繞了建築物半圈，因此車輛的動線形成彎曲面的形狀，而且停車場牆面的斜度也是因為車輛動線的角度所形成。由大門進入後，藉著樓梯與坡道穿透並連接數個樓層，並且上下坡道藉由適量地將室外自然光線引入，強化觀看者對空間變異的感知。

柯比意充分利用一樓動線與行動中視線方向的關係，將一樓壓低並且利用大片玻璃做為牆面來使

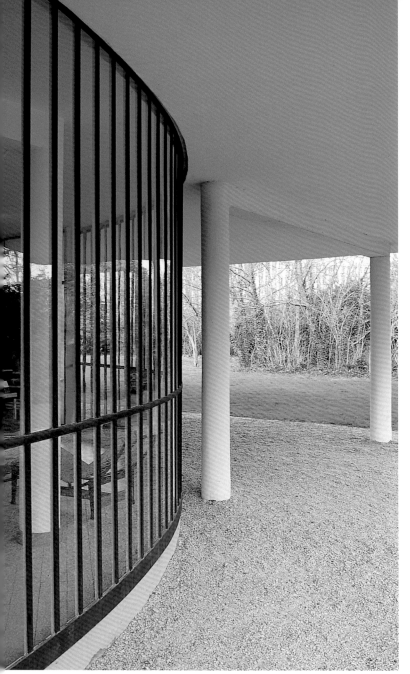

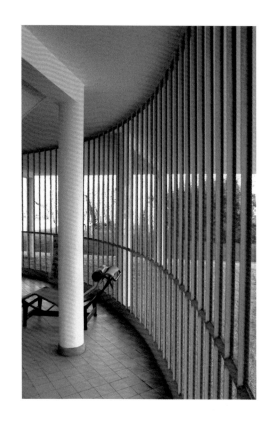

左　弧形玻璃牆內外柱之間的柱間距不同，顯示出結構模矩的微調性
右　弧形玻璃牆內外柱上方樑體的不連續標記出結構強度的非等向性

外面的景物倒映在玻璃上，不管是從建築物的裡面往外看，或是從外往裡看都能使人感覺到建築物與四周環境隔閡的消除。在建築物二樓的外牆形貌上，長條窗使內外部空間降低分界作用，視野更加寬闊，也使建築與景觀呈現連續性關係，不會因為實體牆面的存在而使得視線完全截斷。頂樓是由自由曲面構成圍牆面，當人從二樓進入到三樓時，可以直接由牆面的開口看到北向的都市框景，而這個開口又和一樓的大門相呼應。

現代建築認為空間是建築的主角，並在實踐中特別注重空間的組織與塑造，使建築空間在技術飛躍的基礎上產生了與古典時代巨大的差異。建築的內部空間設計，已從傳統的

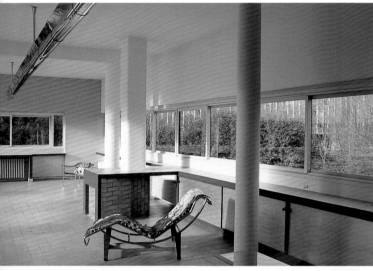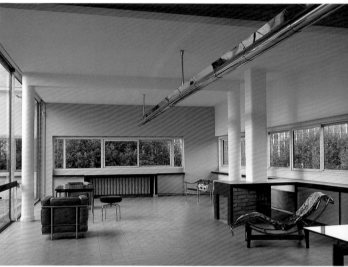
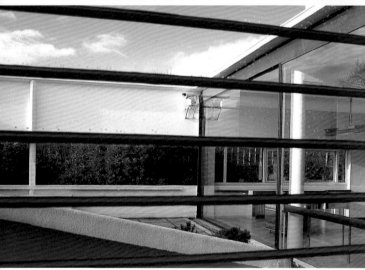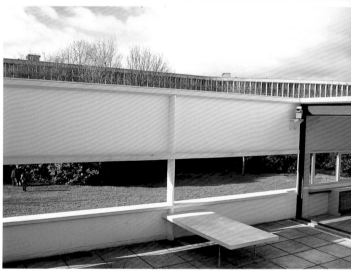

左上　實體牆的存在實質地截斷視框的連續性
右上　視景的雙向連續增添身體環場性體驗生成的可能
左下　坡道側窗的分割間距對應著立面水平長窗的位置
右下　開放平台上與牆構的R.C.桌面增加使用的多重性

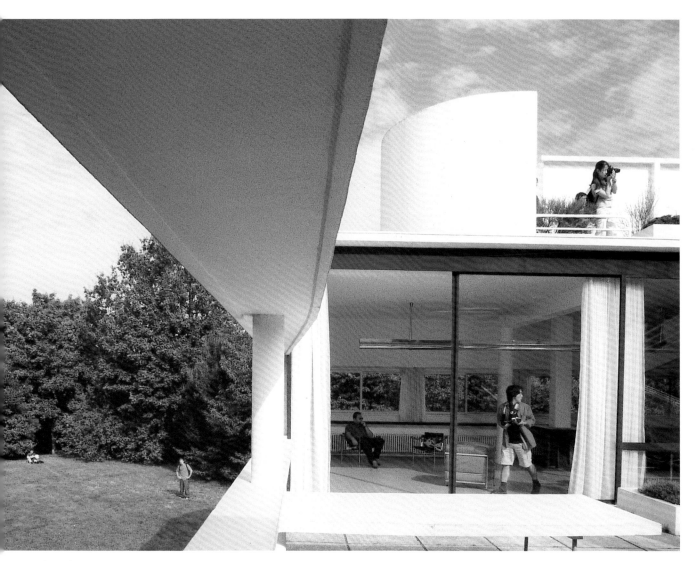

水平長窗開啟自然的另一種可視的新屬性

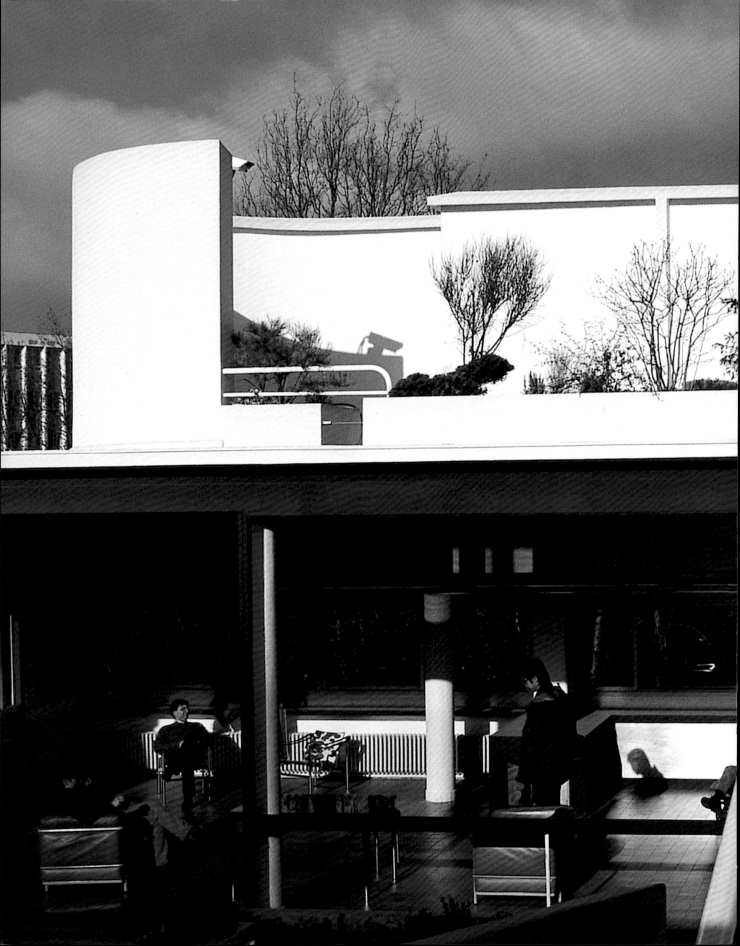

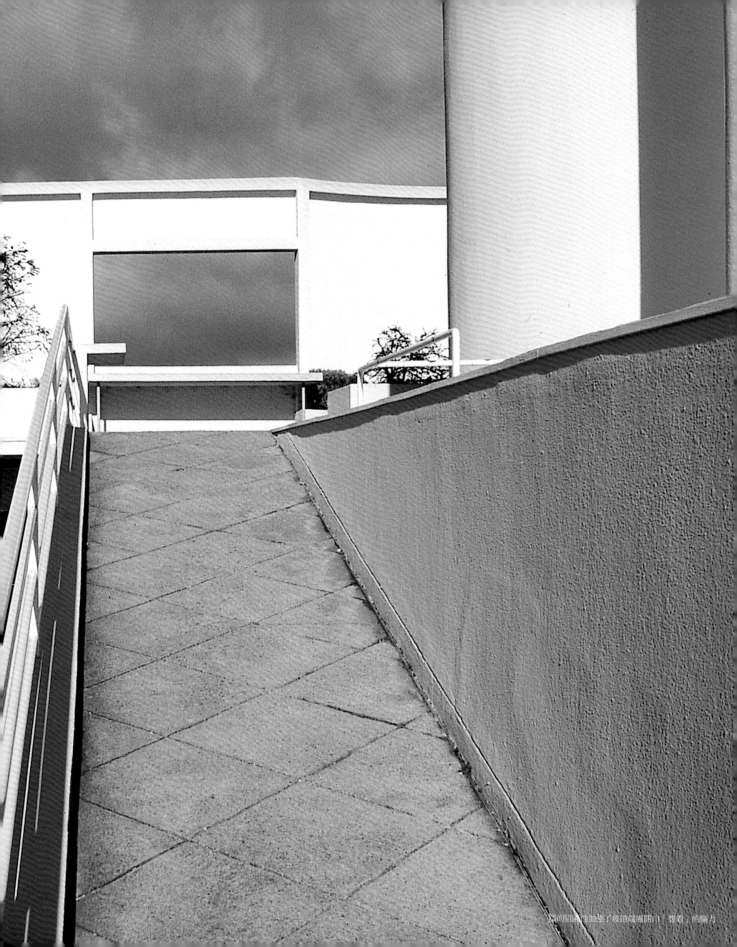

端的阳光特性加強了坡道端處開口「想看」的驅力

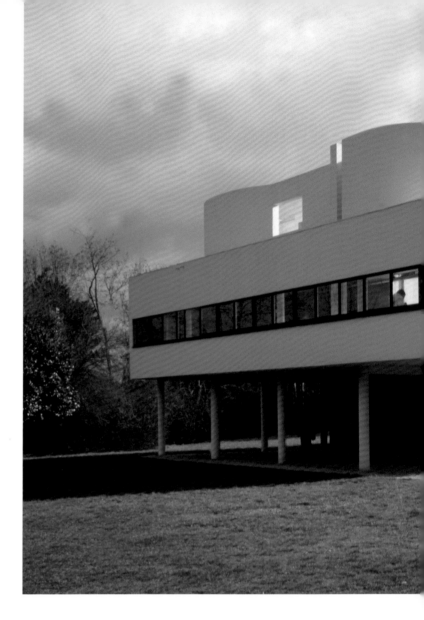

靜態空間，逐漸發展到現代建築的動態而流動的空間，即「空間—時間」交纏構成的概念，在傳統三維空間上增添了人在其中連續遊走而產生的時間差異化因素，因而使建築空間可表現出更多變化而獲得了多元的自由。薩伏伊別墅就是一個「空間—時間」營造的典範：別墅採用開放式的室內空間設計，動態的、非傳統的空間組織形式，尤其使用螺旋形的樓梯和坡道來整合上下層空間；並沒有用豪華的材料、沒有附加的裝飾，純粹由建築的基本構成元素及其新時代材料的可能性，與結構系統的統合來組織和塑造豐富的動態空間，這絕不僅僅是順應了當時窘迫的經濟狀況，而更主要是當時重視功能、強調空間、反對附加裝飾的現代建築設計思想的反映。

薩伏伊別墅在用色上特別純粹，建築的外部顏色完全採用白色，這是一個代表新鮮的、純粹的、簡單和健康的顏色，給人以清新簡約與平實的感覺，而崇尚簡約與樸實精神也是現代主義建築的一大特色。

而在柯比意的建築中，我們還可以看到為加強整體的豐富性所作、富人性化的細部處理，專門對傢俱進行設計和製作：比如，薩伏伊別墅的淋浴間，浴缸邊緣做成具有生物體曲線的寬邊。屋頂花園在設計上使用立體派繪畫和雕塑的表現型態，車庫則採用特殊的交通流線組織的方法，使得車庫和建築物完美結合。

歌德說建築是凝固的音樂，而薩伏伊別墅的室內則更像一個音樂小品。其室內與室外、空間與實體、構想與細部、理性與感性等等都以一個完美的整體展現在我們面前，給人以強烈的感染力，這一切靠的不是古典建築擺脫不了的豪華材料或附加裝飾，而是設計者強烈追求本真的精神、對人的安居問題展現的熱忱及深厚關懷，還有旺盛的創造活力，從中可以深切感到現代建築設計思想所試圖展露出的物質及幾何理性力量——一種樸拙詩意而富有生命力的創造形式。

薩伏伊別墅深刻地體現出現代主義建築所提倡

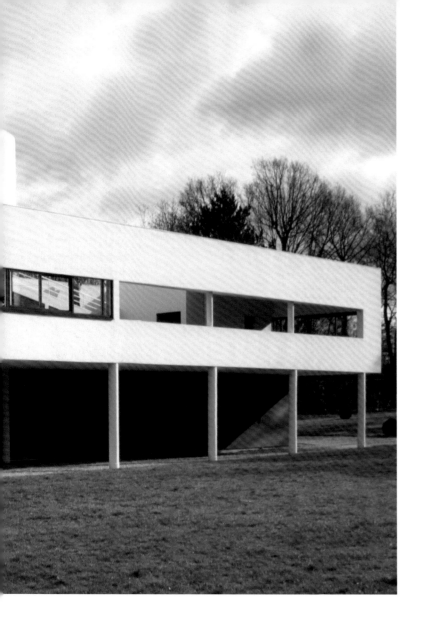

上　地面層的陰影不僅凸顯列柱的獨立性同時剔除下方空間
　　的「可視」，騰起上方盒子量體的飄懸
下　螺旋梯在二樓的樣態施放出十足的動態性空間驅力

的新建築思維——包括形體構成和結構系統的統
一、建築形體和內部功能的配合、建築形象合乎
理性邏輯的可推理辨識性；平面配置在構圖上靈
活均衡而非對稱，內部空間的區劃與不同樓層間
的接合簡潔、形貌純淨，以及在建築藝術中吸取
視覺藝術的新成果等，這些建築設計理念啟發並
影響著無數往後的建築師。即便到了今天，現代
主義追求自由與平民化的烏托邦精神，仍然將迴
盪在二十一世紀裡對於安居的想望之中。

柯比意將這個單純的週末度假別墅案子創造成現
代建築學的一個關鍵性個案。此別墅中的設計可
說是他理性建築概念的最終邏輯化表現，成熟
的建築概念使他能夠在這個草坡上安插進這棟住
宅，住屋本身的量體清楚地懸浮於地面，盤旋在
綠地之上。這些想法在柯比意於1926年的作品庫
克住宅（VILLA COOK）中已初露微光。

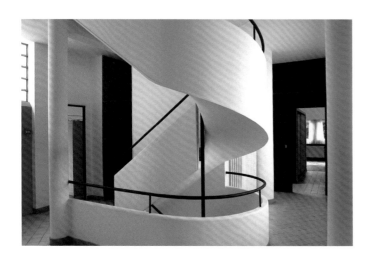

我們都知道柯比意的住宅設計充滿嚴謹的過程，
薩伏伊別墅在經歷了五種不同空間組成的草案之
後，終於有一個整體完善的版本被業主所接受，
他的理性建築的思維得以被清楚而簡單的濃縮在
這個案子裡。「別墅必須沒有毗鄰的限制」，它
必須對四周的天際開放，白色的別墅看起來的確
是飄浮在草地之上，長條帶狀窗口擴大了建築物
本身的寬度，各個面向有支撐結構的柱列，一樓
整體內縮使建築體飄浮空中。而空中花園被一波
起伏的白色牆面半掩，只在別墅的外部顯露出一

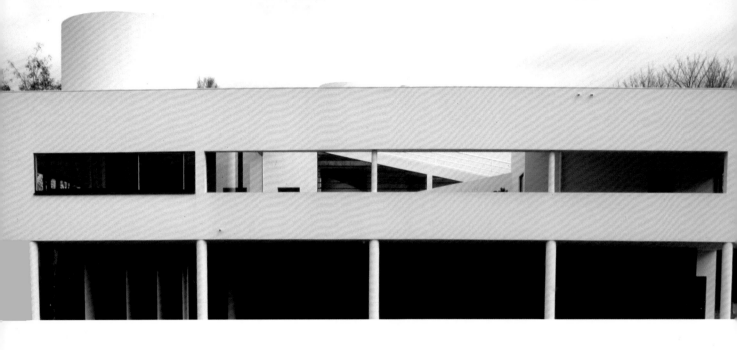

上　前無先例的水平長窗與細長列柱共譜的立面組曲
右　新的三段式立面組曲開啟了立面自由表現的時代到臨

部分。別墅是週末休憩的住所，因此特別強調
了汽車通行的方便性。地面層的開放迴廊被清
楚的組織共構成車道使用，可以允許三輛汽車
的停、駛。車庫的左邊是別墅的入口，垂直的
玻璃牆面，金屬門框被漆黑與陰暗共融，明亮
的大廳與機械製造的瓷磚地板，標準化的洗手
台和螺旋樓梯。入口的氣氛，如同是在恭身迎

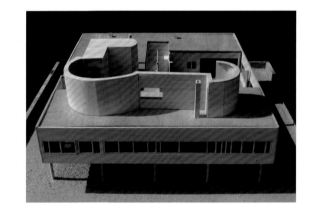

接進入房屋主體前的人。螺旋梯往上就是餐廳與小孩房的轉接處。主臥室的日光浴室上方對著接受陽光
的日光井，鋪著瓷磚的躺椅分離了淋浴空間與睡眠區域。

由於水平長條窗的作用，從外部就可以直接看見往上攀升的坡道。由屋頂的位置看去，空間的連續運動
感被加強了。柯比意另一個更進一步的理念是對於色彩的應用，當時還相當少使用在室內的色彩出現在
房子裡：桃紅色的牆面應用在客廳，茶黃色的小孩房，白灰色的主臥室，以及淡藍色的牆面。這些色彩
的計畫彷彿配合著外部環境空間，而建築物外在的純白色又強調了建築體的人為形象。

二次大戰開始後，薩伏伊別墅的使用頻率減少，漸漸成為一棟廢墟，甚至一度成為德軍存放糧草的倉
庫，直到戰後六〇年代晚期才由法國政府封為國家歷史文物。即使在這種情況之下，同鄰的任何新建築
物對它仍然是一種入侵。薩伏伊別墅是完全獨立存在的，幾乎拒絕其他的東西圍攏靠近；它是獨立、潔

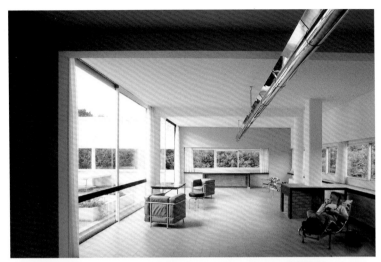

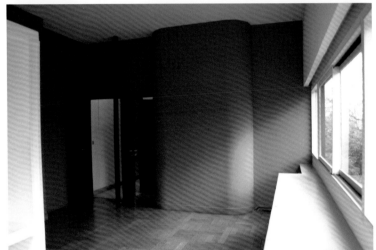

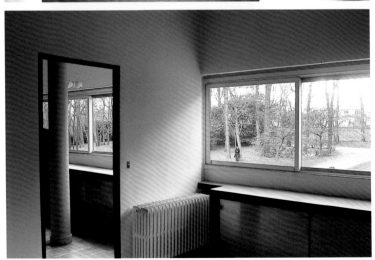

淨且懸浮在空中的神奇建物。它並不完全同意一個房子或住宅在早期只有作為舒適、安全的家庭形象的唯一解釋，住宅形象應該是更為活潑的。

因此，我們可以看見柯比意的勃勃雄心，他試圖解放建築物自身所被賦予的沉重形象，讓綠地從建築體下方滑過，但是彼此之間又不相互干擾，使建築體不是一座自然綠地上的裝置，而是一個水平存在的空間；自然空間與別墅並存，一個是由生物力量塑造的場域，一個則是人為的居住處所。為了讓這個新的觀念被接受，柯比意在文字中將這種想法彙整成新建築的原則論說，這些論說是長期思考及研究的結果。生活原則應用於現代的個體，包含審美和建設性的原則；一般的原則由真相所組成，這些牢固的想法組織成一個為生活所建構的住所，因而新的居住經驗在此別墅中漸漸形成。

柯比意發明了一種對於機械的情感，當你想像別墅的複雜高貴時，你卻意識到建築帶領你進入它自身的空間，而且完全可以如解剖般的連續遊走過上下層之間，你可能會認為對於薩伏伊別墅的了解是因為它的極端單純性，但實際上正方體的建築空間之中卻又充滿多層考量的複雜因素，空間本身是否歡迎來訪者是一回事，重要的是進入的人是否能走入其中充分地使用與感受它。當你走過一堵弧形的玻璃牆面到達入口，你會發現入口並不寬，進到內部大廳後，往螺旋梯向上爬

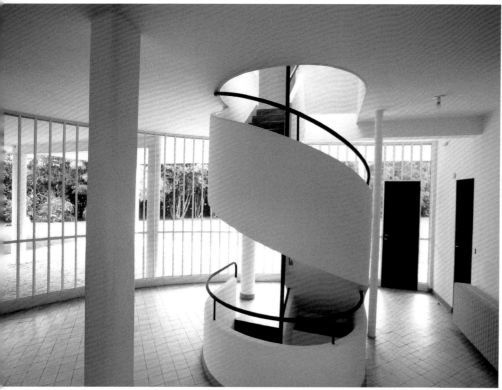

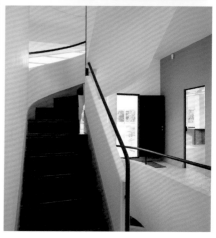

上　螺旋梯施放出無比的迴轉驅力回應著弧形玻璃面
右上　螺旋梯與坡道共同營建出室內空間的動態驅力
右下　螺旋梯內迴切式走道與直線式通道的對比作用增生了空間的豐富性

升，連續的上升路線中灑落的光線來自於最頂層
的光源，因為樓梯相當狹窄，在上升的過程中，
就算是團體進入，依然是單獨、不參與交談的過
程，在向上爬升之中就已經開始體驗空間物質與
人的感知的交纏過程。

在當時或即便是現在，也很難去明確界定別墅的
內部或是外部。窗口的風景彷彿是一張風景相
片，但是又無盡地往左右延伸出去，視野也毫無
阻礙的伸展。建築空間的行走路線是向上的，一
路延伸到屋頂花園，這個如同雕塑一般的結構，
總結了這棟建築的動作；又繼續往下重複行走一
次，就在這來回反覆之中去體會到這棟住宅的神
奇。這棟別墅是美麗的嗎？這棟建築物是實用的

嗎？柯比意累積長年研究的體悟，將這些論據的
邏輯結果反映到這個對象物上，毫不浪費地將之
設計成一棟適合居住的住宅空間，同時也讓人難
以忽視它在美學上的成功，機械式的美學，絲毫
不浪費也不增加多餘的物件。

1920年代，柯比意就已經為他日後長期新建築學
的角色做了充分的準備，就像是一本書先訂定好
各個章節一般的充分。在1929年的出版中，精采
的照片和關鍵性的建築觀念已帶給世人深刻的印
象。在柯比意早期的歲月中，始終致力朝向釐清
自我想法；戰後的歲月則是另一個起點，是開發
實現理念的時機，此時柯比意已經能看見足以影
響全球性建築現實層面的概念。

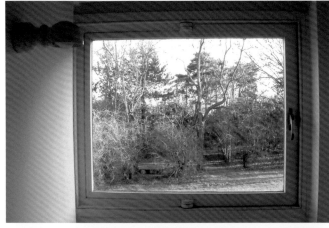

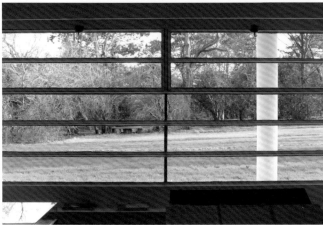

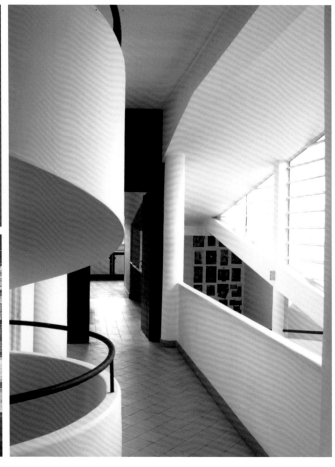

左排上　分隔窗的框景作用
左排中　水平分隔條的延伸作用
左排下　廚房儲櫃牆開口對應著水平開窗的高度
右排上　螺旋梯封邊牆上方的漆黑鋼管維持與牆體最少的接觸
右排下　與牆共同構的R.C.桌體

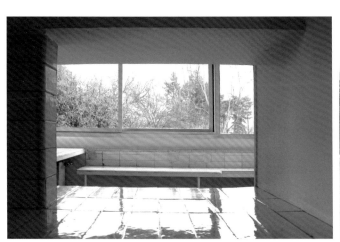

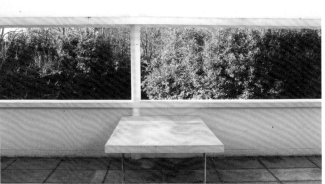

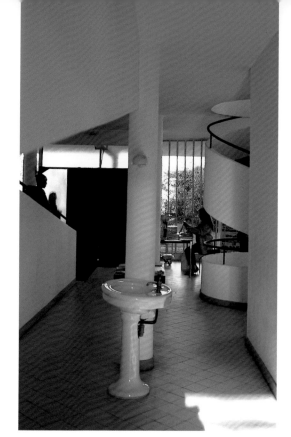

一樓連接工作區走道上的工業量產的盥洗盆

現代建築學成為時代中一種不可避免的進步象徵，也成為另一個主要的流派區別。反對者傾向在鋼筋混凝土建築的國際樣式中作批判，但是歷史的運作並不是單就個體而言，而是在斷裂中經由隱藏的細節連接成看不見的脈絡，彼此疊加而釀生轉變。1927年到1928年一起聚集在斯圖加特和在拉薩拉茲（LA SARRAZ）的建築師，都有著各自不同的思想，以及對傳統建築的批判態度；這個工作需要從古典建築型構中去衍生出新的概念。在1928至1933年期間，柯比意建築思想中的別墅建築對現代建築師有著驚人的影響力，這個影響更遍及全世界，也變成一種新思想體系的投射及嬗變的象徵力量。

薩伏伊別墅雖然在歷史上佔有一席光彩之地，但其能存留至今的歷程實際上卻是相當辛苦。它不僅經歷二次大戰期間被佔據的處境，1950年代期間亦處在即將崩解的狀態；戰後經由柯比意本人全力的投入搶救，才說服政府將之保留為國家財產。然而直至他本人死後薩伏伊別墅才整修成為一個重要的國家紀念建築。

柯比意的想法和建築模式造就新式工法，以及充滿理性邏輯的獨特語彙，他創造了他自己的建築語言及建築歷史。由透明的玻璃牆面和強烈的陰影撐起這棟建築，在太陽之下建構在風景之中，被穿透又被包覆在建物裡。內部空間的色彩彷彿回應著大自然的顏色基調而定位，藍天綠地及土地的顏色，被拉進極度理性的環境中，白色的主體是人為理性作為自然世界顏色變幻的背景象徵，將人的住宅引進一個機械性效率的建築儀式之中。

汽車的使用區域通過最底層的一側。車庫和傭人的空間在一樓，主要的生活空間由一座旋轉樓梯向上連接，一個獨立的水盆放在進入主要空間前的一樓，在上到這個空間之前洗滌雙手的洗手盆是工業量產品。而主人使用的路線是由坡道連接而成，貫穿整棟建築的脊椎。柯比意提到這個特殊的建築步行空間，不僅創造空間新的步行經驗感受，也強調了水平空間彼此穿接以及與外圍景象連接的特殊動態性，而這行動方式是悠閒的，與建築本身的構成形式邏輯一致。橫向切開的窗則提出了一個強烈的水平抽象型態。

餐廳、浴室以及廚房被重新編組，因為水平長帶窗的形貌一致，由外立面看來幾乎是相同的；而內部部分牆面則上了不同的色彩，除了區別空間之外，也暗示了某些空間需求上的屬性。建築師自己的描述中提到，什麼樣的住宅適合夏天？綠草如茵的大地，簡潔的箱形房屋盤旋在空氣之中，居住者俯瞰美好的遠方景色；這即是在城市中設置一座如農村般美好的居住空間。在生活起居之間通過四面八方的長條窗，將景致一覽無遺，則是一種悠閒生活狀態的實現。

1928年，柯比意接觸了薩伏伊別墅，他極端清晰的將他的建築語彙邏輯化，擁有很好的計畫，並且有心完成他的原則。他打開住宅的邊界面，以一種新的形式來對應風景。對於薩伏伊別墅，他的預設就是讓它成為一棟夏天居住的住宅，可以容納主人的需求。汽車、客房、傭人空間，柯比意幾乎將它推向一般人可接受的極限邊界。

柯比意對於這樣住屋的空間研究和想法在1928年的秋天和1929年的春天之間，已然成形；1928年9月，他建構了一系列的透視和草圖，草圖中顯示車道在住宅的一側，而道路則在另外一側。這張透視圖畫出一個理性的住宅設計構想，重點是水平性、承重的柱列和彎曲的玻璃門廊。而屋頂的形狀與方形的結構關係分開，並且具有實際的使用功能，與臥室和日光浴室全部一起包含在懸浮的方盒中。然而客戶希望減少經費，因此，在

11月上旬，柯比意試驗了一個比原先計畫更加緊湊的版本：坡道的出現減少了材料，但是在空間中卻也造成了區域的減退並且被迫放棄了整體的對稱。柯比意收回最原先的想法，但是空間的流動性依然是重要課題，動線使得坡道不容忽視，地面層的元素都是被使用的功能，而二樓以上的樓層是生活實質的空間，非對稱的空間也是為因應使用需求，這棟建物的理性層面相當嚴謹，但是並不是冰冷的機械形式，而是人類生活需求的精準計算後的呈現。

薩伏伊別墅的設計流程和其他住屋的設計過程顯現出柯比意設法將不同種類的建築形式接合，試著從中尋找一種語言法則。薩伏伊別墅的設計是一條在規則中開闢問題的路線，但那條連接空間強度遞變的線和對稱與非對稱之間的關係是兩兩相繫的。這些新的組合實踐了「新建築五項要點」，薩伏伊別墅從中對應出這五點，結合這些新建築的概念並將之詳盡地呈現在此棟住宅之中。

在薩伏伊別墅中量體被高舉在風景之上，開闢出汽車的使用空間，強調主要動線軸同時對應出附屬動線的不容忽視，形成兩者之間對應的驚人張力；隱藏支撐柱，使水平結構形成一種盤旋運動般的去重力形象的作用。主要的步行路線被戲劇化的分開成樓梯及坡道；在坡道上每一步的前進都感受到在改變中的空間屬性，視線也隨之不同。

由於玻璃在一樓包圍住建物下方，使光線能透過這層透明牆面充分送進一樓退縮的大廳；建築物長期處在光影的神奇變化之中，觀看它的同時我們感覺到流動性，我們的精神被激盪。光線在室內外流竄。透過征服技術與材料，柯比意悄悄的釀生了建築學的新觀念，顯露出的是建築師設計出來使身體行動與目光通過的空間維度，而時間和色彩的維度都彼此疊合而擴張。

在一個空間中，色彩的表現是相當困難的工作，時常因為顏色而破壞內在物的屬性：一些部分應該是往前伸展的，其他部份則為後退的，在掌握與拿捏之間是一件困難的工作。柯比意將光解釋為一種人為授與牆面的光度，溫暖的顏色出現在陰涼的區域，帶來內部溫度感知的平衡。

色彩的使用與光線的變化一起被體驗，從最底層開始，圓弧形的玻璃讓光從其中穿透，中央白色大廳的瓷磚地面以及水槽安置其中，上升的坡道和螺旋梯一起以直交的相對位置面對著主要入口，如同雕刻般的螺旋梯經由位置與相對的方向關係，而在位階與實質上都定位成次要通道。金屬扶手被漆成黑色，由坡道往上，穿過門進入臥室，首先看到的是藍色的牆面，地面是淺黃色。柯比意利用顏色對應自然環境的色彩基調，引入與自然環境對應協調的新維度。

從薩伏伊別墅中，我們可以看到柯比意一連串的想法，以及至1931年以來連續性的變革。各個構成部分的衝突協調最終得以朝向統合共存、呈最佳的元素存在序階。即便你不贊同其建築形式，卻同樣能經由你的理性邏輯與身體感官的綜合，閱讀出這個空間的構成與統合的作用，不僅展現

出秩序的力量同時也帶給感官差異的豐富性。這種新建築的語言形式為現代建築開啟了新的可能疆界。這棟別墅空間構成細節的直接顯現幾乎明顯地暗示了有什麼必然的因素讓它可以如此原始不修飾地呈現，但同時闡明必須處理與自然的相對性問題，以及新式建築的重要概念。

柯比意大量閱讀的習慣也影響了他部分的想法，某些事件的重要性就像是旅行一般，從環境中索取他所需，以作為一種建築設計時的觀念模型。他也從計畫中去實踐，安排共同空間中對象物之間的和諧，瓶子、吉他、管子、水杯，平直或彎曲的線條，沒有特定代號和秩序，作為一種潛在的設計能力練習。這個訓練在往後仍持續的延續，延伸到建築之中——線性和彎曲的結構被顯現在阿爾及爾或里約熱內盧的構想案中，利用峽谷將建築物突出至海上，緊湊的細胞結構明確地表現在公寓之間。

在巴黎近郊這棟水平構造的薩伏伊別墅是在理性及自由之間的研究實驗，如同緊挨街道的房屋所有者希望以一種精確的方式使他在房子內的活動不從外部直接被看見，柯比意利用純熟的技術特意拉出一段距離，明顯表達出建築物的需求。他並在這個空間中放入這棟建築的個性，以建築體佔領了這個空間，非以實體去充滿，而是讓建物的張力在整個場域中流動。他所具備的強而有力的形式包含在上升的正方體、連續橫跨的水平分割，都與建築物所能想像的極限幾乎相符。固定的形貌消失了，地板也出現斜坡，不再是永恆的水平，牆壁也讓步給使用者，不再以結構作用自居，膨脹與拉扯之間都是自由的形式。

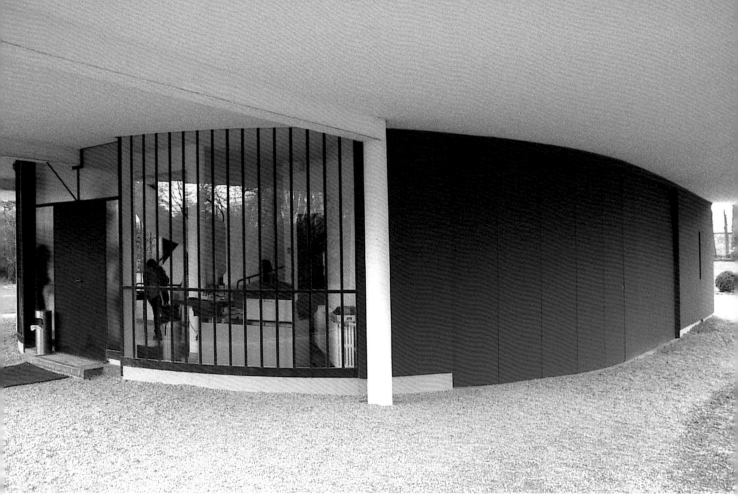

地面層隨車道成其特有弧形的曲面牆

正方體是堅硬的房屋形象，但下方一樓的玻璃門廊卻溶化了重量感，以曲線畫出一條車徑，表明了車庫的路線。彎曲的牆面是主要的界定元件，柱列內縮，上方的正方體完全漂浮，造型極端理性又不可思議。進入內部大廳，被加進了相當經濟性的工業大量產製品：一張固定的桌子跟洗手水槽，而兩盞燈對稱地安放在門的附近。這個簡單的秩序又被雕塑般的樓梯、坡道、牆面的彎曲、光線的介入再度活化，並創造出內部的流動性。而二樓空間完全被充分利用，主要動線由坡道所控制，由一樓延伸到屋頂花園，這段路線從牆面的曲線穿越出去，被擁抱在日光之中。

這棟建築物的神奇是理性鎮定的，客廳的寬裕在心理作用上倍增為一種舒適性，坡道的出現也引起住宅建築的突破與新可能性，並且研究出另一種屋頂利用的模式與看法。薩伏伊別墅的建築魅力在於體會顧客需求之後的創新，從不可能的神奇構想中尋求一個新的建築模式，各個元素與空間之間已經不再是必然互存的，它們可以獨立存在，因應著需求而出現，卻同時在差異中邁向不可思議的統合。

3 新建築語彙運用的實例

除了新建築的五項要點之外，薩伏伊別墅同時開創建築諸多新構成的實踐可能與觀念的孕生，以回應新技術帶來的新環境問題。在《邁向新建築》（TOWARD A NEW ARCHITURE）一書中柯比意提到：「我們應該盡全力去建立一套標準以面對居所完善化的問題，……這套標準的建立包括了徹底省視每個合理及實務上的可能性，從其中聚結可回應適切功能使用的構成基型，並經由最低限的人力、物力、形式、顏色等資源以達到最高效能的獲得。」在新環境衝擊議題的開創性上，汽車這種新時代交通工具同樣開創性地被納入建築物整體構成的統合之中，不僅停車空間被納入地面平面區劃內，車的行徑路線也與柱列的位置、地面層室內、門廳的形狀與內外分界牆的材料、懸浮盒子的形象與整體理念的實踐等等因素相互扣合，這也闡明了柯比意所謂「建築是棲居的機器」的內涵關係，也就是——建築空間部分與部分之間的構成關係就如同一部高效能機器的部分與部分之間的組成那樣的精密，應該沒有任何無用或裝飾的多餘部分，並經由這等組成關係發揮棲居機器最大效能。

柯比意對薩伏伊別墅充滿著想望期待，它不只是一棟郊外的度假住屋，因為它的空間構成根植於清晰的語法邏輯，摒除了地域文化與歷史情感因素的糾纏，並且使用全球皆可取得與使用的鋼筋混凝土、磚牆、灰泥與玻璃的混搭，剔除了地域性材料與工法的限制，同時可適切地回應住屋所面臨的自然物理環境，諸如地理形態、天空、陽光、氣流甚至視野等等。這種建築語彙的特色除了上述提及的屬性之外，再加上室內壁材與地板材料的表面質紋，及大小配比的型態與相似法則下產製的傢俱搭配，不只是回應「形隨機能」而生的法則，同時並沒有忽略感官感知的感性回應。棄絕感官感性面的考量似乎是現代主義建築背負的黑鍋，但是時至二十一世紀的今日，二十世紀現代主義諸先行者的建築語言、思想理念與他們實際完成的範例，仍在繼續影響新世紀棲居場的建築，甚至顯露某些觸及人類住所基本屬性的探索與對應的建築語言及氛圍釀生的難以超越性。這些先行者們的建築，並沒有忽視人的感官感知面向相關議題的回應，至於難以言明的氣氛凝塑更不可能被他們遺棄。

柯比意深信薩伏伊別墅新建築語言的形式，可運用至大部分人類的棲息場所展露它的實質功效，而他本人確實也在非歐洲的兩個實際完成案子中，証明了它的新建築語言轉移在不同的地方同樣可實踐。這兩個建築案的第一個是在南美洲的阿根廷，此案興建過程中，柯比意的事務所並沒有參與現場工地的監造，卻能依圖施工完成至二十一世界的今日仍適於居家使用，足堪証明這種以理性思維邏輯為主幹的建築空間構成的明晰性。

拉普拉塔‧柯拉闕醫師住宅
HOUSE FOR DR.CURRUTCHET

地點／阿根廷 LA PLATA
年代／1949年

1949年完成的拉普拉塔‧柯拉闕醫師住宅，由於基地位於臨街及後方的公園，兩側比鄰其他建物，機能將私人診所與住家共置，使得此建築只剩下朝公園、可取得較好視覺景觀的方向，卻又須避開北向烈陽、阻擋街道行人的目光，同時適切劃分診所與住家空間，此時新建築語言中的水平長窗並不適於基地的視覺條件的現實，因此替換以長方形的遮陽格柵板，與建築立面分隔約30公分間距，其餘四項新建築語言與坡道和梯的並置，依然發揮其驚人功效：

自由柱列 |
基地長向兩邊鄰地界的柱子因與街道交接的斜角及樓層尺度的關係而改變柱間距，其餘皆維持格子狀模矩；因樓層需要分別連續重複至二、三、四樓，維持相同位置，並沒有產生薩伏伊別墅部分二樓柱子移位的問題。在中庭挑高空間內，有六根獨立柱維持二樓高的裸露柱身，與挑高空庭處的樹幹相對應。

自由平面 |
除了臨地界與界定空庭邊界的牆位置維持不變外，

拉普拉塔‧柯拉闕醫師住宅
（© F.L.C. / ADAGP, PARIS. 2012）

其餘的部分分隔牆位置皆因每個樓層單元空間的需要而移動位置，充分地發揮自由柱列所帶給平面自由的可變性。

水平長窗 |
水平長窗在此案中被捨棄，取代以另因應當地物理環境與鄰旁視覺需要的因素而創新的鋼筋混凝土格子遮陽板。

自由立面 |
主要開窗面朝向北向的公園，次開窗面朝向南面的挑高中庭，北向的受陽面設置大面積開窗，外附加格子狀鋼筋混凝土遮陽板，以因應當地的物理環境與周鄰現況。

屋頂花園 |
臨街二樓高量體的屋頂成為後段住家單元的屋頂休憩平台暨植栽花園區。

坡道與梯 |
坡道與樓梯共置於同一建物內，卻清楚地各司其職。坡道不僅將看診病人經由兩段坡道送至臨街二樓的看診區，同時兩段坡道的交接平台也是進入後段住家的入口外門廳，與坡道錯位的樓梯，是位於後段二至四樓的住家單元唯一的垂直通道元件。坡道與樓梯的關係展現了組合的奇特功效，完全不同於薩伏伊別墅的組合關係，與在平面區劃上的作用。

蕭德罕住宅
VILLA SHODHAN

地點／印度 GUJERAT
年代／1956年

第二個範例是薩伏伊別墅在亞洲熱帶區的兄弟版——1956年在印度完成的蕭德罕（SHODHAN）住

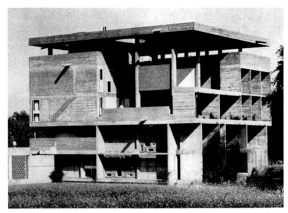

蕭德罕住宅（© F.L.C. / ADAGP, PARIS, 2012）

宅，充分地展露這種創新理性語言變應能力的驚異
與有效。

自由柱列 |
長方形斷面的板形柱列從地面層至五樓放空平台
層，都維持在相同位置。東西方向的柱間距有兩
種，較小的間距是順應坡道的寬度而定，用來支撐
坡道及上方局部的屋頂重。南北向柱間距大於東西
向的柱間距，適切地回應了長方形扁平柱的長邊方
向。

自由平面 |
一至五樓的平面區劃皆因各樓層的需要，變換其單
元空間之間交界牆的位置。二樓房間衛浴部分的曲
線體與五樓水塔的曲線體空間更凸顯他們與上或下
樓層相同位置上分界牆的差異，適足地顯露每個樓
層單元空間配置劃分的自由。

自由立面 |
東南面向清楚地顯露了立面表現的極大自由度，三
樓半高的坡道包覆外牆是唯一由上而下直至地面的
垂直元件。其右側的立面牆由一至三樓朝內退縮的
位置，逐樓向外凸出，阻斷此部分牆面與地面相接
的垂直連續性，呈現出分層懸浮的形象；至於左側
牆面以同樣的方式呈現如右側牆的形象，同時在三
與四樓鄰接垂直坡道牆的部分，刻意將實牆挖除，
並將玻璃牆面朝內退縮，弱化了與垂直牆體的接合

關係，此舉更加強化三樓與四樓立面的量體獨立
性，徹底表明與垂直向的無關聯。

水平長窗 |
水平長帶窗在此住屋面形的開口上，並非是主要的
表現元素，但是卻產生另一種視覺認知作用。位於
東南角落三樓處的水平帶開口，與北向角落二樓的
水平帶開口，將上下樓在這些部分的連接性完全截
斷，加強了開口之上部分量體的懸浮形象。

屋頂花園 |
三樓西北向垂直暨水平雙向隔柵遮陽板提供了適量
的植栽槽，另外在三、四、五樓各有面積不小的休
憩平台可作為屋頂菜園之用。這些平台配合由二至
五樓不同位置、面積也不同的無樓板虛空間彼此搭
配，提供每個室內單元空間都能獲得適足量的間接
自然光照，與可相互連通的通風氣流，適切地回應
了印度溼熱與烈陽天候的地理環境特徵。

坡道與梯 | 坡道與主要直通樓梯以約略大於4公尺
的間距，與坡道的長向邊齊平配置，由一至三樓服
務主要的居室空間單元。其餘次要樓梯皆為服務個別
房間的私密便捷需要而設置，滿足了生活便捷與以
漫步遊走為休閒活動的雙重需求。

自薩伏伊別墅之後將新建築的五項語彙加上坡道與
樓梯共置的住宅案僅上述兩棟，但是柯比意始終是
自己理念信仰的實踐者，持續將新語彙發展的可能
性展露於其他非單一住宅的建物之中，以下將例舉
並簡述這些完成的與未建的設計案，依年期的發展
簡述如下：

艾哈邁達巴德紡織協會大廈
THE HEADQUARTERS OF THE
WOOL WEAVER'S ASSOCIATION

地點／印度GUJERAT
年代／1956年

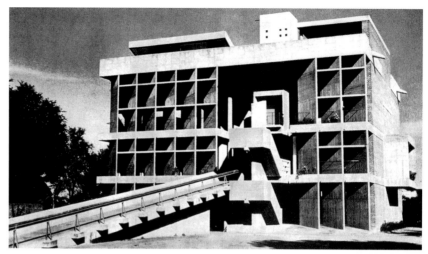

艾哈邁達巴德紡織協會大廈（© F.L.C. / ADAGP, PARIS, 2012）

自由柱列｜

十根柱子、兩道R.C.剪力牆（位於平面幾何中心）以及南與北向的磚砌承重牆構成主要結構支撐件，由一樓直貫四樓開放平台區，柱列皆未移動其位置，除了三樓挑高至四樓開放的議事廳內剔除掉兩根柱子，以提供無阻擋的大面積之需，每個樓層的柱子都維持與牆體分離的狀態。

自由平面｜

一至三樓的隔間牆都相對地形成每個樓層上位置的差異，即便是在一、二、三樓各自由兩道曲面牆圍塑成的廁所空間，仍舊改變牆體的位置。至於在二、三樓中間偏東位置上的廁所管道間，則維持相同位置至地面層。

自由立面｜

南北兩向磚造剪力牆僅有南向二樓牆中間位置的兩間秘書室，開了一座由樓板至上層樓板的懸凸近2公尺的R.C.方框遮陽暨花槽空間的窗口，除此之外這兩道牆再無任何開口。東向立面於一、二樓辦公室位置上設置全面玻璃窗，其餘門廳暨開放空間皆無設置玻璃窗，維持開放通風狀態。東向正交格子遮陽柵板完全與主體分隔獨立，深約1公尺。

屋頂花園｜

議事廳屋頂的植栽鋪面在此完全作為隔熱之用，其餘臨牆邊的植草槽則提供安全阻隔與觀賞雙重作用。

坡道與梯｜

坡道由地面層連通主要辦公層的二樓。主要垂直梯由地面層連通二、三樓，平行坡道配置兩個元件彼此緊貼，並於端點相連結。連通四樓平台的樓梯由另一支在三樓的獨立梯提供。

阿姆達貝博物館
MUSEUM AT AHMEDABAD

地點／印度AHMEDABAD
年代／1954-1957年

自由柱列｜

六十四根圓柱由地面直通屋頂板，並未改變位置與數量，地面層十五個柱間單元作為儲藏辦公之用。二樓裸露的柱列不利於展覽空間流動順暢需求的滿足。

自由立面｜

建物四周外牆為雙層磚造，中間留有空隙作為隔熱截水之用，並與結構柱維持約60公分的間距。朝內中庭的雙層磚牆將柱子包覆其中，並在交角柱腳處每道牆柱間距之間的部分替換以垂直柵條式的開窗

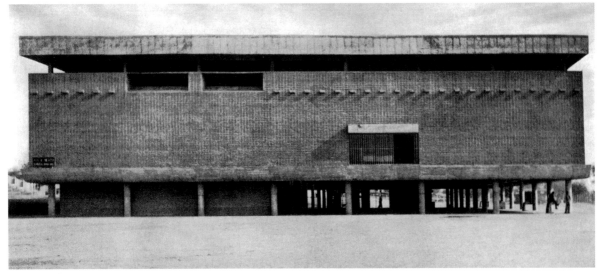

阿姆達貝博物館（© F.L.C. / ADAGP, Paris. 2012）

立面，同時朝室外廣場四向立面第三個柱間距上也設置一扇垂直柵條式開窗，對比出實牆的非結構性。

自由平面 |
一、二樓朝戶外廣場面向牆位的差異，明顯地宣告牆體的非承重構件與牆位置選擇的自由度。

水平長窗 |
圍塑建物室內空間的臨戶外牆面與屋頂板呈現全面性分離的狀態，完全歸功於環繞四周的水平長帶開口。

屋頂花園 |
水平長帶開口分隔的懸浮屋頂，在設計的原始用途是作為覆土的灌木植栽地，以降低屋頂的吸熱。

坡道與梯 |
坡道位於內庭與牆面平行放置，成為連通二樓展場的主要通道。樓梯與之相距約10公尺，並呈平行配置關係，儼然成為附帶性的垂直元件。西向立面玻璃窗的設置與東向相同，門廳與開放空間則維持無玻璃窗的狀態。與玻璃窗面完全分離的R.C.遮陽格柵構造物較東向深，九片垂直板以與西向夾135度的角度，加上懸凸2公尺的深度，將西向烈陽完全避除，適切地回應了旁遮省的天候與緯度。

自由柱列 |
四十九根柱子由地面直通屋頂板，數量與位置維持不變，大部分柱子斷面為圓形，少數與牆面重疊者為正方形斷面，其中十三根柱子依不同樓層間與牆附著關係而改變其斷面形狀。

自由平面 |
一至三樓皆因機能區劃的不同而改變其隔間牆位置，在不同樓層重複位置的牆體僅為少數（它們仍舊不是承重牆）。位於幾何中心位置的門廳維持視覺上可視的兩根柱子，並隨樓高而擴張其邊界，自然地成為空間位階最高的部分。

自由立面 |
地面層十六根柱子維持在室內隔間牆之外，在主入口方向上營造出撐托起上方長方量體的形象，其

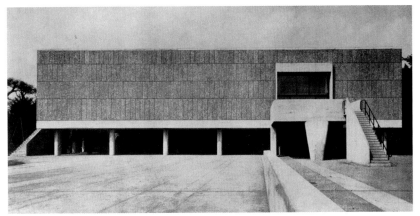

東京國立西洋美術館（© F.L.C. / ADAGP, PARIS, 2012）

餘臨室外部分的外牆實體元件是細扁長R.C.板，以不等間距配置，同樣截斷上方量體重力連續下傳的形象，讓整個二樓以上的長方密實體呈現懸浮的形象。每道外牆都開了一扇同樣柱間寬度與高度的開窗口，減輕了每個方向的密實感。

屋頂花園 |
屋頂除了臨外牆邊環繞一周的花槽之外，其餘的一半空間皆為採光天窗凸出構造物占據，並非作為觀賞用的屋頂花園。

坡道與梯 |
坡道位於挑高門廳邊，提供漫遊空間最佳的場所（可以獲得高度、深度與視角位置的變化），加上主要垂直通梯皆不利於由門廳可直接通達，坡道自然成為參觀群眾的主要垂直通道工具。樓梯大都是服務館內人員之用。

在這個實際建案中，柯比意將維修管道空間與人工照明燈具及部份自然光照空間統合成一個懸吊在屋頂板下方的盒子，宛如在室內從事另一種立體派的雕塑。

香地葛高等法院
PUNJAB AND HARYANA HIGH COURT

地點／印度PUNJAB省CHANDIGARH
年代／1950-1965年

自由柱列 |
所有柱子由地面直通短向斷面，形狀仿如飛鳥展翅狀的屋頂；位於挑高開放式入口門廳的十五根柱子，分別組成三道巨大尺度的柱牆合成體，這些顯著的開創性原件毫不遲疑地錨定大廳所在。坡道的支撐柱與牆體共構，經由牆上不規則曲面形的挖除，稍能辨識柱子的位置，同樣組成了一個創造性的組合元件，成為大廳上的視覺焦點。支撐法院分庭空間的柱子皆與牆體連結，提供無獨立柱干擾的淨空平面。共用的辦公空間、大廳後方的敞廳及餐廳則由獨立柱列支撐。

自由平面 |
柱列的模矩是依循空間使用單元的需要與配置而確定其模矩形式，最主要的尺度參考來自於大小法庭暨法官辦公室，圖書室的模矩則是延續大法庭的尺度。上述空間都維持挑高的尺度，隔間牆由一樓直通二樓屋頂板，三樓全數屬於內部使用，所以隔間牆的位置與一及二樓有明顯差異。陽傘式屋頂下方的半開放式平台，則是透通性最大的樓層。

自由立面 |
法院長條形主量體的西北及西南立面都架設了不同尺寸分隔的框格型遮陽構造物。敞廳、餐庭、圖書室等附屬空間的東南及西南向同樣加設上述不同的遮陽構造物，遮陽板後方的建物立面大多為不同尺寸分割的玻璃窗面。主建物兩側短向立面及圖書室側向立面皆為柱牆同體的密實面，長向與短向面形成強烈對比。

屋頂花園 |
大面積的屋頂露台成為休憩平台，植栽花台夾雜其間，可眺望遠處喜馬拉雅山。

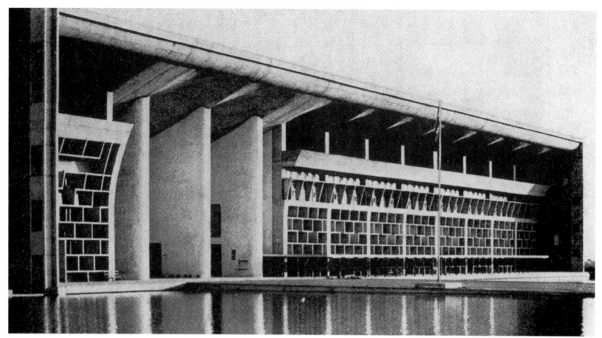

香地葛高等法院（© F.L.C. / ADAGP. Paris. 2012）

坡道與梯 |

坡道在此案以長向平行法庭主量體的長向，並錨定與附屬量體的交界，執行強烈的分界作用。主要樓梯與坡道呈直角配置，放置在連接法庭的直線通道的兩端發揮了協調聯合的放大功效。

香地葛議會廳
THE ASSEMBLY BUILDING

地點／印度PUNJAB省CHANDIGARH
年代／1957-1961年

自由柱列 |

除了東南向主入口半戶外門廳與牆體共構的柱子之外，其餘柱子都與隔間牆維持分離狀態。二樓東北向上議會專屬空間室內中央整排柱列被移除，以獲得較大跨距的使用需要。大多數的柱子維持精確的模矩尺度，除了鄰近雙曲面形議事廳的柱子，為了支撐議事廳週邊環狀屋頂調整位置而偏移原有的模矩。支撐入口主門廳曲面屋頂的相同細長板柱牆，維持特殊的柱間距，與其他柱間模矩不直接關聯。

自由平面 |

這個仿如柱列宮殿的挑高室內，弧形牆體的元件，以及下議院議事廳圍合室內的牆，與挑高方錐形屋頂牆面位置呈45度角的錯位關係，這些特有配置都顯露出牆位選擇的自由性。

香地葛議會廳（© F.L.C. / ADAGP. Paris. 2012）

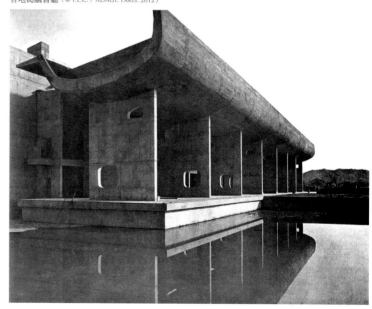

自由立面 |

每向立面除了玻璃窗面之外，都附加了獨立支撐的遮陽構造物，除了東南主入口立面方向上方的曲面形遮陽頂之外，其餘方向皆為垂直水平雙向格柵遮陽板，西南與西北向遮陽板的垂直件與立面成45度交角，以排除西南、西與西北向的烈陽。

屋頂花園 |

主要空間的屋頂部份大都是休憩觀景平台，可遠眺喜馬拉雅山的綿延山巒。

坡道與梯 |

挑高室內的主要連通二樓的垂直通道梯，皆為服務上下議院議事廳之用。坡道與梯都平行於東南—西北軸向，坡道的二樓停留平台位於下議院議事廳邊角；樓梯的二樓停留平台接近上議院議事廳二樓座位區的中間。坡道專屬於下議事廳院之用，樓梯與電梯則服務上議院二樓，彼此獨立互不相干。

秘書處部會大樓
THE SECRETARIAR BUILDING

地點／印度PUNJAB省CHANDIGARH
年代／1950-1965年

自由柱列 |

接近地面的兩個樓層的一半部分的短向柱間距，是一般樓層柱間距的兩倍，其餘部分都是相同斷面的柱子，一直通達屋頂層。

自由平面 |

廁所單元與樓梯局部曲面牆位置的移動，不經意地顯露牆位置的可自由變動性。

自由立面 |

附著於建物長向玻璃面的水平—垂直重複格柵遮陽構造物，以及局部格子單元變化的通透遮陽板，與密實牆體開小方洞的坡道體，形成強烈的密實與通透的對比。格柵構造與密實的短向牆的分隔縫，表明遮陽板的非結構承載體的屬性。

屋頂花園 |

充滿各種凸出設施的屋頂，還設置了一處由坡道通達的休憩空間，加上錯置其間的植栽區，使得屋頂成為一處宜人的戶外交流場所，並可經由懸空休憩空間長向面的玻璃開窗，形成的相對長條帶狀的玻璃窗面，瀏覽遠處綿延的喜馬拉雅山山巒。

坡道與梯 |

兩座坡道在相對的長向面凸出於主要量體之外，並被實體牆包覆僅剩依坡度而平行遞升的小方形開口，形成坡道空間的封閉性，加上在一般樓層配置了六座樓梯，彼此相距約40公尺，就室內任何一處

秘書處部會大樓（© F.L.C. / ADAGP, PARIS, 2012）

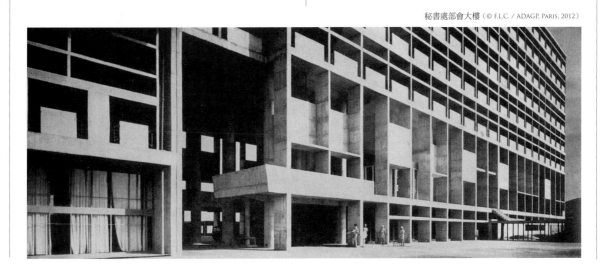

而言，樓梯都位於適宜的距離之內，使得坡道成為輔助性的垂直通道。

弗米尼青年文化活動中心
THE FIRMINY CULTURAL CENTRE

地點／法國FIRMINY
年代／1955-1965年

自由柱列 |

斷面扁長比例的長方形柱，依X軸及Y軸不同的三個間距複製於三個樓層，並於三樓近中央的三個柱間距寬的區廓上，拿掉中間四根柱子，成為長向近23公尺，短向接近20公尺的大跨距階梯式多功能空間。地面層接近二分之一長的面積維持開放，只見裸露的柱群。

自由平面 |

只有地面層裸柱區廓出現曲面形隔間牆，其餘部分皆依需要，分成大小不一的社區教學活動空間單元，平行於短向的隔間牆在二及三樓的部份，大多皆維持相同位置。平行於長向的走道空間在二樓及三樓內，不僅位置不同，寬度的差別足以分辨出不同的樓層。

自由立面 |

東向立面垂直柱單元由地面直立至屋頂，柱與柱間由不等間距的R.C.垂直分割薄板與玻璃牆填充；西向立面的三樓與二樓開口部分重複東西向立面的型態。西向立面一樓裸柱的部分與其餘部分的共成立面，由於二樓立面將柱與牆連成一體，在視覺上截斷了柱的垂直連續下傳重力的形象認知，造成二樓以上的量體釀生出被懸架於空中的形象。

水平長窗 |

東向立面二與三樓水平長條開窗，由於分隔柱皆維持相同位置，同時連通至地面層，弱化了水平長帶窗的連續形象。西向水平長帶窗由於屋頂樑板形成的連續實體長條帶，與二樓大部分由實體面構成的長條帶，對比出開窗的連續形象。

坡道與梯 |

坡道平行於建物長向，可將民眾快速且大量地帶向二樓，同時看見長向立面重複單元的積聚作用。走向與坡道垂直的室內梯依然肩負著室內樓層間連通的重任。位於西向與室內梯平行的室外梯，連接地面層與小斷崖下方的運動場。

香地葛藝術品陳列館
THE CHANDIGARH ARTS CENTRE

地點／印度PUNJAB省CHANDIGARH
年代／1964-1968 年

自由柱列 |

南與北側臨外一排的是圓形柱；東與西側臨外是圓形與扁長形斷面交錯排列的形式。室內大部分為扁長形斷面柱，支撐樓板與屋頂凸出的側向採光構造物。一樓的東、西、南向與北西北向角落部分都有足量的裸柱列，形成這些部分常態下的陰暗，助長

秘書處部會大樓（© F.L.C. / ADAGP, PARIS, 2012）

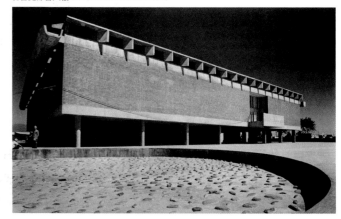

上方量體呈現懸浮形象的生成。

自由平面 ｜

位於中間位置的中央大廳，由於挑高三層，比較容易察覺不同樓層牆位置的變動關係。

自由立面 ｜

東向與西向立面的4個角落，將兩個樓層高的牆體在柱位部分開了呈現細長比例的玻璃窗，硬是將二樓與三樓實體的連接性截斷，並經由另外的細長縫形窗的出現，將實體牆再切成兩塊。在立面的處理上，又刻意將實牆牆體配置於地面層裸柱的上方，強調出上層實體牆與地面的斷接關係。

屋頂花園 ｜

屋頂凸出物全是採側天光的構造物。

坡道與梯 ｜

坡道位於近建物室內幾何中心位置，由一樓連通二樓與三樓形成主要的垂直通道。在東向室外梯與坡道走向平行，連通二樓平台並與二樓門廳相連，成為室外的主要垂直通道元件。

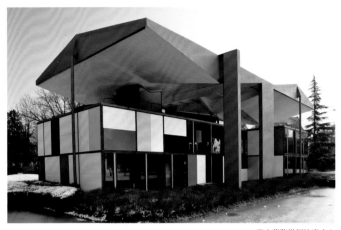

瑞士蘇黎世柯比意中心

柯比意中心
LE CORBUSIER-HEIDI WEBER CENTRE

地點／瑞士蘇黎世
年代／1963-1967年

自由柱列 ｜

環繞於屋頂邊框四周的九根柱子，支撐著近乎正方形的傘狀屋頂，卻不負載樓板重量，此部分於施工過程中優先建造以庇護下方室內單元的建造時間能於天候的影響。室內樓板及載重完全由角鋼組成的細斷面鋼柱支撐，雖然並不利於無阻礙式自由大跨距空間的提供（非本案的訴求），其陽傘式物頂與下方建物空間形成分離的關係實為一創舉。

自由立面 ｜

形成陽傘式屋頂的構造物提供一個架空的立面包覆室內空間的屋頂，讓壁板全都鑲嵌在不同分隔尺寸的角鋼框架之間形成自由分割的面貌。

自由平面 ｜

地面層與二樓相同位置上的隔間區劃的密度差異，以及牆位的不同對應出上下樓層牆位置的不連續。屋頂層的不規則曲面圍牆，強化了與下方樓層隔牆位置的強烈不同，擴大了薩伏伊別墅屋頂曲形帶狀牆圍合屋頂面積的比例。

水平長窗 ｜

陽傘式開放屋頂下方獨立構造物之間，形成的視覺上低阻礙性空間，塑造了一種變形的水平長帶開口。

屋頂花園 ｜

極少量直立元件的有頂蓋屋頂平台，提供了良好的環場眺望的可能性。

坡道與梯 ｜

坡道位於兩座傘形屋頂的交界位置，由地下室樓層連通至二樓屋頂，自然成為主要的垂直連接通道；樓梯走向與坡道垂直，同樣連接地下室至屋頂層，與坡道相應著同等的重要性，而樓梯通達至屋頂時不需經由室外。

結語

現在住宅第一個（也是唯一的）
理性完型

從現實過渡到理念的建築

柯比意在到達薩伏伊別墅基地現場後，以其二十年鑽研累積的經驗，僅花不到一個月的時間構思，便以最初提案的一張透視草圖勾勒出建築物的空間構成、最終整體形貌以及與基地對應的形式和開口的關係。前後五個提案的來回糾纏在業主需求與預算、模矩與區劃間隔、公共與私密、樓梯與坡道、位置與層級、細部與表現、形構與秩序、地盤與天空、理念與形式等關係的清晰化過程的纏鬥中，終至產生了第一座現代住屋的理性完型——將底層部分架空納入行車車道與停車空間的整合；四面環帶的水平長窗引入全景畫的方式將自然風景盡收眼底；坡道由地面連續地連接至天空；樓梯及坡道對立式地並置展現了主人與傭僕的辯證關係，這些作法都是前無古人的創舉。這種通過計算而形成的柱列承載板樑重量，使得所有牆體可與結構件互不關聯，給予平面可隨意區隔的自由，而柱列的模矩同樣可以調整移動以適應場地限制，以及不同樓層間差異區劃的需要。

即使是不同模矩柱列群的共置，同樣可以提供可感的系列幾何化「網格」，經由不同網格之間的尺寸比例，以及周鄰或其他可被認知的事物構成的幾何圖式化或方位化過程，從中衍生出一種可作為比例上或行為以及方位上參考依循的「調節線」，將空間構成的物質載體之間可被幾何化描述的關聯體系，建構出可被感知、認識與閱讀的空間文本。經由統和幾何學與物質材料交染成的力量場，讓隱在或可見的幾何線條、面或量體引領身體行徑的動向與節奏，牽動眼睛注視的方位；面對形構的阻擋作用，暫緩或引導身體直線式運動的連續，以提供暫止、轉折等等身體行徑的變動；樓層中近似獨立物件的容積體，形成一件骨架之內的「器官」，藉由與周鄰的構件之間的對應，營造身體與空間體關係的多重性，並且利用幾何形體的屬性為人類居住的世界注入可規範的「秩序」，同時開啟有限構件建構的建築空間體無數組合存在可能的自由。另外加上坡道穿梭在自由的活動平面內，一種可漫步穿行環繞建築空間體量內變異途徑的提供，讓人可以多重地擄掠對空間的感受，提供了一種動態性閱讀式的體驗。盤旋而上的坡道將整個建物空間如同解剖學似地，讓行動的身體朝前進方向剖開空間，令觀者能獵取來自四面八方的景象，並在心智內將行徑中信息的片斷拼接建構成相關連的連續圖景。開口形式獨特的水平長帶窗朝向無限延伸的開放，同時呼應基地丘頂地平面無盡綿延的地形特性，並讓平庸無奇的事物顯得陌生奇特又新鮮。白、灰、黑無色系的材料形構出建物主體與舖面，對一般大眾顯露出背景性的簡約平實，柯比意找出藍、紅、綠為主色系以匹配基地的自然風貌並豐富室內的色彩維度。

薩伏伊別墅的板面與柱樑骨架的結構體系，以及

新建築的要項與坡道及樓梯等共構成的建築語言，對高高在上的前衛世界與卑微的世俗生活維持同樣的開放，「他不僅沒有在這兩個迥異的領域（社會上層與社會下層的住所）中找到絲毫的抵觸之處，相反，他認為兩者不過是同一世界中的變量。在純粹主義的框架中，沒有高級文化與低級文化之分」[1]。其鋼筋混凝土澆灌後以灰泥修整的形態，提供了最少的修飾，呈現出去古典貴族式的建築裝修的形式，回到物質材料最簡單直接披露的樣態，也回歸到空間幾何體與棲息中身體與感知的動力學關係。他試圖提供一個剝除住屋形式與材料貴賤尊卑的意識型態，為世人揭露朝向陽光與空氣、吸納周鄰景致、私密領域的建立、公共交流的開暢、大地侵佔的補償、獨立天空的攝納同時與自然維持一個適切不交融卻可適時感受的餘隙。

它是一棟由獨立列柱支撐，將毗鄰草地劃界於外，懸浮在空中的一個盒子（第一張草圖上的水平長帶窗在四向立面串連無阻，弱化了盒子的容積性自足形象），就如柯比意自己所說的「它是一個物件」，十足地黏著於它所容裝的行為行動、實效性，以及結構與構造的構成。在此「盒子」中棲息的生活法則是構築在現代性的美感與通過淬煉的真實，其中可被轉映成數學描述場的因子聚結了建築幾何的生成，局部─局部以及局部─整體的關係回應著法則規範的聚合力量。這種法則規範線索的顯現，可比擬為法國思想家羅蘭・巴特（ROLAND BARTHES）的一本關於攝影論述的書《明室》中所提及的「刺點」作用，從那裏演譯出一幀攝影作品的閱讀序列。柯比意空間構成的法則意圖「用規範幾何形體的方式為人類世界注入『秩序』而避免『意外』」[2]，但是卻不再有明顯的組織層級，沒有清楚的中心存在，每個構成元素可依某個凸出的因素而弱化或強化，各個局部的自體性都獲得適度的表現，卻不會因此成為空間文本裡唯一的主角，由複雜邁向統合，猶如蘇俄文論家巴赫汀（MIKHAIL BAKHTIN）所說的「眾聲喧嘩」卻不吵雜。此棟別墅並不是尋求迎合某類人的喜好，或是適合某個地區的居住類型，而是揭露一種普世皆可學習營建的「居住機器」，有效地利用每個物質構成元件，並讓最終的統合效果遠遠大於單一元件的算術加成效果，只要你願意暫時拋下個人的喜好，它將為你吟唱在現代世界裡人類棲息住屋，充滿動態又多重調性旋律的空間之歌。

水平長窗的開窗形式建構了與連續天際線交換的「等價物」，水平長窗替代了框景中的天際線，而薩伏伊別墅四向水平長窗的連續切口，建構了環場天際線綿延連續的等價物。坡道與樓梯在顯得侷促的室內中共構，成為空間的組織工具，它們在其中起穿針引線的作用，利用一種單一形式將其他不同種類的構成部分連結而朝向統合，營建了空間敘事的能述可能。

柯比意是在現代建築範疇裡進行革命的實踐者，這場革命唯一合法的道路對古典世界而言是具否定性質的，它是一種要與過去決裂的意志，其建築的現實是其自身最好的表象。薩伏伊別墅在古典建築閉合的實在界中打開了一個裂口，牽引出人構環境的衝突性共存，結果，在它出現的環境中忽視這個事實的人們也受到了影響。如齊澤克所言：「在某種真正的新事物出現時，我們不能對此視而不見，因為這個新事物的事實本身改變了所有座標……在瓦西里‧康丁斯基和畢卡索之後，藝術家們不能以一種古老的比喻性方式繪畫了；在卡夫卡和喬伊斯之後，作家們再也不能以一種古老的現實主義方式寫作了。更加確切地說吧：他們當然可以那樣做，但是即使他們那樣做了，這些古老的形式也不再是一樣的了。他們已經失去了自己的天真，看起來像一個戀舊的贗品。」[3]

庫哈斯（REM KOOLHAAS／1944-）的荷蘭駐德大使館（NETHERLANDS EMBASSY／2003／BERLIN, GERMANY）是對揚棄薩伏伊別墅自由柱列的重新描述；他藉由強調每個空間構成元素彼此之間的無關聯性（源自於荷蘭現代主義風格派的語彙）的放大作用，企圖掩飾與柯比意的親源性，但是其室內空間的遊走性宛如劇場般誇張的效應卻是過之而無不及。至於建築物立面貌似拼貼的碎散性，卻能誘發視覺感官強烈的動態感；哈蒂（ZAHA HADID／1950-）在德國福斯汽車城（VOLKSWAGEN'S CAR TOWN）的科博館（PHAENO SCIENCE CENTER／WOLFSBURG GERMANY／2000-2005）同樣是對自由柱列加上水平長窗揚棄後的再描述，她將坡道的連續性與遊走性共構，連結成整個型態外顯的支配力量，讓所有的其他構成元件都臣服在表現上唯一的流體動力學式的型態，試圖凝固物理學衝量形象於動態幾何學的漩渦之中。她超極速形象的建築物無以阻擋她釋放超強的感官震波於四方。

蓋瑞（FRANK GEHRY／1929-）的西班牙畢爾包古根漢美術館是企圖多面性揚棄後的再銘寫；他徹底偏離柯比意式的新語言特徵，尋獲自我表現的新形式──一種尚在進行，正在建構中的未完成性，開創出的新語言的新特有種的形式。其室內空間在三向座標上各有自己彼此交纏的漩渦動力，行經其內宛如駕著輕舟翻騰在由激流與飛瀑構成的空間經歷；另一種經驗則像是游動在一座變動中的雕塑體之間，這是蓋瑞開創出來的動力學式的雕塑建築。UN STUDIO位於德國斯圖加（STUTTGART）的賓士汽車博物館是對自由柱列的重新銘寫；他們將建築量體、平面區劃通道行徑、使用材料與立面形貌串連起來，朝向文字詞彙說出什麼的力量，企圖展現出建築語言在生活認知內的敘說作用，並將建築物的使用功能，經由形貌、材料的顏色質紋、特有的系統與各個構成部分相對的位置等等，釋放出能夠引發認知將訊息具結於某個想像，隨之湧入理解所帶來的喜

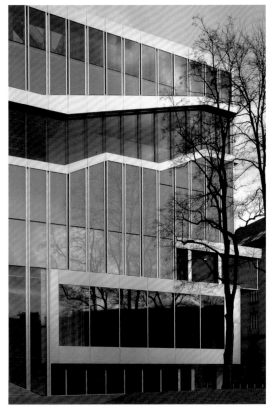

上　德國柏林荷蘭大使館 | Rem Koolhaas
右　西班牙畢爾包古根漢博物館 | Frank Gehry

力，令你的身體感官似乎快要進入無以適從的狀
態，卻又轉入一種莫名的愉悅當中，展露出複雜
混亂近乎失控狀態的空間魅力。

西薩（Alvaro Siza／1933- ）的聖塔‧瑪麗亞
（Santa Maria）教堂是對水平長窗擴大書寫；
他學盡了柯比意一身的功夫，但是施展出來的武
步招式卻是特有的西薩式，讓我們看不出來柯比
意的身影，這是他爐火純青的功力展現。柱子在
出奇不意之處現身；坡道與梯的共構將遊走中的
感官融入行雲流水之間；特有的水平長窗將室外

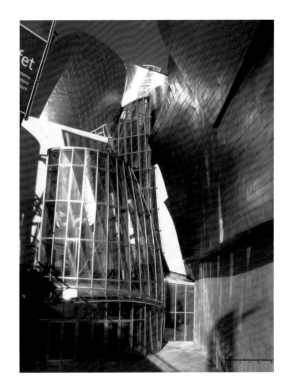

悅。而伊東豐雄是個跳著輕盈舞步的柯比意，不
論是量體、立面皮層、柱列、人在空間中的行徑
暨統成的身體感知現象上，一切在他手上都變成
流動且無重量的輕盈；表面上看似每個部份都是
同樣的質性，卻存在著行徑上的續列性。

米拉葉（Enric Miralles／1955-2000）在巴塞
隆納附近巴連亞的市民中心（Centro Social
de Hostalets／Balenya‧Palafolls）是柯
比意與高第的合體後加上混搭荷蘭風格派的特有
種，每一個構成元件在他的空間中都被特異化，
以未曾有過的型態出現，其組合卻朝向複雜的極
致，走到鄰近失序的邊緣，釋放出超強的空間張

世界轉成室內空間的一種遙遠幻境；獨門的入口
空間展出完全新的行徑序列，喚起感官與認知之
間的游戰關係。

剛伯（CAMPO BAEZA）的格拉納達
（GRANADA）儲蓄銀行總部，則是對自由柱列
的另類描述；他企圖對柯比意的建築語言施以淨
化的程序，這種淨化是努力通過劇烈的剔除、分
離出僅存實在的核心，而非密斯式回歸構成元件
的物質本質，並在平和中顯露非路易斯·康式的
另一種靜謐的光，一種潛藏無形的震驚感迴盪在
全體的感官神經末梢之間，似有又若無。赫爾佐
格／德梅隆（HERZOG & DE MEURON）的巴塞
隆納論壇大樓及眾多建案揭露自由立面的無盡可
能；HERZOG將柯比意穿上千變萬化的魔術衣，
讓我們完全認不出他是誰。無時無刻都在變換他
的形貌，令我們的感官視覺浸泡在不知為何的暈
眩當中，每一次的變裝都令人目瞪口呆，只能驚
異地期待不可預料的魔幻服裝秀。

卡拉·特拉瓦（SANTIAGO CALATRAVA）揚棄
多米諾結構系統，重新銘寫另一種「屬」結構系

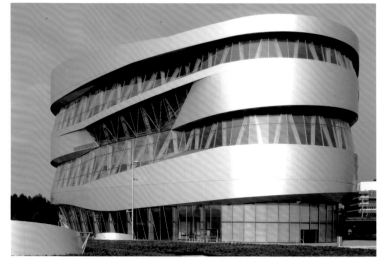

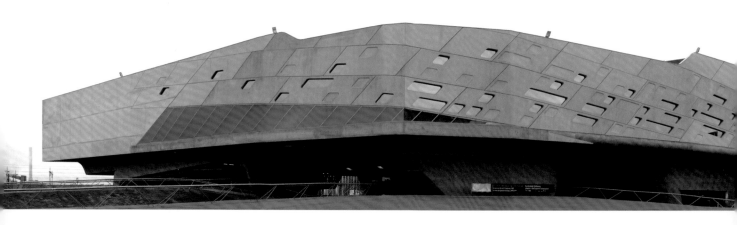

上　西班牙巴塞隆納Balenya市民中心 | Enric Miralles & Carme Pinós
下　葡萄牙Marco de Canavezes Santa Maria教堂 | Alvaro Siza

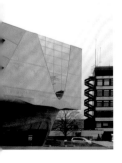

統的自由柱列；他是一位十足地古典主義崇尚者，與柯比意相反，他是走回過往的時代，將鋼骨與鋼筋混凝土，經由他自己發展的結構力學與美學混成的獨門煉丹術，提煉出古典哥德式建築在當代的全新版本，讓世人看到沉睡力量的新生形式。在當今這一條路上，除了沙利南（Eero Saarinen）之外，他走得最遠。

克利斯汀·克瑞斯（Chiristian Kerez）於2007年完成的烏·梭羅慕羅住宅案（Casa de Un Solo Muro），揚棄自由柱列回歸承重剪力牆的支撐，確保有平面的自由，同時提供連續環場的視覺圖像關係。

彼得·祖姆特（Peter Zumthor／1943-）同樣揚棄自由柱列的結構系統，讓波堅思美術館（Kunsthaus Bregenz／1990-1997）與瓦爾斯（Vals）澡堂不僅維持了平面的自由，立面卻能給予周鄰環境的常態性別開生面的再描述。他選擇路易斯·康為追隨者，同樣將物質材料、建築型態、細部構成、空間區劃、服務與被服務性空間等等統合在差異的光型之間，但是這種統合形式與特有的光型卻是在過去未曾出現的，並且在當代喧囂的全球化環境中仍然能夠凝塑出如路易斯·康般靜謐之聲的空間氛圍。

柯比意把他的時代掌握在薩伏伊別墅的實踐當中，為他對那個時代最感動且深信不疑的特有事

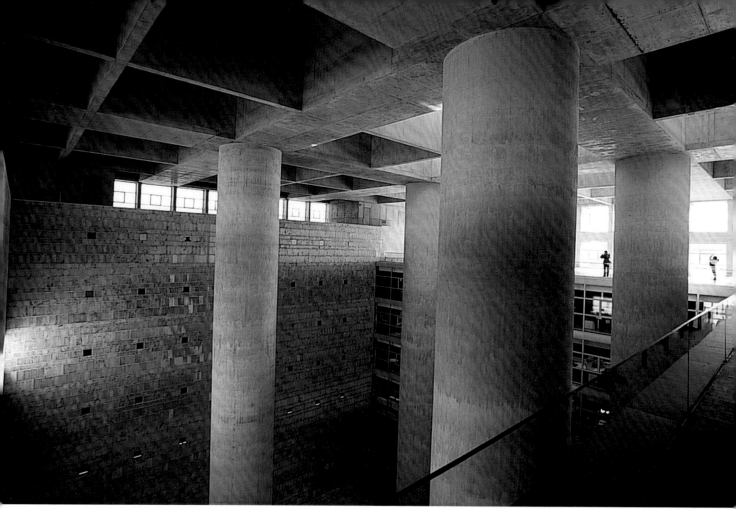

西班牙GRANADA儲蓄銀行總部 | ALBERTO CAMPO BAEZA

物找到一個重新銘寫的可供寰宇學習的範本。這棟別墅必須要被放在他所屬的時代之中，才能清楚地顯現出他為後代開啟的最重要意義。它製造了永不停息的激盪，得以讓我們經由他能懷抱理想與勇氣再追問什麼是我們時代安居空間的形式？現代主義那個時代的觀念通過它得以閃耀著溫暖的光芒。

現在性之後：一種安居的可能

1965年柯比意如往常在法國南方偏東的馬丁角渡假，在地中海水與陽光交纏中心臟病發去逝，那天是8月26日早上11點。以下節錄自柯比意逝世前所寫的語錄片段：

・「生命中最可貴的是行動……指以──謙遜質樸、嚴正精確的心靈來付諸行動。」

・「一個人無論是人盡皆知或是沒沒無聞，都能從卑微昇華到崇高。這從開始，就全在於個體的選擇。一個人能本著道德與良心選擇有價值的，也可能選擇相反的一方：利益與金錢。我的一生與發現為伍。這是個選擇的問題。」

・「一個人可開著CADILLACS與JAGUARE這類名貴的汽車，也可以對自己的工作抱著熱忱。真理的探索是不容易的。因為真理無法在極端處求得。真理泛濫於兩岸之間，有時是一條小溪，有時又匯成一巨大的

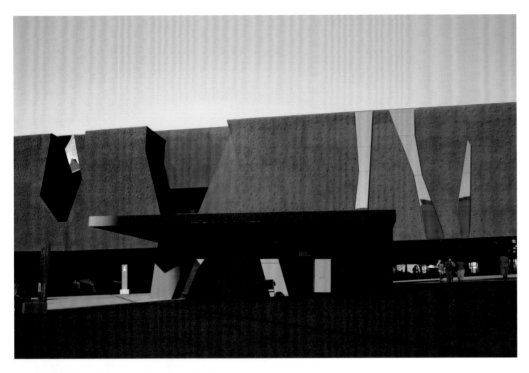

上　西班牙巴塞隆納論壇大樓｜HERZOG & DE MEURON
左下　瑞士VALS澡堂｜PETER ZUMTHOR
右下　奧地利BREGENZ，BREGENZ 美術館｜PETER ZUMTHOR

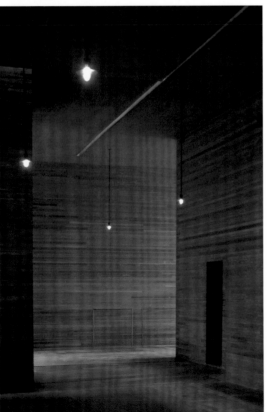

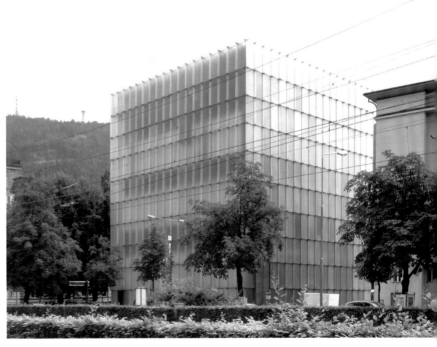

洪流……每天的面貌不同。」

· 「造房子，其規則在創造的一刹那就已顯
露……任何事都得在規則中是我的座右銘！沒有
可不遵守規則的！若否，則我也不再有存在之理
由了。」

· 「遠離瘋狂的群眾，在我的洞穴中……學習去
了解人與他妻兒間的事已五十年了。受一個先入
的看法刺激，強制的將一神聖的感覺注入家庭，
將房屋變為家庭的殿堂。從這一刻起，什麼都變
得不同。每一立方公分的住宅都像黃金般珍貴，
表現了一種可能的幸福。從這樣尺寸之構想與根
本的目標開始，你就能在古代所建的教堂之外，
在我們的時代裡形成一家庭尺度的殿堂。」

· 「天堂沒有榮耀的記號。但是勇氣是內在的力
量，靠著它就能單獨存在或者不能……。」

· 「道德：要靠自己，不在乎世界上的榮耀，行
為僅遵循自己的良心。不扮演一個人皆可為的英
雄，認真開始承擔起工作，實現計畫。」

· 「生命的結局在我們還未察覺之前來臨了。」

現代性打破了令人安逸的古典，釋放了困擾大眾
思想的——自由。從此以後，人類盡己所能地
運用屬於每個探究領域的一般理性能力，卻已不
再能獲得全體一致的保證。在很多關於重要的價
值與意義的問題上，我們辯論得越多，分歧就越
多。理性無從保證將這些分歧導向唯一的真實，
這似乎意味著人類自我實現的有效形式是多重多
樣的，我們必須接受這樣的事實存在——合理的
分歧。「現代思想的一個獨特特徵是這樣一種洞
見，……在與生活意義有關的問題上，通情達
理的人們之間的討論並不像亞里斯多德認為的
那樣自然而然地導向共識，而是導向爭論。這
類問題，我們討論得越多，分歧——正如蒙田
（MONTAIGNE）指出的，這種分歧甚至於是與
我們自己的分歧——也就越多。」[4]

現代性揭露人們在生活的信念和人生意義的觀念
方面必然的分歧，不是所有美好的事物都能協合
地存在於一種生活形式之中，共存於一種社會體
制之中，對於不同的個體而言，客觀的價值不是
一種而是多種，這些價值同樣真實，其中有一些
與另一些卻彼此不可兼容，這些多元性的價值，
不可能被一個固定框架權衡，也不可能被等級化
地排列和歸序，也就是——價值之間無可避免永
不停息地對峙與衝突。換言之，事物與事物之間
的劃界再也不是古典思維般清楚可分，所有的事
物都開始越界了。

薩伏伊別墅建築語言的提出不是出於什麼特定的
立場，並非被我們的生物性、歷史或可交換的物
體系利益所塑造，也不是不同的視角牽引出的不

同解釋，而是指向一個堅實的「真實」──一種安居的可能。這個世界本身並不顯露關於我們如何生活與安居的啟示，不包含我們應該接受的客觀價值。我們生存僅有的價值就是我們所創造的價值，是某種我們發明而非發現的事物的價值。新建築語言針對現代性的環境背景，試圖矯正傳承至古典建築的「天性」，並非為了獲得表現的一致、屈從於柏拉圖給予這個語言形式擔當客觀規範的理性根基，而是尋找在表現的有效性之中，這種語言構成的「理性透明性」。它開闢了空間構成語言的多樣性，這些多樣性形塑了人在建築空間中身體感知的視角、行為暨行動過程的排序、公共與私密領域的交纏消長、室內與室外空間層次的增生、立面形貌對應於不同方位上從相似滑向差異之間的遞變⋯⋯，這些不同面向的關係在人的心智中衍生的價值對建築空間的構成同樣真確、同樣終極，最重要的是同樣客觀。因此，不可能在一個不變的等級秩序中被排序。它與密斯回歸建築空間構成的物質本質、特爾瑞尼（GUISEPPE TERRAGNI）的格子理性、里特維爾德（RIETVELD）的拆組式構成、阿圖（ALVAR AALTO）黏附身體溫潤的嵌合形式等等現代主義建築家共同提供了價值多樣性卻又合理分歧的語言。這些多樣性揭露了現代性的一個核心內涵──擺脫古典世界規範力支配的自由是一種現代生活的重要價值。

薩伏伊別墅的新建築語言在現代平凡大眾追求安居家屋空間夢想中止的地方，努力讓眾人可重新獲得人類生活安居的空間性意義，其語言構成的「理性」並不是要去證明什麼，而是去發現真實的邊界何在，並努力喚起那種似乎永遠無法實踐的失落的虛空，替代可構築的真實。

我們再也無從懷念失去古典時代的確定性，但是卻獲得了建築空間形式多元的可能，間接地塑造了我們的生活形式，而且已經將我們的生活空間場所造就為我們之所，如果拋開政治與男女性別的議題之外，就連建築學所面臨的其他議題：（1）環境質紋的回應，（2）如何建構一塊基地，（3）身體感知的現象，（4）歷史時間的維度（即何謂傳統──記憶的綿延），（5）詮釋層面的語言符號的問題，（6）細部的構成──實質的表現層面，（7）批判性地方主義v.s.全球化──認同與歸屬層面的問題，（8）形而上的意義──超越基本需要與需求層面之後的欲想問題等等，柯比意所揭露新建築語言是否提供回應當代建築學所面臨議題的基本建築語言，這個問題只能透過當代薩伏伊別墅系譜學的探討，才能得到具有普遍可證成性的結論。

薩伏伊別墅嵌入了建築發展上最重要的關鍵點，它攀上現代建築「最崇高範例」的峰頂，成為至今每一個範例的原則範例。它在建築的領域內達到自為的存在，完全實現自身，成為現代建築唯一的「範例的範例」，與其理念的真理自身一

柯比意夫婦在法國南方地中海岸Roquebrune-Cap-Martin的長眠之所

致。在舊時代與新世界無以回頭的轉折點中，這棟別墅為全球皆可使用的鋼筋混凝土搭配上簡單又經濟的柱樑多米諾（Domino）結構系統，以五種新的建築語彙同時在有限的空間裡以樓梯及坡道共構，創新了住屋的可能形式。這種創新形式將工業動力支撐的都市住所導向全新面容。

薩伏伊空間的新形式結構性地縫合了這種空間形構的理念與實質，並且逢遇黑格爾（Georg Wilhelm Friedrich Hegel / 1770-1831）的整體悖論，即「整體總是包含體現其普遍構成原則的一個特殊部分」[5]。這棟現代建築的整體達到了一個理念與實質的臨界點，在此，這個整體代表其實體的所有其他的構成部分，它佔據了

現代建築唯一例外範例的位置，該整體實體就是主體，而主體卻是完全否定的普遍性，它的實踐就是黑格爾「自我指涉」這個整體論的映像，即「整體總已是自身的部分，包含在自己的成分之中」[6]。這棟緩丘頂上的建物從一間渡假別墅過渡到自我存在，聚結成大量真實特性之外的理想統一體，從實有之物到自為存在的過渡，與現實到理念的過渡一致；作為實存的建物所呈現的自在的存在，就是在自身理念中理想性實踐的唯一僅有，它釋出了「獨特的理想性」，卻也同時顯露「一般的理想性」。這個唯一僅有打開了通向建築可構築夢想獲得安居的空間之門，揭露揚棄「範例」而建構出一種「再描述」，「『再描述』是一種工具，並不宣稱發現事物的本質。從而，新的語彙不必再宣稱其「再現實在」的能力並以取代所有其他的語彙為鵠的；新的語彙只是另一個語彙，另一個人類的規劃，是一個個人選擇的隱喻」[7]。

1. 《機器與隱喻的詩學》，勒‧柯比意著，金秋野、王又佳譯，中國建築工業出版社，2004，頁69。
2. 同 **1.**，頁32。
3. 《因為他們並不知道他們所做的──政治因素的享樂》，Slavoj Žižek著，江蘇人民出版社，2007，頁99。
4. 《現代性的教訓》，查爾斯‧拉莫爾（Charlen Lamore）著，劉擎、應奇譯，東方出版社，2010，頁160。
5. 同 **1.**，頁56。
6. 同 **1.**，頁57。
7. 《偶然‧反諷與團結》，理查‧羅逖（Richard Rorty）著，徐文瑞譯，麥田，1998，頁88。

參考書目 ────────────────

● 《勒‧柯布西耶：機器與隱喻的詩學》，亞歷山大‧佐尼斯著，金秋野、王又佳譯，中國建築工業出版社，2004

● 《勒‧柯比意作品全集1910-65》WILLY BOESINGER/HANS GIRSBERGER編，曾成德、林家瑞譯，田園城市，2002

● 《勒‧柯布專集》，謝立尤譯，茂榮圖書公司，1978

● 《勒‧柯比意》，漢寶德譯述，建築與計劃雜誌社，1981

● 《勒‧柯布希耶全集》，「瑞士」W‧博奧席耶、O‧斯通諾霍編著，牛燕芳、程超譯，中國建築工業出版社，2005

● THE VILLA SAVOYE, JACRUES SBRIGLIO, FONDATION LE CORBUSIER/ BIRKHAUSER,1999

● RAUMPLAN VERSUS PLAN LIBRE, MAX RISSELADA, RIZZOLI, 1992

● LE CORBUSIER IDEAS AND FORMS, WILLAM JR CURTIS, RIZZOLI, 1992

● LE CORBUSIER ALIVE, DOMINIQUE LYON, VILO PUBLISHING, 2000

● LE CORBUSIER PARIS-CHANDIGARH, KLAUS-PETER GAST BIRKHAUSER, 2000

● IN THE FOOTSTEPS OF LE CORBUSIER, CARLO PALAZZOLO AND RICCARDO VIO, RIZZOLI, 1991

● INSIDE LE CORBUSIER THE MACHINE FOR LIVING, GEORGE H. MARCUS, THE MONACELLI PRESS INC., 2000

● LE CORBUSIER ARCHITECT OF A NEW AGE, JEAN JENGER THAMES HUSDON, 1996

● THE MODERNIST HOME, TIM BENTON, V&A PUBLICATIONS 2006

● WALKING THROUGH LE CORBUSIER (A TOUR OF HIS MASTERWORK), JOSE BALTANAS, THAMES & HUDSON 2005

● LE CORBUSIER'S VILLA SHODHAN, MANISHA SHODHAN BASU, THE ROYAL DANISH ACADEMY OF FINE ARTS SCHOOL OF ARCHITECTURE PUBLISHERS, 2008

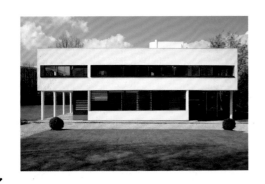

● 內文圖片拍攝未註明提供者之圖片皆為 I² 建築攝建築所攝
● 以下圖片由該建築師事務所授權使用
P.27(右上), P.144(上)© UN STUDIO C/O PICTORIGHT AMSTERDAM 2012
P.143(左上)© OMA/REM KOOLHAAS C/O PICTORIGHT AMSTERDAM 2012
P.24(右上), P.25(左起四)© JEAN NOUVEL / ADAGP, PARIS - SACK, SEOUL, 2012
● 本書柯比意相關圖片由法國科比意基金會（FONDATION LE CORBUSIER）授權使用

當代建築的母型————

柯比意 薩伏伊別墅

作者 徐純一｜**圖片拍攝** I²建築｜**企劃編輯** 劉佳旻｜**美術設計** 黃子恆｜**發行人** 陳炳槮｜**發行所** 田園城市文化事業有限公司｜**登記證** 新聞局局版台業字第6314號｜**地址** 104台北市中山北路二段72巷6號｜**電話** 886-2-2531-9081

傳真 886-2-2531-9085｜**部落格** WWW.GARDENCITY.COM.TW｜**電子信箱** GARDENCT@MS14.HINET.NET

劃撥帳號 19091744 田園城市文化事業有限公司｜**初版一刷** 2012年5月｜**ISBN** 978-986-6204-44-9（平裝）

定價 新台幣 480 元

國家圖書館出版品預行編目資料
當代建築的母型——柯比意 薩伏伊別墅 / 徐純一 著 / 初版 . 臺北市：田園城市文化，2012.05 /152 面；21*25公分 / ISBN 978-986-6204-44-9（平裝）
1. 柯比意（LE CORBUSIER, 1887-1965） 2. 建築美術設計 3. 個案研究 4. 法國
923.42 101003711